低成本拍出賣座神片

《一屍到底》電影製作關鍵創意與技術

低予算の超・映画制作術

『カメラを止めるな!』はこうして撮られた

曽根剛 著

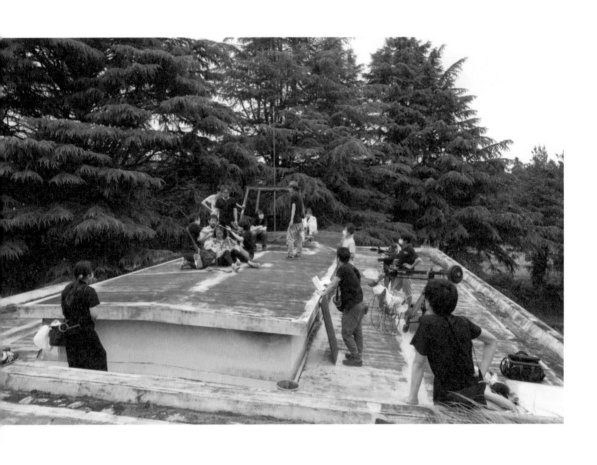

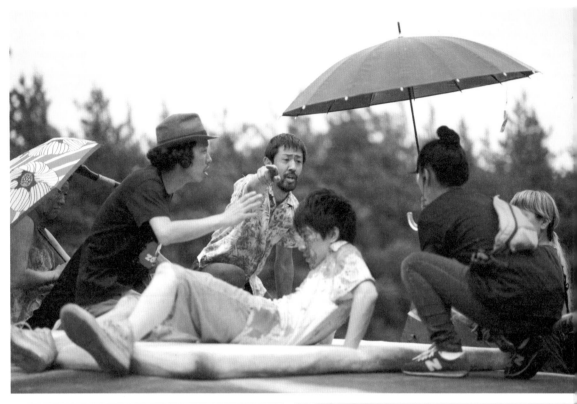

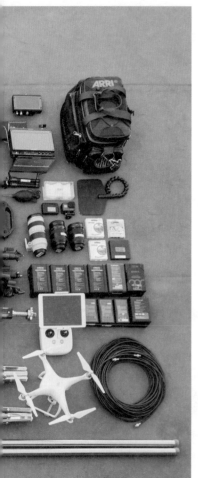

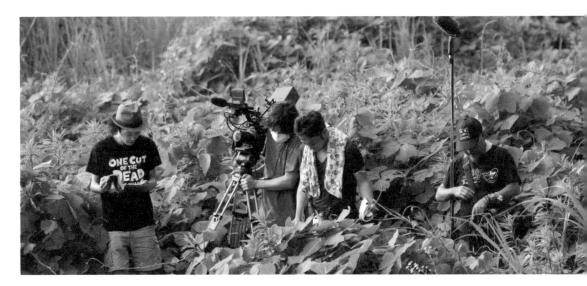

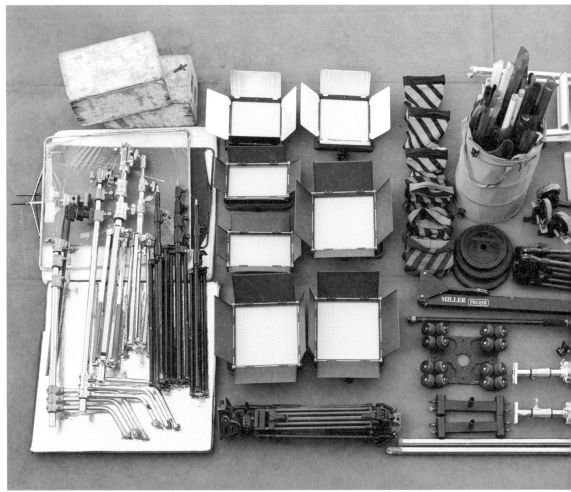

《一屍到底》的攝影器材解說刊載於 P90、91

前言——

你去看《一屍到底》了嗎？

大家好！我是負責拍攝《一屍到底》的攝影師曾根剛！

「你去看《一屍到底》了嗎？」這句話在二〇一八年的各種拍攝工作現場，幾乎與打招呼同等頻率出現，四處都可以聽見大家提起《一屍到底》的話題，對此，我在心裡的回應總是：

「呃，那就是我掌鏡的⋯⋯」聽說連導演上田慎一郎也有相同的遭遇：問話的人根本不知眼前就是導演本人。

沒想到我掌鏡的電影竟然會這麼頻繁地出現在日常生活中！不但出國時也有許多人提及，或不認識的人都會來找我，大家都讚不絕口！接著便發展成了「請務必見一面吧！」的狀況，我也因此對許多人談起了當時拍攝的情況，像是：「那一幕看起來怎麼樣？那是這樣拍的呢⋯⋯」

就連十年左右沒聯絡的人，連我也會被要求簽名，拿攝影師的簽名要幹嘛啊？這部電影原本到電影院與參加影展時，大家都讚不絕口！

只是電影學校與參加影展時，根本沒想到竟然會爆紅成這樣。拍攝當時頂多只有「順利的話，或許能在電影院上映？」的想法而已。評價好成這樣，讓我真想在宛如一張白紙的狀況

8

下觀賞這部電影，當然，這是個絕對無法實現的夢想就是了。

常有人問我：「拍攝過程是不是很辛苦？」其實，**我不怎麼有多辛苦的印象**。那是「拍得很開心啊──」的印象？當然啦，拍攝時狀況連連，時間也很有限，但現場沒有一個人神經緊繃，感覺大家**連遇到突發狀況都很樂在其中**。正如同電影最後一幕的疊羅漢，**無關乎製作人還是主演的演員**，大家都一起出點子，純粹沉浸於製作電影的樂趣中，一起做出了這個作品。

由參與許多其他電影製作的我來執筆撰寫本書，是希望大家能**更深入理解一般比較少聽到的、攝影師眼中的電影製作幕後**，如果能讓人多少對製作電影產生興趣，就算只是興趣而已，但若實際製作電影的人增加了，在遙遠的將來**還能改變電影業界就太好了⋯⋯**即使只是細微的變化也好，希望可以成為真的改變什麼的契機！！

本書雖以《一屍到底》為主軸，但也會提及其他低成本電影與獨立電影，從企劃、拍攝、剪輯到上映，將會告訴大家各式各樣的製作方法。**「電影應該要花更多預算才對啊！」**請刻意忽視這種反對意見！！但如果你也是這樣想的，那請務必投資各種電影製作！！

另外，**本書含有大量《一屍到底》的內容**，還請注意！還沒看過本作品的人，希望你可以闔上書，先去看看電影。接著，在看完本書後再看一次電影，重看幾次後，**觀賞電影的方法或許也會逐次改變呢！**那麼，**請多指教囉！**

電影《一屍到底》是部怎樣的作品？

解說

電影《一屍到底》是導演與演員培訓學校「ENBU Seminar」舉辦的電影製作工作坊「Cinema Project」活動的第七部作品。因為是演員培訓工作坊，所以主要參與的演員還必須支付參加費用。本作品於二〇一七年夏季開拍，在秋季完成，雖然有特映活動，但當初**並沒有計劃在一般電影院上映**。不過由於在國內外各影展接連獲獎，更受到許多名人的讚賞，並在社群網站上造成爆炸性口碑，因此從二〇一八年六月開始，便在東京兩家電影院上映。於是好評又進一步傳開，許多媒體紛紛報導，最終在全國三百五十三家電影院上映，成為**製作費僅三百萬日圓，卻創造出超越三十一億日圓票房**的大片，更獲得日本電影學院獎八項提名。

電影簡介

某獨立電影拍攝團隊到深山的廢墟拍攝殭屍電影。追求真實感的導演遲遲不願喊OK，重拍次數高達四十二次。在這之中，拍攝團隊遇見了真正的殭屍！喜出望外的導演堅持繼續拍攝，團隊成員於是一個接一個地變成了殭屍。是一個拍攝「三十七分鐘一鏡到底殭屍電影生存戰！」的故事。

演員和製作團隊

導演、編劇、剪輯：上田慎一郎

演員：濱津隆之、真魚、主濱晴美、長屋和彰、細井學、市原洋、山崎俊太郎、大澤真一郎、竹原芳子、淺森咲希奈、吉田美紀、合田純奈、秋山柚稀

攝影：曾根剛

收音：古茂田耕吉

副導演：中泉裕矢

特效造型、化妝：下畑和秀

髮妝：平林純子

場務：吉田幸之助

配樂：鈴木伸宏＆伊藤翔磨、Kyle Nagai

主題曲：山本真由美

策劃：兒玉健太郎、牟田浩二

製片：市橋浩治

製作：ENBU Seminar

發行：Asmik Ace＝ENBU Seminar

目錄

第一章

企劃

pre-production

夢想奪下金像獎！上田導演的願景

📣 與上田慎一郎導演的相遇

我認識了《一屍到底》的導演上田慎一郎，應該是在二〇一〇年年初的時候吧？當時我的事務所正要搬遷，因而認識了來幫忙搬家的他，但在這之前，我已經從他人口中聽說過這號人物了，說是「有個怪傢伙」。聽事務所的朋友說，有次他朋友主辦某個影展，上田導演說著「只要和電影有關，我任何事情都想幫忙」就跑來參與了，但**事務所搬家和電影製作一點關係也沒有啊！**不知道為什麼他也跑來了。

當時他剛組成的電影團體「PANPOKOPINA」也才開始活動不久。所屬成員全都以導演身分，用相當快的速度製作著電影短片，他們還發宏願表示：「**兩、三年內要法人化！**」並一邊舉辦團隊內部的劇本比賽，其中也有成員的作品入選影展，就這樣接連地做出了成果，明明是個**名字超亂來**的團體耶。在《一屍到底》中飾演酒精成癮演員細田一角的細井學，和飾演腰痛攝影師谷口一角的山口友和，兩人也有參與當時作品（《稻米與胸脯》[1]、《Playback Playball》[2]等）的演出。雖然不常提及這件事，但我對這段故事其實還顏了解。在那之後，我偶爾會和上田導演一起工作，而在得知他是重度恐怖片迷後，我也曾請

他幫忙參與恐怖片製作。（他甚至還用本名加入演出！）

◀ 搭便車與比利・懷德

某天晚上，上田導演説著「**打工的地方不讓我辭職，而且他們知道我住哪！**」，而逃到了我的事務所借住。電話整晚響個不停，印象中，那晚是我第一次和他聊了那麼多工作以外的事，而且很意外地，我們有好幾個共通點，像是喜歡的電影，諸如保羅・湯瑪斯・安德森的《心靈角落》[3]、比利・懷德的《情婦》[4]、《雙重賠償》[5]等等（但不知道為何**沒提到**《公寓春光》[6]）。很少有人能和我談論比利・懷德作品的有趣之處，因此我還挺開心的。順帶一提，**我最喜歡的是**《紅樓金粉》[7]！

另外，他説他是從老家滋賀縣一路**搭便車來到東京的**，我也曾經只靠搭便車，就環遊日本一周。因為太窮，那趟旅行只能不停地重複搭便車和露宿野外。我也常靠搭便車回老家，唯一的花費只有函館到青森之間的船票……雖然只要躲進誰的車裡就能搭免錢，但我又不能拜託陌生人這種事情，而且要是**被發現**，可是

1　稻米與胸脯（お米とおっぱい。）：二〇一一年，上田慎一郎獨立製作的長篇作品。

2　Playback Playball（プレイバック・プレイボール）：二〇一一年製作的獨立電影，南翔也執導，上田慎一郎編劇。

3　心靈角落（Magnolia）：一九九九年，美國電影。由保羅・湯瑪斯・安德森（Paul Thomas Anderson）編劇、執導，榮獲柏林影展金熊獎。

4　情婦（Witness for the Prosecution）：一九五七年，美國電影。由比利・懷德（Billy Wilder）編劇、執導。改編自阿嘉莎・克莉絲蒂的小說《檢方的證人》。榮獲奧斯卡金像獎六項提名。

5　雙重賠償（Double Indemnity）：一九四四年，美國電影。由比利・懷德執導。榮獲奧斯卡金像獎七項提名。

6　公寓春光（The Apartment）：一九六〇年，美國電影。由比利・懷德編劇、執導的都會喜劇。榮獲奧斯卡金像獎五項大獎。

7　紅樓金粉（Sunset Blvd.）：一九五〇年，美國電影。由比利・懷德執導。榮獲奧斯卡金像獎三項大獎。

會進警局的啊！所以只好乖乖付錢搭船，下船後再直接在乘船處問可不可以搭便車。長距離移動時，想要搭便車的秘訣，就是在高速公路閘道口附近容易停車的地方攔車，接著請對方讓自己在適當的休息站下車，再拿著寫上目的地的素描本到處晃；或去看看停車格內車子的車牌，確認是不是自己要去的地方後直接開口問；也可以到休息站出口的加油站附近舉素描本。和一般道路相比，高速公路的成功率很高！但也是有可能遇到大半天都找不到好心人，因而走投無路的狀況⋯⋯

要省錢的話，還可以在深夜時，偷溜進車站裡睡睡袋，或是去超商要紙箱後睡在外面，**紙箱可是相當溫暖的!!** 我也曾想過只用搭便車之旅來拍一部電影，搭便車旅行就是這般充滿感動與絕望的故事！無論是餓著肚子、忍著寒風或頂著豔陽，還是在雨中動彈不得數小時，都讓人很想哭，但另一方面，遇見願意載人的駕駛時也會超級感動。簡直就像流浪漢！**上田導演似乎真的曾當過流浪漢，但我運氣很好（？），沒變成流浪漢過**⋯⋯聽說他曾無家可歸，住在大學裡或寄住在朋友家，他的故事讓我懷念，也引起了我的共鳴。

我還聽了他其他英勇（？）事蹟，像是想用竹筏橫渡琵琶湖，結果登上新聞版面；**自費出版了小說卻完全賣不出去**，只留下一堆債務；以及為了想開咖啡廳，而拼命寫了開店計畫。事務所裡也**堆滿了他那本小說**《甜甜圈圓洞的那頭》[8]的庫存!! 實在賣得太差了，連**要堆哪都讓他頭大**。他似乎是被「如果想做電影，就先賣小說賺錢吧！」這句話給騙了，有點像被傳銷或老鼠會洗腦後，就自以為能夠努力做到的那種人。但是，他嘗試了許多連

我也沒做過的事，讓我對他的經歷深深著迷。而我自己呢，也有一堆自製電影的ＤＶＤ庫存……就算在亞馬遜或活動現場等地方販售，也永遠賣不完。現在上田導演的小說因為《一屍到底》大受歡迎，而重新出版了！果然電影爆紅的影響相當大呢。

📣 社會適應不良者的夢想

我們還聊到上田導演將來的宏大夢想：「三十歲前導出在電影院上映的電影，四十歲前導出在全國上映的電影，五十歲之前要拿到金像獎……」他也實踐了許多自我啟發書籍中都會提到的「要把夢想寫下來貼在牆上」這件事，我和他都很喜歡自我啟發類（？）的商業書籍，總是不放過任何一本（我甚至被其他導演嘲笑：「看那種書，真虧你不覺得丟臉耶……」）上田導演對我提過這些宏大願景好幾次，每個人聽到他的夢想時，都不知道該如何回應，大概只會說：「啊～是這樣啊」然後就當耳邊風。而當上田導演終於以《一屍到底》實現「在電影院上映」的夢想時，雖然比當時的目標晚了一點，但超乎想像的大規模上映，卻讓「全國上映」的夢想比預定目標更早成真，甚至還進一步實現了得到日本金像獎的夢想！話說回來，他所講的金像獎難道是指美國奧斯卡金像獎嗎……（二〇二〇年，電影《寄生上流》⁹獲得美國奧斯卡金像獎後，真的讓人產生希望了！！）

8 甜甜圈圓洞的那頭（ドーナツの穴の向こう側）：二〇〇八年，上田慎一郎自費出版的小說，二〇一八年重新發行新裝版。

9 寄生上流：二〇一九年，韓國電影。由奉俊昊執導，榮獲坎城影展金棕櫚獎、奧斯卡金像獎四項大獎。

我也和上田導演一起經營攝影器材出租、攝影棚、租借辦公室等事業，但有很多不周到的地方。真要說起來，他是個容易得意忘形的人，也少根筋，給人三分鐘熱度的印象。到處去發傳單宣傳，**開始用推特後勤勞更新也不會超過三天**（我當時也開始用臉書、Ameblo和推特，但也沒能持續，沒資格說人家就是了……）。我也曾冒出「他該不會要放棄拍電影了吧」的想法，因為他曾跑去當足球教室的正式講師，獨立電影團體也因持續不下去而停止活動了。（順帶一提，**不知何時開始又重新展開活動了！** 現在還法人化了！）

但上田導演在《一屍到底》中表現出的專注力令我佩服，他也變得**相當勤勞在推特上發文**！他不是有什麼目的，而是純粹享受最愛的電影製作，才能讓那股情緒持續下去吧。

在一般社會組織中，上田導演或許會完全被歸列於適應不良者，是老是被罵的那種人（我大概也是……）。做什麼工作都不長久，在某大型連鎖影音出租店打工時，也曾大吵一架後辭職，結果接連好幾個月沒繳房租被趕出去……但是，即使在組織中**被當成適應不良者，也不代表這個人沒有用**。人或許就該做自己真正喜歡的事情吧。

如果不能用搖臂，那疊羅漢呢!?

我是在二○一七年四月，正式開拍的兩個月前，從上田導演口中聽到《一屍到底》的企劃。

他說他想**拍殭屍電影**，但不知道是否需要特效造型，**甚至連能不能實現都不知道**。他想要拍成喜劇，不需要拍成真的恐怖片，拍出**廉價感反而更好**。但當時還沒有劇本，連特效造型要做到什麼程度也不知道。我決定等企劃更具體後再來思考，實際上，低成本恐怖電影的特效道具、服裝、造型大多都不需要專業人員，也可以**只借頭顱或屍體等特效道具就拍攝**。我拍恐怖作品時也曾自己做衣服、自己化特效妝。即使技術爛也要自己想辦法下功夫去做，這就是低成本恐怖電影的現況。結果，雖然有特效造型師參與本片拍攝，但**血淋淋的衣服仍然大多都是導演自己製作的**。

上田導演來找我商量：「如果拍攝用的搖臂壞掉了該怎麼辦？」拍攝地點沒有高處，也沒有空拍機等替代手段，但無論如何都想要從高處拍攝。我也提出用鋁架（為了俯拍而

使用的腳架）、梯子，或是把現場有的東西堆高後從上面拍，把攝影機裝在和單腳架等長的棒子前端後，再拿高拍攝等各種方法，但那都和他想要的東西不同。他最後直接問我：**「你覺得用疊羅漢代替搖臂如何？」**太匪夷所思了吧！他竟然説要用疊羅漢做出人體金字塔，然後讓站在最上面的人拍攝耶。我也認真地回應：「一般拍攝現場絕對不會有人這樣做，但在喜劇電影中或許可行？」因為沒有劇本，我**搞不清楚他為什麼會這樣問**。這時也完全沒提到一鏡到底的事情，他到底想拍怎樣的殭屍電影呀？雖然充滿謎團，但**殭屍電影這點讓我有點雀躍**！或許是因為對他涉足恐怖電影，需要特效造型以及**血肉四濺的拍攝感**到開心吧！

📢 開拍一個月前才完成暫定劇本

二〇一七年五月下旬，暫定劇本完成！我讀完後終於知道他先前為什麼問那個問題了。那是拍攝過程中搖臂壞掉，所以用疊金字塔的方法從上方拍攝，以度過難關的劇情。所追求的就是**「疊羅漢這個愚蠢行為」**！！如果只是把什麼東西當作墊腳台，就一點也不有趣了。

但是，在**金字塔的最上方**，**還需要讓一個人騎上另一個人的肩膀**，這也太不切實際了。和電影《幸福湯屋》[10] 裡出現的疊羅漢完全不同。如果是小孩在安全地點還

可能實現，但炎炎夏日中，一群大人在屋頂這危險的地方做這檔事，根本就是不可能的任務！只能分開拍攝，創造出組出金字塔的效果，或者是⋯⋯？

另外，就暫定劇本來看，片中有許多頭顱或屍體等特效道具登場，還需要在極短的時間內化好殭屍妝，也隨處可見**鮮血四濺的畫面**。不僅如此，還得考量在劇中登場，飾演特效造型師演員的表演方法。不管怎樣，這都要借助特效造型師的幫忙比較好吧？我在二〇一七年五月，和在《BLOODY CHAINSAW GIRL》[11] 這部殭屍電影中一起合作過的特效造型師下畑和秀商量這件事，他爽快地接下了這個工作。

順帶一提，這個暫定劇本還有使用**火焰噴射器**的畫面，原本是打算在一鏡到底時噴射火焰的，但這再怎麼說也太危險了，聽説製作人直接要上田導演刪除這段劇情。

10 幸福湯屋（湯を沸かすほどの熱い愛）：二〇一六年，由中野量太執導。這是他的商業長片電影出道作品，榮獲日本電影學院獎六項大獎。

11 BLOODY CHAINSAW GIRL（血まみれスケバンチェーンソー RED）：二〇一六年，由山口洋輝執導。改編自三家本禮原著的同名漫畫。

這劇本跟四處可見的低成本恐怖電影沒兩樣？

📢 讀完劇本後的印象與疑問

第一次讀完本作品定稿劇本的印象，和電影完成後的印象完全不同。首先是開頭的一鏡到底畫面，**我完全無法想像**。「這真的會有趣嗎？」在殭屍電影拍攝中，被真正的殭屍攻擊是**很常見的設定**，恐怖畫面也超級普通，看起來就是個隨處可見的低成本恐怖電影。

到底哪裡有喜劇要素啊？只是想要用一鏡到底拍攝而已嗎？

接著讀到幕後劇的內容，我這才知道開頭的恐怖電影劇情其實是劇中劇，主線是喜劇電影。這是上田導演一如往常的風格。但是，**開頭的一鏡到底恐怖電影劇情會不會太長了**？讀完後，我又是**滿腦子疑問**！主要是有「真的有辦法完成一鏡到底拍攝嗎？」和「有辦法用疊羅漢疊出人類金字塔嗎？」這兩個疑問。

▶ 劇本的架構

順帶一提，本作品的劇本是**明確切分的三幕劇結構**。幾乎所有電影和電視劇的故事，劇本都是以第一幕「設定」、第二幕「對立」、第三幕「解決」，這三幕劇的結構所組成的。第一幕與第二幕結束時絕對會有什麼轉折點（讓故事出現變化的事情），第一幕鋪陳的設定與目的會在第三幕結束時全部解決、回收（也有許多作品會刻意不解決）。本作品的第一幕為「有點長的一鏡到底拍攝，到導演日暮（濱津隆之飾）接下殭屍節目的委託工作」，片頭曲結束後的第二、三幕，為告訴觀眾實際的拍攝幕後。這個三幕劇結構的故事中，有主線故事與副線故事，**主線與副線同步進行**，最後也都會解決。本作品的主線為「要成功拍出一鏡到底節目的這群人的故事」，副線為「親子間的故事」。而**片尾有更不同的定位這點也相當有趣**，到底是要回收所有伏筆呢？還是揭開全新序幕呢？

我們平常撰寫大綱時，幾乎都會**用三幕劇結構的方法書寫**。分配給每一幕的時間也是固定的，在遵照時間規則的前提下，讓劇情發生什麼事件，以此來架構故事。接著再從短大綱發展成長大綱，最後寫成劇本，大多都是這樣的順序。我自己寫劇本時，完成長大綱後，會條列故事中發生的事件，接著以此為基礎，製作時間分配表。這是**可以讓各幕戲和故事的時間分配相互對照的表**，以此時間分配為基礎，再調整各幕戲的長短。

順帶一提，本作品第一幕的一鏡到底部分，設定是個電視節目，所以**一鏡到底本身就採用了三幕劇的結構**。一鏡到底裡的第一幕描繪拍攝電影的這群人的背景設定，在真的殭屍

屍出現時，故事出現了變化，迎接轉折點；第二幕是逢花（秋山柚稀飾）等人千辛萬苦地

逃離殭屍，到所有人死亡，再次登上屋頂為止；第三幕是最後在屋頂上的結局。這也是以

三幕劇結構所組成的。

三幕劇結構是撰寫劇本時的技術，雖然沒有一定要遵照這個方法，但只要照這個架構

來寫，至少可以掌握**不會讓觀眾感到無聊**的要點！將三幕劇結構理論化的好萊塢編劇希

德・菲爾德出版的書籍中，就詳細地以實際的電影為例說明。而就算不寫劇本，這其實也

是在日常對話等場合中，能夠派得上用場的技術也說不定呢！

📢 為演員舉辦的電影製作工作坊！

把時間拉回到劇本完成之前，本作品是因為電影學校「ENBU Seminar」的工作坊而開

始的企劃（圖1、2）。「Cinema Project」是每年由數名導演製作長片電影，想要參加的

演員提出申請，**透過工作坊完成作品**的企劃。上田導演在二〇一七年四到五月舉辦的工作坊

中，透過相當特別的甄選會選出十二位參與人員，接著把他們分為兩組，實際讓他們以工

作人員的身分**參與短片電影拍攝**。不管是導演還是攝影師，他都讓所有演員去體驗工作人

員的工作，**彷彿就是真的電影製作團隊啊!!**（圖3、4）這個嘗試確實讓他們在飾演《一

屍到底》的角色時派上相當大的用場。而且這些作品還確實剪輯、完成，並加上《**ENBU**

OF THE DEAD》的標題，真是太厲害了。（收錄於《一屍到底》的DVD特典中，超級有

趣！）

上田導演透過這種模擬實戰分析每位演員的個性，接著**配合每個人的特性來撰寫電影劇本**。例如在模擬團隊中擔任副導演的真魚，比導演演津隆之還愛出頭，上田導演就直接把這點寫進了電影劇本中……諸如此類。這種做法很花時間，商業電影就算想這樣做也難以仿效！**以成為電影製作者為目標的人，應該也相當適合**這種模擬實戰吧？

劇本完成後的二○一七年六月上旬，和演員見面時，我也順便看了他們彩排的樣子，切身感受到演員們非常開心的氛圍。他們已經建立起相當友好的關係，反而是第一次和大家見面的我很緊張。我們把**普通的會議室當成有廣大腹地的廢墟**進行彩排，那裡當然沒有樓梯、沒有下水道，也沒有屋頂，連跑都不能跑。果然還是**得到實際的拍攝現場彩排才行**，實際拍攝地的廢墟相當寬敞，應該

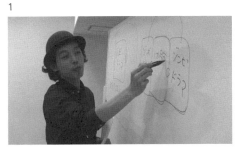

3

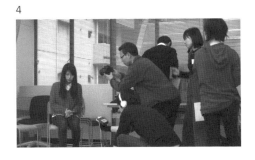

1

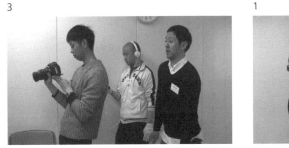

4

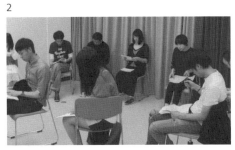

2

沒辦法和在會議室裡一樣毫無阻礙地跑跳，肯定會更花體力。在會議室裡彩排完整場戲，所花的時間還不到半小時，但在實際外景地拍攝時，很**可能會遠遠超過三十分鐘**。

📢 人會在短短兩分鐘內變成殭屍嗎？

開拍前，我們進行了定裝和**特效造型試妝**。一鏡到底最重視速度！到底該怎麼做，才能在幾分鐘內完成特效化妝呢？劇中最沒時間化特效妝的人，就是劇中劇的副導演殭屍山之內（市原洋飾），他被酒精變成癮演員細田吐了一身之後，需要在短短**兩分鐘內變成沒有手的殭屍**。這根本沒時間啊！最後的決定是放棄立刻變成殭屍，更改為慢慢突變：先變成斷手殭屍（圖5），之後才戴上殭屍用的隱形眼鏡，讓臉也變成殭屍（圖6），**分成兩階段做特效造型**。就這樣，我們把把各場面中的特效化妝該怎麼做，全都驗證了一次。在試妝的過程中，讓我想起了《ＲＥＣ》[12]這部西班牙電影。

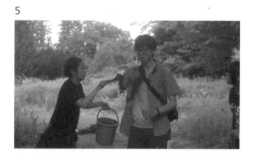

5

6

12 ＲＥＣ：二〇〇七年，西班牙電影，由豪梅·巴拿蓋魯、帕卡·布拉扎執導。整部電影以家用攝影機採主觀鏡頭拍攝而成。

有另一個沒任何突發狀況的劇中劇劇本？

📢 劇中劇劇本其實有兩版

這是一個講述在一鏡到底殭屍節目拍攝中發生了各種突發狀況，工作人員和演員費盡千辛萬苦努力為作品奮鬥的故事。因此，一鏡到底那部分的劇情，需要描繪成「和原本預期的完全不同的內容」。

為了拍攝而製作的劇中劇劇本有兩個版本，分別為狀況百出的劇本，和劇中演員們原本要演出的、毫無狀況的劇本。也就是飾演劇中劇攝影師的酒精成癮演員細田沒有醉倒（圖7），飾演劇中劇收音師的拉肚子演員山越（山崎俊太郎飾）沒有拉肚子（圖8），飾演劇中劇化妝師的日暮妻子晴美（主演晴美飾）也沒有發怒失控（圖9）的劇本。

實際演繹的是狀況百出的劇本，但**各自的情緒與行動原理，都是以毫無狀況的理想劇本為基礎**。大家**都抱著要照理想劇本拍攝的想法**，要有發生狀況也要重新拉回正軌的心情。實際攝影的我也和劇中的腰痛攝影師谷口（山口友和

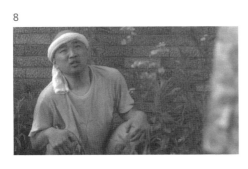

8

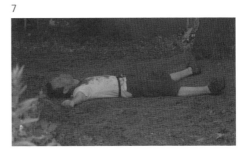

7

飾）一樣，就算因為意料外的事情而感到驚訝（圖10），也要繼續拍攝。

📢 從刻意的不穩定要素中誕生的奇蹟

因為腦海中有兩個劇本，還得一邊想像幕後發生什麼事情，一邊進行拍攝，拍攝過程複雜，常常出現混亂。一鏡到底那幕戲重複彩排了無數次，但為了看起來像真的發生狀況，發生狀況時不能演得太好，**嚴禁精湛演技**！

這場戲本身是場長達三十分鐘的戲，本來就沒有能重複無數次的穩定性。

而另外一個不穩定要素，是上田導演刻意**選用了演技不穩定的演員**，為這場一鏡到底的戲，增加了更多不穩定要素。這可觸發狀況自然發生，也達到預防作品和演技照想想像發展的效果。就這樣，**兩個劇本都沒預想到的、真正的突發狀況發生了**！面對這緊急狀況，大家**真的都靠即興演出來應對**。

在這層意義上，這場一鏡到底的戲真的是彷彿**混合電視劇和紀錄片的一場戲**。也因為這樣，才能拍出再也不可能重現的奇蹟成果！

10　　　　　　　　　　　　9

📢 電影的劇本是劇中劇劇本？

開拍前，《一屍到底》的劇本終於完成製本！封面上寫的標題不是《一屍到底》，而是劇中劇電視節目標題的《ONE CUT OF THE DEAD》，在電影中，這個劇本也被當成小道具，隨處可見（圖11）。不用分別印兩種劇本，只要在封面寫上《ONE CUT OF THE DEAD》，就同時是真正的劇本和小道具用的劇本！如果有人在拍攝中不小心忘了劇本，被拍到了也沒有關係，因為那也是小道具啊。

除此之外，也準備了劇中節目的T恤（在電影院上映時，這件T恤陸續銷售一空，還發展成在網路上高價轉售的事態）。不只飾演工作人員的演員們穿，連我們這些真正的工作人員也穿上T恤拍攝（圖12）。如此一來，每個人都能演出工作人員，就算在不該被拍到時入鏡，也完全沒問題。

12

11

為了失敗的外景地場勘

📢 主要外景地場勘

本作品是在水戶市舊蘆山淨水廠、川口市 SKIP city[13]、府中市上田導演當時的自宅，和東京都內特效造型師下畑的事務所等四個地點拍攝的。每個場地都不需要花錢，所以電影的**外景地使用費為零圓！！**

在場勘（尋找外景拍攝地的事前查看）拍攝一鏡到底現場的廢墟時，連特效造型師下畑和演員也一起到現場彩排，**實際模擬會怎樣進行拍攝**。和演員、特效造型師一起場勘是相當罕見的經驗。在這之前，我們只在狹窄的會議室中彩排和測試特效化妝，而當天直接在現場開拍的風險太高，因此在實際的拍攝現場彩排一次，便顯得相當重要。

開拍九天前的二〇一七年六月十二日，大家一起到蘆山淨水廠，廢墟候補場地還有好幾個，但我們抵達第一個地點的淨水廠後，就立刻決定要在這裡進行拍攝了，因為這是個超級理想的地點！**而且還不用錢**。唯一擔心的就是**淨水廠內部的回音**，那跟山上的回音一樣響亮。如此一來，會不會很難收音呢？詢問收音師古茂田耕吉後，他説：「反而會**創造**

「出氣氛很棒的聲音吧？」這才讓我安心了。

為了要模擬拍攝，我們準備了一台數位攝影機，連導演日暮的小道具攝影機也沒有。廢墟與之前彩排的會議室中的**空間距離感完全不同**，但導演和演員花費相當多時間彩排，所以演技規劃進行得很順利，另一方面，連該怎樣一鏡到底拍攝，以及該在哪個時機怎樣化特效妝也一起模擬了。

本作劇本中，描寫到得用一鏡到底的方法拍攝**一個人接一個人變成殭屍**的場面，而導演也想要實際用一鏡到底的方法拍攝。另一方面，我和特效化妝師下畑認為「**這要用一鏡到底拍攝應該很困難吧？**」可以一鏡拍完當然最好，但從物理層面上來看，特效化妝應該趕不上吧？電影和舞台劇不同，**會拉近拍攝特效化妝，觀眾也能看得一清二楚**，所以得有一定的完成度。我們也向導演提議，最糟糕的狀況就是得分開拍攝，但**拍得像是一鏡到底**。

📢 熱烈歡迎失敗的測試拍攝

那天最後，我們實際嘗試了一鏡到底拍攝。雖然工作人員不多，但有帶場勘用的攝影機，演員也全員到齊。肯定有實際嘗試後才會發現的問題與狀況！**為了找出問題來，絕對不能停止拍攝**。另外，對我個人來說，這也是**可以犯下各種失敗的絕佳機會**，所以就這樣

13 SKIP city：位於埼玉縣，是進行
　影像學習、影像製作的設施。

一邊嘗試正式拍攝時無法做的事情，一邊拍攝了。

準備好了！儘管只是測試拍攝，卻相當緊張！開拍後就如電影命名，不管發生什麼問題**都不會停止拍攝**（編按：日文原片名為「絕不停下攝影機」之意）。測試拍攝時，正如預期，發生了許多預料之外的事情，但大家都一一隨機應變，以即興演出撐了過去，總算是拍到了最後。

在草叢上奔跑的那一幕（圖13），拿攝影機的我重摔在地，雜草太茂密了，根本沒辦法好好跑步啊！對此，沒想到上田導演的反應竟然是「太棒了！正式拍攝時也可以請你跌倒嗎？」**反而把失敗化為內容的一部分**。導演在這之後追加攝影師跌倒的戲份，甚至還增加了攝影助理早希（淺森咲希奈飾）是個常跌倒（圖14）的冒失鬼的角色設定。這類真正的突發狀況在拍攝這部片時，反而受到熱烈歡迎，拍出在狀況發生時的**極限狀態中所出現的真實**，就是導演想要的效果。

彩排拍攝中，在草原上奔跑、往返下水道的途中（圖15），我也開始有點累了，但還只拍到一半。因為攝影機也會同時錄音，我得一直壓抑著呼吸奔跑，但想到今天還只是測試拍攝，我就稍微用力一點呼吸了。一旦開始用力**呼吸，就停不下來了**，而且在那之後，我還得爬兩次從平地到屋頂上的樓梯（圖

13

16），爬這樓梯比其他任何一場戲都要痛苦。那樓梯相當陡，不多加小心的話會很危險。在這場戲中，我追在劇中劇女主角逢花的身後爬樓梯，但**畫面只拍到她的屁股!!**（圖17）還同時收到我「哈、哈⋯⋯」的急促喘息聲，看見這段影片的人還吐嘈我：「你腦袋是在想什麼啊?」但我只是很痛苦而已耶⋯⋯

當然，正式拍攝時我**得要壓抑著呼吸跑步才行**。

雖然還沒決定是不是真的要使用一鏡到底，但我還是想著「得壓抑呼吸」⋯⋯在我有如此想法時，或許早已預期使用一鏡到底來拍攝了吧。另一方面，特效化妝的狀況也很令人在意。有可能在短時間內完成特效化妝嗎?彩排後，特殊造型師下畑竟然開始這麼說：「或許能辦到!」

經過這次失敗連連的彩排後，我們的不安也解除了大半。「這部電影是在說大家為了一鏡到底拍攝而奮鬥的故事。那拍電影的**我們自己不挑戰一鏡到底真的可以嗎?**」上田導演這句話一語驚醒夢中

16

14

17

15

人。原來如此，正如他所說，如果我們自己逃避，或許就等於將**電影登場人物的熱情置之不**

理。場勘當時，我到中途都還一直思考著鏡頭分割的問題，但那想法也不知在何時變淡，測

試拍攝結束時，大家都變成想要以一鏡到底拍完了。但即使如此，還是沒辦法完全確定是否

可行，一鏡到底拍攝的時間有限，一定要預想最糟糕的狀況。實際上，一鏡到底拍攝當天的

香盤表（寫下每一場戲中的登場人物，所需的服裝、道具和拍攝時間等詳細資料的拍攝時間

表）也標記了「**有可能需要分開拍攝**」（圖18）。

結果，外景地場場勘全拿來模擬一鏡到底的拍攝狀況了。另外一個大課題⋯在屋頂上用

疊羅漢疊人體金字塔，還完全沒有試行，問題尚未解決⋯⋯到底會怎樣發展啊？

竟然在梅雨季中!?的拍攝日程

外景拍攝地就這樣決定好了！二○一七年六月二十一日開拍，到七月一日為止，**拍攝**

時間只有八天。最後的拍攝日程如下⋯

六月二十一日　廢墟之幕後劇畫面

六月二十二日　廢墟之一鏡到底拍攝的畫面

六月二十六日　會議室、彩排、天臺、電視台的畫面

六月二十七日　拍攝重現連續劇、V-cinema的畫面，日暮自家的畫面

外景拍攝地的廢墟原本只能用到傍晚五點，但在我們拜託之後，可以讓我們用到六點。原本想要住在附近，連續五天拍攝，但拍攝地限制只能連續使用三天，因此我們先先連續拍攝兩天，隔幾天之後再連續拍攝三天。中間就拍攝廢墟以外的畫面。

本作品幾乎都是白天的畫面，所以連續幾天都得趕在日落前拍攝完畢，時間相當緊迫。不過如此一來，晚上就可以好好休息，從身體的疲憊程度這點來看，一點也不辛苦。

最辛苦的是和雨天奮戰。正好碰上梅雨季，雨老是下下停停的，因此不得不臨時變更時程，但又得在期限內拍完才可以。拍攝廢墟外的畫面時也常常下雨，每次都得逃進室內，或是等雨停（圖19）。因為沒什麼時間，如果是看不出來的小雨就繼續拍攝。看過本片的人幾乎沒人提出這點，讓我們很安心，但幕後劇畫面中的廢墟地面相當濕濘，在梅雨季中拍攝真的很棘手。

19

18

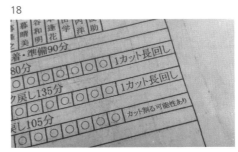

不可能實現!?「一鏡到底」的現實

📢 一鏡到底是怎麼拍攝的？

場勘中排定演技規劃時，同時也要考慮該怎麼分割鏡頭最恰當。正如同香盤表上所寫的，如果真的很困難，就只能放棄一鏡到底拍攝。

此時該怎麼拍呢？可以從兩個方向來考慮鏡頭分割，一個是切在每個需要化特效妝的場面，因為化妝很花時間；另一個就是從**室內移動到室外的時間點**，因為以一鏡到底一直來回拍攝室內、室外的畫面，攝影機可以呈現出的效果有其極限，也可能會很困難。手機等裝置的相機也一樣，在光照充足的日子裡，在室內拍攝時，室外就會變成一片白；在室外拍攝時，室內就會變成一片黑。**攝影機能收錄的表現範圍，遠比人類眼睛要來得狹隘**，因此從室內到室外移動時，很難立刻表現出來，此時就需要變更攝影機的設定（在三谷幸喜導演的電視劇《大空港2013》[14] 中，雖然也是從室內拍到室外，再拍回到室內，但機場室內廣闊明亮，沒有出現本作品中廢墟或小房間這種程度的昏暗場景）。特效化妝與攝影機從室內移動到室外的時間點，在這兩個狀況同時出現時分割鏡頭，是最恰當的時機。

但是，本作品是講述一個一鏡到底拍攝的故事，當然要拍得看起來像是一鏡到底。此時就需要思考，該怎麼做才能用**非常原始的方法**，把分開拍攝的鏡頭弄得像一鏡到底。

🔊 完全不使用ＣＧ，該怎麼切割才能看起來像一鏡到底

常見的方法就是**讓攝影機經過相同軌跡拍攝前後兩個鏡頭**，然後巧妙地用剪輯把軌道合起來。如果是從室內移動到室外，就讓出入口附近的某部分佔滿整個畫面（完全不拍到人物等會動的東西），中斷拍攝後，下一個鏡頭就從完全相同的軌跡開始拍攝。第一個鏡頭的最後與第二個鏡頭的一開始，幾乎是相同的軌跡，在剪輯時只要找到好角度、時間點，就能製作出漂亮的一鏡到底感！或許需要稍微放大，或是調整遠近，但只要讓沒有花紋的牆壁或是全黑的影子佔滿整個畫面，剪輯起來就很容易。電影《鳥人》[15]就是一個大量利用畫面中的牆壁，剪輯成一鏡到底感的作品之一。更別說《1917》[16]了，這部戲野外畫面多且沒有牆壁，連剪輯點在哪都不知道……

劇中出現一個入口繪有五芒星的小屋（圖20），攝影機在這裡常常拍到五芒星，所以也有人說我們是不是在這邊剪接的。另外，劇中也有**攝影機掉到地**

14 大空港 2013：二〇一三年，由三谷幸喜編劇、執導。在松本機場正式營運前包場租借兩小時拍攝的，完全一鏡到底的電視劇。

15 鳥人（Birdman）：二〇一四年，由阿利安卓・崗札雷・伊納利圖（Alejandro González Iñárritu）執導。整部片以一鏡到底風格拍攝，榮獲奧斯卡金像獎四項大獎。

16 1917：二〇一九年，由山姆・曼德斯執導。整部片以一鏡到底風格拍攝，榮獲奧斯卡金像獎三項大獎。

上靜止的畫面（圖21），也很多人問是不是在這邊剪接的。只不過，這一幕戲中拍到許多草木，且隨風大幅搖擺，再怎麼説也很難找到可以順利剪接的地方。把出入口的門或牆壁當成剪接點應該會更順利。

把這個方法加以應用，也可以**讓某個人在鏡頭最後經過攝影機前**。只要讓人影或是什麼東西佔滿整個畫面，就能把這個瞬間當成剪接點。概念和剛剛提到的手法相同，**前後兩個鏡頭拍攝相同東西後**，就能變成剪接點，也可以在**剪接點快速運鏡**。前一個鏡頭最後，後一個鏡頭一開始往同方向快速運鏡，就能看起來像同一個鏡頭。劇中有出現**攝影師在草叢跌倒**的畫面（圖22），攝影機在這瞬間快速拍到天空，下一個鏡頭也從快速拍到天空開始拍攝，就可能剪接成一個鏡頭。

雖然我這樣思考了可以在哪邊分割鏡頭，但實際上，如果在每次特效化妝與室內外移動時切分，**剪接點就會變得非常多**，得在一鏡到底的影片中做出十幾次的剪接點。因為室內外移動次數過多，每次都用相同方法切分也太辛苦了，而且觀眾們也絕對會發現。絕對要避免重蹈希區考克的電影《奪魂索》17的覆轍，當時手法創新的這部作品剪接點相當明顯，特別是攝影機近拍劇中登場的人物背影，讓畫面變成全黑的剪接點相當難看。

21

20

雖然像這樣考慮了許多，但最後還是**真的以一鏡到底的方法進行拍攝**，也拍攝成功了。

🔊 彩排時發生的失敗

場勘時，我也嘗試在每次室內外移動時，變更攝影機設定，不出我所料，果然無法順利。因為畫面的明暗會分階段改變，任誰都能看出這變更了攝影機設定。室外太亮緊急變更設定的結果，反而**造成畫面瞬間變暗**的大失敗。

數位攝影機的光圈（調整進光量的零件）有個可以讓畫面變得全黑的關閉模式，**真的有人需要這個設定嗎？**完全搞不懂是用來幹嘛的，如果正式拍攝時畫面變得全黑，可沒辦法彌補啊，似乎得思考其他對策比較好。

🔊 一鏡到底劇中劇，要白天拍還是晚上拍？

那麼，劇中劇要設定在白天好，還是晚上好？設定在晚上，殭屍的畫面就會變得恐怖，但本作品的主調不是恐怖電影，而是手忙腳亂的喜劇！而人物在一鏡到底中四處奔逃的樣子，我也參考了電影《**德州電鋸殺人狂**》[18]，但

22

17 奪魂索（Rope）：一九八四年，美國作品。由亞佛烈德·希區考克（Alfred Hitchcock）執導。實際的時間軸與電影同步進行，整部片用單一鏡頭連接的作品。

18 德州電鋸殺人狂（The Texas Chain Saw Massacre）：一九七四年，美國電影。由陶比·胡柏執導。皮臉拿電鋸殘殺被害者的畫面讓人印象深刻。

導演不想要做出那種真正恐怖的感覺，所以認為比起晚上，白天拍應該更容易拍出喜劇感。

像電影《奪魂索》或《LIVE TAPE》[19]這種正好從白天轉變到晚上的時段似乎也可行？（《奪魂索》是在傍晚時拍出一鏡到底的感覺，但有剪接點相當明顯的畫面。《LIVE TAPE》是紀錄片，真的是在傍晚進行一鏡到底拍攝！）但如果在晚上拍攝，最後屋頂上的**疊羅漢戲碼就會變得不太愚蠢**（圖23）。但也沒辦法像一百四十分鐘一鏡到底的電影《維多莉亞》[20]一樣在天色逐漸轉亮的清晨時段拍攝。劇中出現的電視節目（殭屍頻道）不可能在這種時段播出。

製作、技術方面的問題也很大。一鏡到底拍攝的部分預定在一天內拍攝完畢。如果設定在晚上，這廣闊範圍需要大量燈光，但**就時間和預算來說都太不現實**，還得另外找可以深夜拍攝的外景地。就這樣，最後決定設定為白天，畢竟電影**最後一幕的爽快感**，也是只有白天才能呈現的吧。

23

19 LIVE TAPE：二〇〇九年製作，由松江哲明執導。以一鏡到底的方式拍攝音樂人活動模樣的音樂紀錄片。

20 維多莉亞（Victoria）：二〇一五年，德國電影。由塞巴斯提安·舒波執導。整部電影加入演員的即興演出以及實際發生的突發狀況，一百四十分鐘一鏡到底。

希望？絕望？低成本電影的現實

本作品被稱為製作費三百萬日圓的「超」低成本電影，但實際上，低成本電影的現狀不只如此！許多低成本電影的製作費，是比這更低的一百萬到兩百萬日圓，這就是現狀。

當然，這裡是指由製作公司製作，由電影發行公司於電影院上映的作品，裡面還包含了給工作人員、演員的酬勞以及宣傳費用。而沒在電影院上映，只發行DVD的電影或獨立電影的成本又更低了，有許多**長片電影只花三十萬到一百萬製作**，這包含劇本、拍攝地租金、演員及工作人員的人事費用、剪輯到完成所需花費的所有費用。《一屍到底》確實是超低成本，我也因此得知，原來有這麼多人不知道社會上到處都是預算更低的商業電影。大家似乎都有製作電影要花上億元的印象。

《一屍到底》花費八天時間拍攝，實際上很多長片電影只花兩到三天拍攝，DVD電影等更只花一到兩天拍攝。這不是因為拍攝數位化，所以才能在短短幾天內完成拍攝，數十年前就有許多長片V-cinema（指不透過電影院或電視，而透過家庭影音格式發行的電影），花三到四天用膠片拍完，以前的桃色電影也多是用**35毫米的膠片在三天內拍完**，以

兩百到三百萬的預算製作。和數位相比，膠片成本極高，且全部都使用定焦鏡頭（無法調焦的固定焦距鏡頭），工作人員也更少。我自己至今參與大約兩百五十到三百部的長片電影製作，一半以上的製作費都在三百萬日圓以下，拍攝日程也只有幾天，也有全部都在國外拍攝的作品，即使如此製作費也沒太大改變。在我的朋友中，還有**用三萬日圓拍完長片電影並在電影院上映**的導演（就連我都無法模仿）。

另一方面，預算寬裕的電影可以花好幾週到幾個月拍一部電影，對常拍低成本電影的我們來說，實在是相當令人欣羨的事情。

📣 **誰都能製作電影？**

老實說，電影圈仍是**工時長、薪水低的惡劣工作環境，該改善的點說也說不完！**應該比血汗企業還更加血汗吧？雖然需要改革，但哀嘆現狀也無濟於事。

低成本製作電影也有許多優點，因為根據作品內容，只要**下功夫、琢磨拍法**，不管是誰都能製作電影。現在已經是**靠手機就能完成拍攝到剪輯**等所有步驟的時代。對想拍電影的人來說，時代越變越幸福，沒錢沒器材只是藉口，說這種話的人幾乎都有智慧型手機。說不去學校就得不到知識也不對，電影製作的方法幾乎都可以在網路上找到。沒有人脈？這

只要活用社群網站，什麼事情都能辦到。也就是說，只要有幹勁，人人都可以拍電影。

📢 超密集！低成本電影的拍攝日程重視效率？

那麼，電影實際上是怎麼製作的呢？我常負責拍攝的低成本長片電影的拍攝日程，大多不超過一週，平均三到六天。短時間拍攝的重點，就是省去所有不必要的浪費，優先重視拍攝效率。從撰寫劇本的階段就需要這個效率，如果只有三天時間拍攝，那就要寫出三天能拍完的劇本。或許有人覺得「連寫劇本都要限制也太誇張了！」，但這就是能夠在幾天內完成拍攝的重要因素之一。

首先要考慮拍攝地的地點與數量，拍攝總是需要移動地點，如果只有三天能拍，卻選了很遠的地方拍攝，就會浪費很多交通時間。數量也不能太多，如果一部長片電影拍攝地點超過三十個，那一天就得要跑十個以上的地點拍攝。每移動一個地點就要收拾，把器材與其他所有東西收上車子，抵達後再從頭設置器材。就算兩地的距離很近，也比想像中還花時間，如果一天要重複十次，很明顯根本沒時間拍攝。拍攝時，**一天的移動次數最好可以壓到兩、三次左右**。拍攝日程只有三天的電影，就要把拍攝地控制在九個以內，場勘時也要**尋找能把交通時間壓到最低的地方**（但這終究只是理想，實際上一天內常常需要移動四、五次，拍攝時總是手忙腳亂）。

47

移動次數最少的**終極劇本，就是單一場景電影**！只要拍攝地點沒有限制，就能一直拍下去，也不需要每次收拾、重新設置，可以爭取最多的時間，非常有效率。

另外，也得思考拍攝地的**美術道具與休息室**。從效率來思考，要盡可能減少道具數量，確保化妝地點以及可以流暢搬運器材與其他東西的場所。如此一來，**最理想的狀況，就是找到一個原本就有符合劇本的美術道具的地點當拍攝地。低成本的原則，就是在實際的外景地拍攝，而非另外架設大型佈景**。視狀況，也要配合拍攝地點變更劇本。《一屍到底》在廢墟、自家、電視台攝影棚等地拍攝，全都是挑選原本就有所需物品的地點。正因為配合廢墟撰寫劇本，那裡才會是最理想的外景地。

白天場景或是夜晚場景也是重要的要素，特別是夜晚戶外的畫面，在全黑的場所拍攝就需要架設燈光，那相當花時間，入鏡的範圍越廣，拍攝就越辛苦。如果在白天拍攝的《ONE CUT OF THE DAED》，變成在晚上拍攝的話，會怎麼樣？應該會完全無法進行。

另外，白天場景和夜晚場景的分配也很重要，需要記得夏天白天長、冬天白天短，白天要在室內拍夜晚場景時，也要將所有的窗戶遮光，弄成全黑的樣子。為了減少這類耗時要素，就需要下功夫，讓**夏天拍攝的電影較少夜晚場景，冬天拍攝的電影拉長夜晚場景**。

不過，如果拍攝地點完全沒有外界光線影響，就不在此限。

另外，**特效化妝、噴血、特效服裝、武打、全裸鏡頭、流淚畫面、用車的拍攝、需要CG的畫面**等等，這類拍攝比單純對話鏡頭更耗時，所以撰寫劇本時，也需要特別考慮。

舉例來說，桃色電影就徹底省略不必要的浪費，以最精簡的人力，才能用最高機動力拍攝。**精簡人力也是重點之一**。人多意見就多，常常要花上很多時間。通常工作人員大概包含導演、副導演和場務一到兩人、攝影師和燈光師兩到三人、劇照攝影師，總共五到七人左右吧。沒有化妝師、造型師與美術道具。這樣用35毫米的膠片拍攝，長篇電影大概三天就能拍完。基本上所有鏡頭都會OK，也不浪費底片。明明是拍攝長片電影，攝影機大概只會運轉一百多分鐘。拍下的東西不多，剪輯起來也非常迅速。桃色電影之所以可以做到這點，就是因為包含劇本在內，完全沒有浪費。

那麼，拍攝當天的流程是怎樣的呢？假設是拍攝**恐怖電影、黑道電影、成人電影**等，通稱V-cinema類型常見的兩、三天拍攝日程來看，一天大概會去一到三個拍攝地。

開拍後，化完妝，說明完這場戲之後，就立刻開始拍攝！沒有彩排測試，一幕接一幕拍下去，拍攝鏡頭數要壓到最低！絕對不拍剪輯時不確定會不會用上的東西。絕對**不照劇本的畫面、鏡頭順序拍攝**。而是照移動時間最少、**器材設置上最有效率的順序拍攝**。攝影機位置改變，燈光和美術道具設置也要跟著改變，所以**攝影機同一個角度的鏡頭要一起拍**。

安排時間表時，總之盡量不要產生等待拍攝的空檔。在哪個演員換裝或是化妝時，也要拍攝其他畫面。雖然有點令人難以置信，但「如何能不讓工作人員吃飯」也在考量中。

演員可以在不需要出場時換吃飯，但工作人員只要停下來吃飯，這段時間內的拍攝準備就**沒有進度**。替工作人員準備的食物不是便當，而是飯糰等可以邊做準備邊單手拿著吃的東西，不讓拍攝現場有任何停滯。這是個會**引起廣大抱怨的惡魔暴行**，我自己是攝影師，就常常沒吃飯也不能上廁所，也曾有過到殺青為止，超過四十小時不曾淋浴的經驗。

碰到這種拍攝工作時，大概都沒辦法確認手機來電與來信，好幾天後才會發現有人連絡我⋯⋯這種事情稀鬆平常。要是有空確認手機來電，倒不如優先稍微小睡一下。如果**兩天的拍攝中休息時間只有三十分鐘到一小時**，那睡覺絕對是最優先事項，還有人會**直接在拍攝現場倒地就睡**。

日本的拍攝現場之所以會變成這樣，是因為**工會不太能發揮作用**。所以才會一天二十四小時，日以繼夜地不停拍下去。美國規定**一天的工作時間為八小時、十二小時**，只要超過就需要支付超時費用，也明確訂出今天與明天的拍攝至少要間隔十二小時（十二小時原則），且非工會成員也都遵守這個原則。緬甸還把一天二十四小時切分成三個時段，只要時間橫跨兩個時段，就算只超出一點點也要付兩倍酬勞。為了改變血汗的現況，就**需要制訂這類時間規則**，但最根本的原因其實是日本電影的預算太少。才會出現「沒有預算↓沒有時間↓血汗狀況」的惡性循環！不能再多點人投資電影，讓業界產生什麼改變嗎？

50

📣 該怎麼規劃香盤表

香盤表上必須要寫出所有資訊，我所寫的香盤表真的相當詳細，不僅是每場戲的集合時間、地點、出場順序、拍攝地、小道具等資訊，**哪一幕戲要用什麼造型、服裝，有無特效造型**也全都寫了上去。大多數的香盤表不會把每一幕戲需要怎樣的造型、服裝也寫上去，服裝只要加上服裝編號，在每位演員出場戲份中寫上服裝編號，就能讓所有人掌握狀況。有無特效造型是我自己原創的寫法，看要用黑圓圈（●）還是要用白圓圈（○）表示，這樣就可以掌握了。❸就表示需要特效造型，3號服裝的意思。連拍攝海報用劇照的時間也會寫進香盤表裡。

拍攝日程兩、三天的香盤還容易規劃，拍攝時間超過一週後，大家的ＮＧ時間和拍攝場所的時間限制也會增加，製作香盤表等同於解決大難題！但很不可思議，這對我來說是相當開心的工作，就像**完成一幅大拼圖一樣**。

我常會把拍攝時間**只有兩、三分鐘的畫面**也寫在香盤上，把寫上「17:00～17:02 場次21」的時間表分給大家時，也常被笑。會被吐槽「**這寫上去有意義嗎？**」、「**兩分鐘絕對不可能吧？**」，但這也表現出了「就是得這麼快拍完！」的心情。

嚴峻拍攝過程中發生的，絕對不能發生的意外

在嚴峻的拍攝過程中，偶爾也會發生絕對不能發生的意外。最常見的是夏天中暑，每兩年大概會看到一次某個人中暑昏倒，被救護車送到醫院導致拍攝中斷的狀況。當發現有人臉色變差，異常冒汗時，就代表他的**身體開始僵硬**，已經是完全無法繼續拍攝的危險狀態。所以最重要的是要充分補充水分和好好休息，絕對不可過度有自信和**太過努力**。就工作人員來說，我覺得二十歲前後充滿朝氣、幹勁的人還滿常累倒的，或許也因為還不習慣，他們會對自己的身體過度有自信而太努力，就像不知道自己的極限，一口氣喝下太多酒，結果因急性酒精中毒而倒下的年輕人。不管怎樣，作品沒有因此束之高閣，算是不幸中的大幸。

意外受傷也不罕見，例如**演員不小心從高處摔落受重傷**，還有**工作人員睡眠不足開車時遇到車禍，結果受重傷**，要花半年才有辦法痊癒。多加注意絕對沒錯，睡眠不足真的很危險，睡覺也是司機的工作之一。與中暑相同，越想要認真努力越不好。過去，我認識的場務工作人員就因為車禍過世，那就是在嚴峻拍攝現場開車中發生的事情。他生前也曾在我的執導作品中幫忙過，所以我大受打擊。

請讓我再次在此祝願他安息，希望今後絕對不要再發生這類事情。所以我都會對司機說，如果他**開車時想睡覺，不管多趕都要把車停下來小睡一下**！遲到比遇到危險好上幾百

52

倍，就算被在攝影現場等待的所有人怒罵也沒關係，生命比什麼都重要。沒必要冒險捨命在嚴峻的拍攝現場之中。

拍攝現場也常遇到**工作人員失蹤**，因為無法忍受艱苦的狀況，不知何時就消失蹤影了。我過去也曾經有兩個攝影助理突然消失，而且那兩個人有許多共通點。他們都會在電影學校學習電影知識，擁有「將來想成為攝影師！」的強烈熱情，充滿幹勁。是因為太努力了嗎？兩個人都沒幾天就消失了。「**因為沒想到會這麼辛苦，就輕易放棄了長年以來的夢想嗎？**」這讓我有點受打擊。我覺得不需要太努力，用自己的步調去做就好了。不希望他們這麼輕易放棄夢想，但或許這全都得**怪罪於這過度嚴苛的環境吧**。

📢 《一屍到底》真的是低成本嗎？實際的製作費

《一屍到底》的預算是三百萬日圓，但**絕不是只要有三百萬就能做到相同事情**。首先，本作品是工作坊作品，無須支付主要演員的演出酬勞。包含導演、演員在內，雖然花很長的時間排練，但這部分也不須付費。大家自主到各地去發傳單，在社群網站上宣傳，電影院上映後也**到各地的電影院舉辦舞台致詞活動超過兩百天**。這都是導演、演員們自願參加的，也因此省去了很多原本需要支出的花費，就算在相同條件下做相同事情，也絕對辦不到。不可能什麼都不做，就想靠三百萬日圓生出高評價和高票房的熱門片。如果可以把導演、演員們花費的時間與努力換算成費用的話……這筆費用恐怕高達數千萬，甚至更高吧。

53

📢 在低成本電影的幕後才能感受到的共鳴

《一屍到底》這類描繪拍攝幕後的作品，對我們有電影製作經驗的人來說，是很熟悉的內容。拍攝中發生的突發狀況也很典型，**製作人那個角色，實際上就有個性和口頭禪都是那樣的人**，這部片直接把影音業界常見的事情拍進電影裡，所以大家都很有共鳴！

開拍前遇到主要演員無法演出的狀況其實也很常見，我製作的某部電影，在**開拍前一天傍晚，主演的女演員突然辭演**。因為她有經紀公司，經紀公司立刻讓另外一位演員接演，也支付兩倍片酬當違約賠償金，就電影預算來說，稍微幫上我們一點忙。而且接演的演員一晚就把所有台詞背起來，讓我超級佩服。

其他作品也碰過**開拍後主演才辭演**的狀況，造成拍攝幕後大混亂。時至此時也沒辦法把拍攝日程延後，**最糟糕的情況，就是只能讓女性工作人員來擔綱主演了**，很難以置信吧（偷偷告訴大家，當時主演候補的工作人員是上田導演的妻子福田美雪）！幸好最後終於找到了接演者，讓她一晚把台詞背了起來。

還有某部V-cinema，因為條件談不攏，在拍攝當天集合時間前幾個小時，主演的女演員辭演。那部戲裡有泳裝的畫面，於是由飾演女配角的演員代替她主演，演出這個泳裝畫面，然後**讓女性工作人員飾演女配角**，順利地把戲拍完了。

無法繼續拍攝的突發狀況也可能起因於工作人員，我拍攝的某電影就發生了導演**因為三億元詐欺嫌疑遭到逮捕**這種難以置信的事情。拍攝中斷，還以為作品就要束之高閣，還好之後導演就因罪嫌不足而獲判不起訴處分，**彷彿什麼事情也沒發生一般**繼續拍攝。那導演相當生氣，說警方只看外表就逮捕人才會搞錯。

我拍攝的另一部作品也發生**導演遭解雇，臨時更換導演**的狀況。雖然不是《亂世佳人》[21]、《波希米亞狂想曲》[22] 這類的鉅作，但因為溝通問題，這部戲拍了兩週，在**只剩一天就要殺青**時，更換了導演。在新導演手上僅拍攝一天後，作品就殺青了。由於上一位導演的名字從製作團隊表上消失，因此還被告上法院。在那之後，主要演員辭演，工作人員也辭職，他們表示已拍攝的影像不得使用，所以電影超過一半以上重拍之後才完成。我也煩惱了這個問題大概一年。

低成本的拍攝現場真的很常發生這種狀況，也有很多不能寫出來的狀況，很遺憾的，**也有因此而束之高閣的作品**。但不管怎樣，每個作品拍攝都是大家同心協力，努力想讓拍攝順利而完成的。

《一屍到底》的節目導演日暮號稱「便宜、快速、品質尚可」，這根本就是我們低成本電影製作者的代名詞吧？因為我們太常在沒有預算也沒有時間中的狀況完成作品了，**特別對拍過低成本電影的人來說，這是相當引起共鳴**的一段話。再加上本

21 亂世佳人（Gone with the Wind）：一九三九年，美國電影。由維克托・弗萊明（Victor Fleming）執導。一開始的導演喬治・丘克（George Cukor）在拍攝途中遭解雇。榮獲奧斯卡金像獎九項大獎。

22 波希米亞狂想曲（Bohemian Rhapsody）：二〇一八年，英美合作電影。列名為導演的布萊恩・辛格（Bryan Singer）在拍攝途中遭解雇，由德克斯特・弗萊（Dexter Fletcher）徹接手完成作品。榮獲奧斯卡金像獎四項大獎。

作品是殭屍電影，內容簡直就像是在描繪我們的日常生活啊。

📢 許多電影都無法完成？挫折的理由

有些電影在經歷各種狀況後完成並上映，而另一方面，也有許多電影在企劃階段就遭遇挫折，因而被冷凍。最常見的理由就是**預算問題**，寫好電影企劃書卻籌措不到資金，拍到一半就把預算花光，拍完之後沒有預算剪輯、上映等等。我自己也寫了許多企劃，但大多都因為沒有預算而放棄。以前由我負責拍攝幕後花絮，松井久子導演執導的《Leonie》[23] 是花費十三億日圓製作的電影，但寫好企劃後的好幾年都完全籌措不到資金，最後花上整整七年時間，才終於籌到預算，完成作品。獨立企劃且長年面對同一個作品的導演的熱情，令人驚嘆！

獨立電影就是沒有委託者，自主製作的作品，也常因預算以外的理由而挫折，其中大多都是**導演熱情耗盡**。如果還在企劃階段尚且無所謂，也常見寫好劇本的電影，獲得了許多人的協助才得以拍攝，卻無法完成。當拍攝工作結束後，繼續跟進作品的只剩下導演一個人。

拍攝時間拉得越長，越難維持演員、工作人員的幹勁。所以**電影一開拍後，就需要盡快拍完**。拍攝與拍攝之間的空檔拉得越長，作品束之高閣的可能性就越大。中間可能還會

56

有人辭職，因為搬家、工作、生活的狀況而沒辦法繼續提供協助，演員的髮型或體型也可能改變。我所參與的電影也有許多因為這類狀況而無法問世，真的很遺憾……這讓我認知到，製作電影真的是非常辛苦的事情。

另一方面，也有維持幹勁長達五年、十年，最終完成作品的人。**拍獨立電影可以維持自己的幹勁到那種程度，真的很厲害**。我的朋友松本純彌導演花了超過七年時間完成的《Farewell to the great hero "Together-V"》[24] 就是一例，他在二〇〇九年寫的劇本，開拍之後遇到挫折而中斷，老實説我也以為這部片不會問世了，但他終於在二〇一六年完成，也順利在電影院上映。時間拉那麼長，**九成九的導演肯定無法完成**，他長年維持下來的熱情讓我驚訝。

23 Leonie：二〇一〇年，日美合作。由松井久子執導，是養育出雕塑家野口勇的母親莉歐妮・吉爾莫的故事。

24 Farewell to the great hero "Together-V"：二〇一八年，由松本純彌導演拍攝的特攝動作電影。

專欄① —— 最辛苦的拍攝現場

我人生中**最辛苦的拍攝現場**，是《殺手旅館》[25]這部殭屍電影。總製作費一百五十萬日圓（演員片酬六十萬日圓、拍攝地租金十五萬日圓、工作人員與其他七十五萬日圓），四天拍攝完成。這是電影院上映用的長片電影，和只有兩、三天拍攝的電影相比，看起來似乎比較寬裕，但意外的竟是我人生史上最辛苦的拍攝現場。這部戲以山梨縣某間旅館為舞台，幾乎是單一場景作品，但要準備特殊造型與血漿，NG時還要打掃復原，花上許多時間，且室內外都有大量夜晚畫面，在設置燈光上花了非常多時間。

香盤表上預定**第一天拍攝到深夜三點**，沖澡、小睡一下之後，**第二天從清晨六點開始拍攝**，原本該是如此。但第一天拍攝拖延，已經超過第二天預定開始的時間，所以沒辦法沖澡也沒辦法休息，就繼續拍下去。到這邊都還是常見狀況，這次拍攝最辛苦的，就是連續七十二小時完全沒睡。

最後二十四小時，大家連飯也沒吃。將近四十八小時不睡拍戲也很常見，原本還想只多一天應該沒問題，但完全錯了！超過四十八小時，進入拍攝第三天，超過五十到六十小時後，疲憊感強烈地襲來。

在這之中，**還花了好幾個小時拍攝鮮血飛噴的重要鏡頭**，又讓拍攝進度往後拖延。意識朦朧中繼續拍攝，連簡單拍攝工作也開始出錯，但沒時間也沒多餘人手，但完全沒辦法睡覺。導演、副導演、攝影師和燈光師都完全沒辦法睡覺，而演員、收音師、特效造型師至少可以在器材設置時稍微睡一下，真令人羨慕啊。當場倒地就睡的**景象，簡直就跟殭屍一模一樣！**

第四天早上，開拍後過了七十二小時的當下，製作人到達片場，客觀地看了拍攝現場狀況後，暫停了拍攝。因為還有很多畫面還沒拍，開始討論該怎樣才能在今天拍完，但是腦袋完全無法運轉，我們**小睡了三十分鐘**。雖然三天沒洗澡，但無論如何都以睡眠為優先。讓我深刻體認就算已經習慣四十八小時不睡，**七十二小時不睡又是完全不同的次元。**

三十分鐘後，體力恢復與腦袋清醒的程度令人驚訝，用著要把落後進度全部補回來的氣勢重開機。我的喉嚨不知何時已經沙啞，幾乎沒有了聲音，但還是一幕接一幕地拍攝完成，在深夜零點左右殺青了。第四天的拍攝速度超快，由此可

25 殺手旅館（キラー モーテル）：二〇一二年，
　由小川和也執導。以「日本人導演拍出美國B
　級電影的世界」為概念製作。

知，三十分鐘的睡眠有多重要！常碰到連續一週每天只能睡三十分鐘的拍攝，不知道這三十分鐘幫了多大的忙啊。比起連續一、兩週每天只能睡三十分鐘，連續七十二小時不睡更累。當時預定深夜十二點前可以回到東京都內，但拍攝進度落後，最後沒有一個人趕上最後一班電車。沒有辦法，只好等到首班車才解散。或許有人要直接去工作吧……我邊為自己隔天休息感到幸福，坐上外景車的瞬間失去意識。驚醒時已經回到新宿，首班車也已經發車了。

拍攝過程如此辛苦的這一部電影……令人意外的，拍攝現場的氣氛一點也不糟。或許因為導演是個「超級」樂觀的人，和沒有一個人有悲觀想法或擺出高壓態度的關係吧。相同一句話也能套用在《一屍到底》上。

……我寫著寫著就想起來了！我在這部《殺手旅館》中不只負責主要內容拍攝，連劇照和幕後花絮也是我負責的。幕後花絮的標題竟然是「NO CUT」！是個長達數十分鐘的長鏡頭，完全以一鏡到底拍攝而成的幕後花絮。

第二章

拍攝①

filming part 1

要拍電影耶，只有這些器材？

📢 三十分鐘跑不停的一鏡到底拍攝，要用哪種攝影機？

拍攝《一屍到底》時，一鏡到底的劇中節目、幕後劇以及片尾所使用的攝影機皆不同。

拍攝一鏡到底時使用的攝影機是SONY PXW-X2000，攝影模式為X-AVC，超高畫質（解析度1920×1080），影格率（影片每一秒顯示的靜止畫面數）選23‧98，配合電影一般的格式。

關於拍攝一鏡到底時該用哪個攝影機，我們從劇中設定、技術面這兩點來檢討。首先要考慮符不符合劇中設定，劇中出現的**「殭屍頻道」到底是怎樣的媒體**？從電視台的拍攝地點與劇中工作人員來想像，**感覺好像不是無線電視台**？只不過，劇中節目的主演男星（長屋和彰飾）設定為有不少影迷的**偶像男演員**（圖24），劇中也有拍出製作人等工作人員在電視台中看直播的畫面（圖25），所以或許是**CS或有線台**吧。也可能是網路節目，但網路節目會有那樣的電視台場景嗎？

從技術面的觀點來看，首先要看實際拍攝一鏡到底的變焦率。從廣角到望遠（從畫面近且廣到遠且窄），只有十倍變焦還不夠，需要將近二十倍變焦的鏡頭。邊跑邊近拍殭屍的畫面，甚至會拉近到畫面不停晃動。要用可以扛上肩的攝影機，還是不用扛上肩的手持攝影機呢？近年CS或網路節目拍攝三十分鐘跑不停的畫面時，我就不會選擇扛上肩的攝影機（那超重，我不想扛！），而且扛在肩上拍攝，拍攝角度也受限，**可以自由更換拍攝角度的機動性很重要**。在演員也實際操作後，最後判斷重量輕的手持攝影機最適合。

為了應對室內到室外不停變化亮度的光線，鏡頭上加裝可調式ND減光鏡。ND減光鏡是用來調整亮度的零件，但那和攝影機裡的ND減光鏡不同，只要手指稍微轉動，就能流暢地瞬間調整光量。只不過，想要邊操作邊拍攝時，攝影機標準配備的**遮光罩很礙事**，所以就拆掉了。片尾花絮影片中的攝影機上沒有遮光罩的理由就是這個。

📢 攝影機以外的器材

一鏡到底使用的器材只有手持攝影機！只在屋頂上準備**箱馬**（木頭做的箱子）和**梯子**。在屋頂上得爬上很大的高低落差，我請工作人員把箱馬擺在攝影

25

24

機拍不到的地方，墊腳爬上那個落差。另外，最後一幕也用了梯子。爬上二點六公尺的梯子正好和搖臂或人體金字塔做出來的高度差不多！要拍攝一鏡到底的最後一個畫面（圖26），我要爬上屋頂上的最高處，然後**把攝影機交給等在梯子上的導演**。

……但是，實際在一鏡到底拍攝的OK畫面中，是**沒有辦法**在等在梯子上的導演面前**用箱馬**的！劇中劇女主角逢花要攀爬（圖27）才能爬上去的落差，我得要**手拿著攝影機**爬上去。於是我右手拿攝影機，左手撐在台階上，**用力一跳才跳上去！**

為什麼會變成這樣呢？一開始一鏡到底鏡頭的最後面，原本是預定要從女主角逢花身後跟拍她的腳，一路走到鮮血畫出的五芒星那邊。但一拍她的腳邊，卻發現她的**鞋帶已經完全鬆開了**（圖28）。就這樣一直拍鬆開的鞋帶不太好吧？於是臨時變更成不拍腳，而是從正面拍她的表情。**全身染血的她表情非常棒！**

28

26

29

27

（圖29）就在此時，拿著箱馬等待的工作人員映入我的眼簾，要是拿著箱馬過來就會被攝影機拍到，所以他無法動彈。而**邊拍邊快速後退**也很讓人害怕，因為**屋頂上沒有圍欄！**那就放棄用箱馬，直接爬上台階吧，**我做好覺悟了**。在梯子前勉強自己用力一跳爬上台階，再怎樣都會變成嚴重晃動的糟糕畫面吧。就這樣，一鏡到底的鏡頭順利拍完了。回頭看拍好的影片，意外地看不出哪邊是跳躍的瞬間，因為全都在晃……感覺確實**表現出人體金字塔就快要垮了的感覺**（圖30）。

◀》 要不要用攝影機防震裝置

原本也考慮要用**減重背心**當一鏡到底拍攝時的輔助器材，減重背心就是用後背來支撐攝影機重心，減輕手臂與腰部負擔的器材。只要用了這個就不會覺得攝影機重，但在彩排時試用後，我們就立刻放棄了。

首先，拍攝地的廢墟內**太多狹窄的地方**，每次進出門口都會撞到。減重背心有根棒子伸出來在頭頂上，所以進出門口都會用力撞到。另外，在一鏡到底的拍攝中，**減重背心棒子的影子**很明顯地被拍進了畫面中。最致命的就是在車內的拍攝，一鏡到底那場戲中有從後方爬進車內，**穿過後座**之後再爬出車外的場面（圖31），穿著減重背心**根本無法辦到！**另外，使用減重背心也減弱了**攝影**

31

30

機的瞬間爆發力。在有許多需要瞬間判斷並移動的狀況下，會讓動作變得遲緩。

也曾考慮過要不要用攝影機三軸穩定器（攝影機防震裝置），但同樣因為**缺乏機動性**，以及一鏡到底拍攝中需要**大量使用攝影機的變焦功能**，所以放棄使用了。要是碰到攝影機焦距，不只會狂震還會失去平衡，喪失穩定性；就電影呈現方式來看，這類器材也會變得**礙事**。劇中有攝影師換人的畫面，但攝影機掉在地上。又要重新設定嗎？這樣就一點也不順暢了。參與幕後劇演出的演員也會用攝影機，劇中的節目製作公司應該也**不會特別準備三軸穩定器**。因為「**便宜、快速、品質普通**」是導演日暮的賣點。用了三軸穩定器後，是不是會變得沒那麼「便宜」、「快速」呢？而且殭屍頻道是殭屍類節目，為了**表現出臨場感**，也需要那種手震感。

結果，什麼也不用最適合這部作品。或許，如果不是使用手持攝影拍攝，就**不會讓這部戲如此大賣了吧**！

📢 **幕後劇畫面使用哪種攝影機？**

拍攝幕後劇時使用 Canon **EOS C300 Mark2** 這台攝影機與各種 Canon 的 EF 鏡頭，各鏡頭再裝上 **TIFFEN BP 濾鏡 1/2**，BP 濾鏡就是黑柔焦鏡，是可以柔化影像的尖銳度與色調

對比度，藉由創造出些微光暈以打造出**柔光效果**的濾鏡，還滿常使用的。

錄影模式為 XF-AVC 12bit Intra 的超高畫質，儲存於攝影機內部裝置，沒有進行4K錄影。伽瑪值設定選擇 Canon Log 3，另外，空拍使用 GJI 的空拍機（Phantom4），並裝上ND減光鏡。

包含**攝影與燈光在內，把器材數量壓到最低**。能請攝影助理幫忙的時間有限，其他工作人員人數也是最低人數，所以要把器材數量控制在**一個人也可以迅速準備、收拾的量**，一開始就把以防萬一的器材屏除在外。

劇中登場人物從廢墟逃跑時所開的那台車，實際上是我們搬運器材的車子（圖32）。拍攝時把**車中的器材全部搬空**，只留下被拍到也沒關係的東西。拍不到的範圍內，則**在座位上鋪滿毛毯，這是為了不讓血漿弄髒車子座位**。

📢 小道具使用了哪些器材

本作品的劇中小道具也使用了非常多器材，包含花絮影片在內，器材全都是**工作人員的私人物品**。因為有很多人有 GoPro，所以準備了很多台來拍花

32

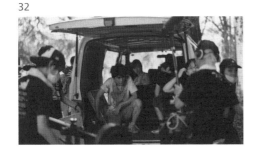

絮。上田導演在拍攝時觀看的螢幕（BT-LH910G），直接就當成日暮在拍攝重現劇時看的螢幕小道具使用（圖33）。

許多器材都是我和車輛工作人員關晃出借的。他經營影像製作公司，擁有許多器材與車輛，多數劇中演員手拿的攝影機與監控室裡的器材還有車輛，都是他公司的財產。

他在**拍攝當時竟然還只是個高中生！**

演員所拿的攝影機雖然說是小道具，但在拍攝中也實際運轉。因為我們想要拍到攝影機上的紅燈（信號燈）。劇中小道具攝影機主要使用SONY HXR-NX5J（圖34），**現場直播中需要傳送影像的機器**，我們就把收音用的麥克風裝上攝影機裝飾，讓它看起來像是傳輸用的機器。看起來像嗎？（圖35）應該沒有很多人發現吧。但劇中節目的一鏡到底拍攝是從室內到室外，而且還要在下水道移動，

35

33

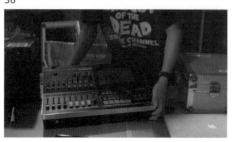

36

34

68

傳輸訊號不會中斷嗎？或許背景是設定為**有扛著直播用的收訊、發訊機器跟著跑的工作人員吧**。

我們讓劇中攝影師拿肩扛式攝影機（可以扛在肩上的機種），因為導演想要創造出稍微誇張的效果。原本也可以用遮光斗（防止光線射入鏡頭的零件），但最後放棄了。「便宜、快速、品質尚可」的日暮率領的殭屍頻道的技術團隊會使用遮光斗這個設定，讓我們覺得不太對。因為連**實際執行一鏡到底拍攝的我，都把遮光罩拿掉了**。

在直播監控室中的音效師藤丸（藤村拓矢飾）使用的混音器為 Roland V-60HD（圖36）。這是切換畫面的器材，在劇中也拿來做出音效用。他在發生狀況時說著「請等一下」並準備切換畫面時，就是用這台混音器。

在屋頂上用的搖臂是德國製的 ABC Products 的 Mini Crane 520（圖37），全長有五點二公尺，這個搖臂有個獨特功能，**裝設攝影機的部位可以自動上下移動。重量輕，一個人也可以簡單搬運、設置**，一鍵就可以簡單將攝影機裝到搖臂上。我看到劇本上有「搖臂掉落」的劇情時，還擔心該不會真的要讓搖臂掉下去吧……但當然沒有那回事。

37

在室內和室外移動時，該怎麼設定攝影機？

📢 **室內不需要減光鏡！室外絕對要用減光鏡！那要怎麼辦啊？**

一鏡到底拍攝時頻繁來往室內、內外，室外也有一望無際的明亮處與草木繁盛的昏暗處等各種不同場景，**光量當然完全不同**。拍攝時最理想的狀況，就是將室內的光量弄得和室外差不多，那在攝影機拍不到的範圍內**把天花板拆掉**呢？這不是佈景，太不實際了。而且把天花板拆掉，那屋頂呢？

另外，廢墟內的光量也會因為天氣陰晴而大幅變化，開鏡後只能交給上天決定。我們**沒辦法操控天候**，只能等待雲朵移動。所以先在**廢墟內最暗的地方將攝影機的光圈調到F1‧9**，廢墟內最暗的地點是**練習防身術**那幕戲的地方（圖38），我們便以此為基準，配合天候調整感光度，在ISO（感光度）八百到一千六百之間調整。不使用燈光，只用現場的光源。我們在場勘時也嘗試邊變更攝影機本身的光圈邊拍攝，但攝影機本身的光圈變化沒那麼流暢，會出現顯著明暗改變。室內拍攝時不裝ND減光鏡把光圈調到最大，但在室外不用ND減光鏡，畫面就會變成一片白。在步出室外的瞬間，把**光圈從F1‧9調到F16**，還是

太亮了！PXW-X200 這台攝影機的光圈小於 F 16 就會變成 CLOSE（全黑畫面），要是因為瞬間反應而造成這種狀況就太糟了！乾脆完全看開，在正式拍攝時直接把**攝影機內部的 N D 減光鏡**開下去用也可以吧？電視節目上偶爾也會看到，導演也說沒問題了，但這很明顯會讓觀眾從**一開始就意識到攝影機的存在啊**！結果在本作品中大量使用，變成相當目不暇給的影片了。

試用了攝影機的**自動光圈功能**（自動調整進光量的功能）後，發現有時會比手動調整更流暢，但因為是全自動，想要稍微調整時，就沒有辦法達到我想要的亮度。**逆光時最糟**，廢墟內有很多玻璃窗，到處都是逆光！用自動功能拍攝，人臉就會變成全黑。這麼說來，我已經超**過十年沒用過**自動光圈功能了啊。若是因為全自動變更，而成了我不想要的設定，就太恐怖了。而且在明亮的室外用自動功能，也只是調整到 F 16 而已，畫面還是太亮。結果，室外一定要用 N D 減光鏡。

我們也考慮過只用可調式 N D 減光鏡拍攝，但這場拍攝中不停奔跑，瞬間判斷**可能會把減光鏡調過頭**，調過頭再調回來時，就會讓畫面變得很怪。

不斷嘗試後，我們決定**併用自動光圈功能與可調式 N D 減光鏡**。在室

38

內、外移動瞬間光量大幅變化之前使用自動光圈，之後馬上調回手動，只有在移動的瞬間使用自動功能。遇到天候與影子等需要細微調整明暗的時候，就用可調式ND減光鏡。太頻繁換來換去也只是讓我們手忙腳亂而已，所以在門口附近的幾個場面中，決定維持畫面變得全白或全黑（圖39）。我從沒用過這種方法拍攝，所以真的是邊摸索邊做。這也是數位攝影機才有辦法做到的拍攝方法。

📢 一鏡到底拍攝時的影子和玻璃反射

廢墟內狹窄處很多，在一鏡到底拍攝中，該怎樣避開工作人員的**影子與玻璃窗上的反射**，是個重要課題。室內拍攝時，我、導演和收音師的位置常在門口或是光源側，所以很容易出現我們的影子，於是我們只能**壓低身體移動**，以避免畫面拍到我們的影子。總是一起行動的我、導演和收音師的位置幾乎相同，拍攝中**常撞成一團造成畫面晃動**。

最後的OK畫面也沒辦法避開玻璃反射，直接留下來了。舉例來說，在廢墟門口拍攝時，**麥克風就會清楚倒映在廢墟的玻璃窗上**。在畫有五芒星的小屋中，導演的影子清楚出現在劇中劇女主角逢花身上。我們都在拍攝中發現了，但沒辦法停下攝影機啊！

爬進車子裡時（圖40），以及在下水道出入口時，我們**拿攝影機沿著牆壁移動**，避免

72

讓我們的影子出現在畫面中（圖41）。

其中也兩度拍到**原本不該出現**的演員，第一次是拍到正在準備特效妝的獨臂副導演殭屍，他的身體**完全沒有被柱子擋住**。雖然馬上讓他離開畫面，但好像有不少人發現這點，**還有人笑出來**！第二次是在草叢中朝下水道方向奔跑時，在下水道入口，追在獨臂副導演殭屍後面而來的**劇中劇男主角被拍到了**（圖42），「**糟了！**」我立刻把鏡頭轉了個方向，回放確認時真的只有一瞬間被拍到，沒有人發現。就在進入下水道前，他真的近到會讓人覺得「你都在那邊了，**應該可以快點進下水道救人吧！**」實際上，在下水道拍攝時，導演和飾演劇中劇男主角的長屋就彎著腰在我後面跟著跑。

本作品的一鏡到底部分是設定為節目自拍攝，有即興演出，包含攝影工作在內，大半是類似紀錄片的鏡頭，在**表現上允許這類影子與玻璃倒影出現**。或許該說不要太完美，稍微出現這些小漏洞更好。

41

39

42

40

73

又矬又帥？伸縮鏡頭效果的幕後

📢 從感情中誕生的伸縮鏡頭

幕後劇有拍出攝影師換人的場面（圖43），所以在一鏡到底拍攝時，有配合這點**變更運鏡方式**。任誰都可以明顯看出來的伸縮鏡頭！配合這點，我的動作也變得相當大膽。原本跑的時候要避免自己跌倒和鏡頭晃動，得小心地跑，但換人之後就完全不在意了，**隨時都能跌倒，手震也完全OK**，可以拋棄謹慎、用力奔跑。配合伸縮鏡頭的效果，甚至會**故意用力搖動鏡頭，或讓畫面晃個不停**。這全都是在攝影師換人前，那位腰痛攝影師絕對不會做的運鏡。

這類又矬又帥氣（？）的運鏡方法讓我拍得很開心，有種獲得解放，可以自由跳舞的感覺！「得這樣拍」的意識淡薄，放任當下的情緒控制。**「不是刻意創造！而是自然流露！」**的運鏡方式！比起腰痛攝影師谷口，我的想法可能更接近攝影助理早希吧。

📢 演員的舉止其實是直接重現我的動作

在幕後劇中，飾演攝影助理早希的淺森咲希奈

在演出上大量使用了伸縮鏡頭，比起我所做的**更加顯著地頻繁！**（圖44）還加上了小跳步的動作，所以相當有趣！在幕後劇的畫面中也使用了伸縮鏡頭。但話說回來，淺森的綜藝摔真的摔得很棒！（圖45）

攝影助理早希沒有使用腰痛攝影師谷口用的肩托架（圖46），電影沒有把這一幕剪進去，但在換人拍攝時把肩托架拿掉了。

📢 你愛用伸縮鏡頭嗎？

我身邊很少有導演會積極大量使用伸縮鏡頭，拍ＭＶ、電視節目或紀錄片時，當然會把鏡頭拉近或推遠，但電視劇這類的就**不太有機會使用伸縮鏡頭**。在架構畫面中使用伸縮鏡頭，需要很大的勇

45

43

46
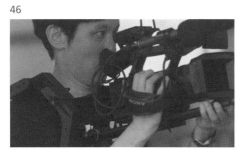

44
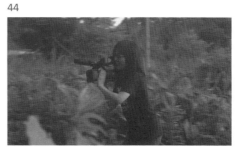

氣。使用軌道移動拍攝時，攝影機和人類的視線一樣是移動的，觀眾也容易投入感情，但伸縮鏡頭的動作會讓觀眾**強烈意識到攝影機的存在**，因此，在描繪人類感情的電視劇中，不太容易使用這種拍法。不管是家用攝影機還是智慧型手機，每個人都能簡單地使用伸縮鏡頭，也因而容易被視為**廉價的「姚」**（？）。我自己也是，雖然有「想要用更多伸縮鏡頭效果！」的想法，但在拍自己的電視劇作品時真的不太敢用（在拍ＭＶ及綜藝節目時倒是會狂用！）大概是因為害怕會像像谷口攝影師一樣，被人覺得「很姚」吧，明明只要巧妙運用就能看起來很帥氣啊……看了香港動作電影，以及**杜可風[26]的手持伸縮鏡頭畫面**，就會讓人無比興奮雀躍。另外，像盧契諾・維斯康堤導演在電影《魂斷威尼斯》[27]中使用的，一點一滴慢慢拉近的拍攝手法也很恐怖！伸縮鏡頭明明可能創造出**妖豔沉醉的效果**，卻不太敢編排入畫面中，雖然覺得其中蘊含相當有效果的使用方法，但「姚」和「帥氣」之間，果然只有一線之隔？

26 杜可風：出生於澳洲的攝影導演。他在王家衛導演的作品中使用手持伸縮鏡頭的拍攝手法相當有名。

27 魂斷威尼斯（Morte a Venezia）：一九七一年，義法合作作品。由盧奇諾・維斯孔蒂（Luchino Visconti）執導。

一鏡到底的不對勁就是這樣做出來的

劇中節目的一鏡到底部分中，出現了許多讓人感到不對勁的畫面。在拍攝幕後絕對發生了什麼突發狀況，而實際上，在拍攝一鏡到底的部分時，包含導演和**演員**在內的所有人都處於摸索的狀態。

莫名久的沉默這麼長可以嗎？拋出奇怪的視線，或是說出明顯不自然的台詞，**觀眾到底會有什麼感受**？如果他們在放映途中**離席該怎麼辦呢**？我們一邊在意著這些事情，一邊拍攝。只是，絕對**不可以表現出好演技**，有時**還得刻意**創造出影像表現上的**失敗**。我們踩著能留下觀眾繼續看電影的最低底線建立拍攝計畫，但那條最低底線到底在哪裡呢？我們沒有一個人知道答案。

DVD和線上收看更會輕易地被按下暫停吧？我們一邊在意著這些事情，一

中途出現了節目導演日暮看鏡頭（圖47）、血漿噴上鏡頭（圖48）以及攝影機掉在地上的畫面（圖49），到這種時候，肯定每個人都發現這背後有什

48

47

麼意圖了。在這之前的戲份，**開場的十五分鐘最為重要**。大家突然盯著攝影機旁邊看的表現（圖50、51）這樣真的可以嗎？觀眾看到演員**突然開始練防身術**（圖52）會有什麼想法啊？諸如此類的問題，真要舉例，還真是舉也舉不完。

在拍攝中，導演也問了大家的意見，甚至**採用了每個人提出的點子**！大家一起完成作品的感覺更加強烈。但是，在順利拍完一鏡到底的戲份後，還**無法想像完成的樣子**，就連上田導演自己也無法想像，我們只能選擇相信。一直到試映會結束後，我們才真的有了「這樣拍是對的」的感受。

📢 攝影師也需要演技？

我從一開始就知道劇本上出現的突發狀況，但劇中的登場人物並不知道。在一鏡到底拍攝當中，我需要化身為劇中的攝影師，表現實際碰到突發狀

51

49

52

50

況的樣子。像是演員們突然開始練防身術、外頭傳來巨大聲響、飾演劇中劇收音師的拉肚子演員山越（山崎俊太郎飾）打算要走出室外⋯⋯等，這些都是劇中攝影師沒有預料到的突發狀況。面對這些狀況，**絕對不可以有完美的運鏡**。在拍攝過程中，我一度讓腦袋放空，被眼前發生的狀況嚇到之後，才慌慌張張地移動攝影機。其實我在這邊參考了**飾演腰痛攝影師谷口的山口友和的演技**。原本預定在第一天進行的一鏡到底拍攝因雨中止，讓我幸運得到實際觀摩山口演技的機會。

身為工作人員的我，有時也會**產生自己是其中一名演出者的錯覺**，在草地上奔跑的畫面中，攝影師有跌倒的動作，實際上我像是解放了般地開心拍攝，所以動作也相當大膽。明明沒有在演戲，卻**產生了自己在演戲的奇妙感覺**。當然，我有好好保護自己避免受傷。

有觀眾看了片尾以為我真的跌倒，這代表我的演技（？）還算不錯吧？

攝影機停下來了，啊啊絕望啊⋯⋯

📢 開拍遇到傾盆大雨⋯⋯該怎麼辦？

二〇一七年六月二十一日，《一屍到底》正式開鏡！**最先要從一鏡到底的戲份開始拍起**，幕後劇接著配合一鏡到底的內容進行拍攝。一鏡到底也包含了「**不知道會發生什麼事的紀錄片的一面**」，如果不先拍一鏡到底，就沒辦法活用在幕後劇中。**但是！開鏡首日發出大雨預報**，而且下雨機率是百分之百！開鏡前一天晚上臨時變更預定行程，第一天從與一鏡到底的部分沒有直接影響的畫面開始拍起。

📢 迎接一鏡到底拍攝當天

隔天六月二十二日，還好天氣轉好，終於可以拍攝一鏡到底的部分了。但**廢墟內因為前一天下雨一片溼濘**！廢墟周遭的地面也四處泥濘！於是，這天我們便從打掃地板開始，接著到了開始拍攝後，我們才發現**下水道的水淹到腳踝**，根本沒辦法拍攝奔跑的畫面。彩排中，以飾演腰痛攝影師的山口友和，和飾演態度隨便的製作人的大澤真一郎為中心，花

了三小時**用水桶把水舀出去倒掉**。像這種解決狀況的模樣，與這部作品實在太貼合了，真讓人感到不可思議。

沾滿鮮血的戲服各準備了五套，戲服在幕後劇中也會用到，所以只打算在一鏡到底中使用三套。一鏡到底的戲份拍完一次，就得把服裝、化妝造型恢復原狀，也得**清掃佈滿血跡的外景地**，相當花時間。不管怎麼想，三十分鐘的一鏡到底拍攝，**一天頂多只有三次挑戰機會**。

早上八點三十分。開始一鏡到底的彩排！因為**攝影機會朝各個方向拍攝**，工作人員能站的地方相當有限。許多工作人員場勘時沒有同行，所以在演技彩排時，也得思考不讓工作人員被拍到的行動與任務。我們邊拿著講機對話，邊提早進行拍攝準備，搬運**人體和人頭，把斧頭擺在正恰好的位置**，拍攝中搬水、設置梯子。為了不讓畫在屋頂上的**鮮血五芒星**（圖53）在艷陽下乾掉，我們決定拍到一半再去畫。最手忙腳亂的應該是特效造型師吧？在屋頂上待機的工作人員，則從屋頂窗戶的空隙不時確認廢墟內的狀況。

📢 **挑戰一鏡到底拍攝！**

十一點三十分，一轉眼就過了三小時。彩排或許還不是很充分，但總之上午要挑戰一次一鏡到底拍攝！此時下水道的水已經少非常多了。

81

拍攝時，跟在我後面的只有導演和收音師古茂田耕吉。在電影中，攝影助理早希總是跟在腰痛攝影師谷口後面，但實際上我們**沒有攝影助理**，因為我們想把工作人員的人數降到最低，以避免被拍進畫面中。拍攝中由導演來協助我，特別是走下廢墟內巨大樓梯的場面（圖54），我完全看**不見我的腳邊**，一定要有人協助，那超級恐怖！從廢墟內跑出屋外的畫面（圖55）開始，**收音師一度離開我身邊，之後才在屋頂上會合。**

副導演殭屍山之內追著劇中劇女主角逢花從草叢跑到下水道的畫面（圖56）中，我邊跑邊對導演使眼色晃動攝影機，導演接著配合我的動作藏起來，我們邊重複著這樣的動作邊跑。因為不知道我摔倒時鏡頭會朝哪邊倒，所以我摔倒時，**導演也跟著一起摔倒。**

場勘測試時，我從中間開始就上氣不接下氣，

53

55

54

56

但大概是場勘時習慣了，或者是因為正式開拍的緊張感，體力似乎沒有問題。攝影機掉到地上時是**唯一可以休息（？）的地方**。我請副導演幫我拿兩杯水來（圖57）。如果正式拍攝時**我因為腰痛倒下了**該怎麼辦？**導演應該會自己拿起攝影機繼續拍下去**吧……我還思考了這些事情。雖然碰到不少問題，但上午的一鏡到底拍攝順利結束了。

接近十二點半，稍微收拾一下，邊吃中餐邊重看拍好的一鏡到底部分（圖58）。首先是一開始劇中劇女主角逢花的淚水流得不漂亮，劇中劇攝影師的酒精成癮演員細田嘔吐的東西在畫面上很難判斷，另外，副導演殭屍山之內的**手藏在背後**太明顯了，逢花腳上的傷也沒有順利剝下來。還發生了**致命問題**，快要結尾時，逢花對導演日暮揮動斧頭，日暮往完全不同方向逃跑。逢花要**對日暮亂砍的那一幕**（圖59），日暮很明顯根本不在那邊。只不過，就第一次來說，成果比我們想像得還好，再拍一次肯定可以更好！

57

59

58

📢 再次挑戰一鏡到底！

吃完飯後，在重新化妝和換衣服的同時，也進行了拍攝現場的清理，這花了將近一個半小時，再次準備好時，已經將近下午兩點了。為了再次挑戰而確認演技時，時間也在不停流逝，一轉眼就將近下午三點了，比預計的還要花時間，外景地也只能用到下午六點。原本以為一天可以拍三次，實際上**一天拍兩次就是極限。一鏡到底拍攝僅限今天**！這次得要成功拍好才行。

再次開拍一鏡到底的部分！**大家確實確認該修正的點發揮很大的效果**，一切都相當順利，上一次拍攝時的問題點也過關！抵達屋頂最後的五芒星畫面時，我有種**拍到最棒畫面**的感覺。

但是，聽見**導演用軟弱的聲音喊了「卡」**時，他的**樣子明顯不對勁**。在我感到不可思議時，這才發現，攝影機竟然停止拍攝了。完全無法置信，我茫然若失！完全**想不出來該怎麼向大家說明**這個狀況才行。為什麼攝影機會停止拍攝啊……

我立刻確認拍到的畫面，發現在我全力**跌倒的瞬間，畫面就中斷了**，肯定是我跌倒時不小心停止的。為什麼我會**沒有發現攝影機停止拍攝**，還繼續拍到最後呢？如果我馬上發現，這天或許還能再拍一次，這讓我感到無比不甘心。立刻發現的話，就能在跌倒的瞬間切割畫面，然後裝成一鏡到底的感覺繼續拍攝下去了啊！

當天的拍攝就到這邊結束。幸好（？）之後還要再來廢墟拍攝幕後劇的畫面，因此我們只能重新編排時間表，**減少其他畫面的拍攝時間**，再度挑戰一鏡到底了。重新打起精神後，大家急忙開始收拾善後，那邊沒有熱水，**全身沾滿血漿的秋山柚稀只能拿冷水沖洗**，雖然是六月下旬，但拍攝現場還是有點冷。

包含彩排在內，歷經三次一鏡到底拍攝後，不可思議的，我也開始習慣邊跑邊拍攝了。甚至覺得剛拍完立刻再來一次也沒問題。或許連**七十分鐘跑不停的一鏡到底**也能辦到，只要**途中能讓我補充水分**就好了。

📢 再次拍攝才出現的奇蹟

六月二十八日，再次拍攝一鏡到底的部分。天氣晴時多雲，但下午之後似乎會下雨，加上也得拍攝幕後劇的畫面，今天絕對**要一次OK才行**！

雖然順利開機，但**才開始沒多久就喊卡兩次**，一次是因為劇中劇攝影師的酒精成癮演員細田的殭屍隱形眼鏡戴不上去（圖60），另外一次是因為劇中劇女主角逢花的淚水流得不夠漂亮（圖61）。要**好好呈現流淚的樣子出乎意料地困難**！必須從一開始就相當慎重，只要有人化好殭屍妝，我們就沒有時間從頭拍起了。

61
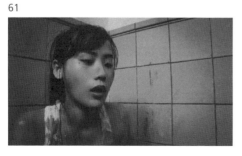

60
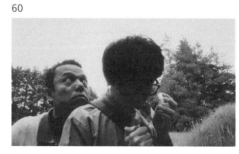

這天拍攝時發生了先前沒出現的突發狀況，因此出現相當長的即興演出。

獨臂副導演殭屍山之內的隱形眼鏡遲遲戴不上去，越緊張越戴不上去，他也知道這一幕被拍進了畫面中。在那之前，還發生了副導演殭屍往劇中劇男主角神谷身上倒下去，**差一點就要跌下樓**（圖62）的危險狀況，當下我還想著該不該停止拍攝去救人。

在那之後，還發生了至此未曾發生過的奇蹟。劇中有**血漿噴到鏡頭上**（圖63），接著**把血漿擦掉**（圖64）的畫面，這個畫面只在最後一次拍攝時發生。雖然想過**砍頭時「噴出來回濺的血」**應該會噴到鏡頭上，但這不是想要就能順利得到的畫面，我們也就放棄了。但那個**血漿突然就噴過來了！**情緒MAX！用**為了這個瞬間而準備的拭鏡布**擦了兩次，雖然還有留下一點痕跡，但總覺得擦第三次太煩人了，所以就維持這樣。

最後發生的這件事，為本作品增添了最棒的效果。導演日暮有一幕看著鏡頭說：「絕對不會停止拍攝！」（圖65）但我個人認為，只靠著這句話，就要讓觀眾**意識到攝影機**會不會有點太弱？不過，只覺得有點不對勁的觀眾在看見擦鏡頭血跡的這一幕後，也不得不意識到有攝影師的存在了。

63

62

因為攝影機停止拍攝而不得不重新再拍一次才有了這最棒的一幕，就算想再重現，應該也相當困難。

📢 一鏡到底拍攝結束後

一鏡到底的拍攝順利結束，被**彷彿作品殺青的氣氛包圍**，這是**一幕一幕分開拍攝所無法體會**的感覺。體認這不知道會發生什麼事情，擁有無法拍出相同東西的紀錄片要素的拍攝樂趣後，我開始覺得**一幕一幕分開拍攝相當平凡**，但也只能短暫地沉浸在這餘韻中，拍攝工作還是要繼續。

另外，導演頂在頭頂上，拍攝花絮用的 **GoPro 攝影機**因為記憶體不足而停止拍攝。片尾播出的幕後花絮不是成功的那次，而是前一次的拍攝狀況。

📢 電影一天就能拍完？觀眾讓我驚訝的觀點

觀眾的反應讓我最驚訝的是，竟然有人以為電影中除了一鏡到底的部分之外，都是**實際發生的追訪實錄紀錄片**。有很多人以為飾演節目導演日暮的**濱津**

65

64

隆之就是《一屍到底》這部作品的導演。濱津參與演出，由我執導的電影《透子的世界》[28]，甚至還有人以為這是濱津隆之導演的最新作品呢！大家到底以為我是誰呢？聽說也有人問飾演製作人的大澤真一郎：「其他還有哪些作品是你製作的啊？」

也有很多人聽到我說「那是我拍的」時，出現「那是什麼意思啊？」的反應，他們真的以為飾演腰痛攝影師的山口友和，和飾演攝影助理的淺森咲希奈是真正的攝影師。或是也有人以為一鏡到底和幕後劇的拍攝是在三十七分鐘內全部拍完的人說話時，還會出現「是動用幾台攝影機拍的啊？」、「你們拍一鏡到底時，**沒有互相拍到其他攝影機也太厲害了吧**」等完全超越想像的各種感想!!他們完全不理解片尾播出的畫面到底是什麼東西。

也有人以為一鏡到底不是我拍的，但**拍攝紀錄部分幕後劇的人是我**。不對不對，幕後劇怎麼看都不是紀錄片吧……

看完劇情表現後，也出現了「**搖臂壞掉真是太糟糕了**」，以及「**突然得要邊組人體金字塔邊拍攝肯定很辛苦吧**」等感想。他們以為是真實發生的紀錄片，會有這種感想也是沒辦法的。和以為一鏡到底和幕後劇的拍攝是在三十七分鐘內全部拍完的人說話時，還會出現「是

還有人在我說明那全部都是演戲，實際拍攝一鏡到底時沒有組人體金字塔，是站**在梯子上拍的**，而大失所望。讓我有種破壞人家夢想，非常不好意思的感覺……

88

📢 底片廠商最愛大家用一鏡到底的長鏡頭拍攝？

我個人也很喜歡一鏡到底的長鏡頭拍攝，也有許多人的夢想是以一鏡到底拍攝長篇作品，但這很難實現，所以成功的人會讓人相當欣羨！在日本，講述舞台劇故事的《冰淇淋與雨聲》[29] 以及音樂紀錄電影《LIVE TAPE》等，都使用七十四分鐘這相當長的時間，來進行一鏡到底拍攝。七十四分鐘可是《一屍到底》的兩倍。這可以創造出**臨場感**，而且拍攝工作本身相當有趣。

我自己執導的作品也有許多一幕一鏡完成的鏡頭。我也拍了很多一鏡結束的短片恐怖電影，也曾製作過**整部只有二十三個鏡頭的長片電影《台灣，自言自語》**[30]，最長的鏡頭是**十八分鐘一鏡到底**！在只有兩小時的拍攝時間中，只拍兩次就成功了（明明是長片電影，卻只花一小時就剪輯完了），但這部電影**以對話為主**，沒有室內到室外的移動，不需要特殊造型，也不用換衣服。

如此一想，像《一屍到底》這類**殭屍作品長時間一鏡到底拍攝極為困難**，與之同時，思考該如何拍攝也讓人**極度雀躍**！特殊造型師肯定也很開心！拍完本作品後的**成就感**，遠遠超越我至今經驗過的任何一個長鏡頭的一鏡到底拍攝。

28 透子的世界（透子のセカイ）：二〇一九年，上海國際影展正式參展，獲得泰國國際影展最佳導演獎作品。

29 冰淇淋與雨聲（アイスと雨音）：二〇一七年，由松居大悟執導。以舞台劇為背景，七十四分鐘一鏡到底拍攝。

30 台灣，自言自語（台湾、独り言）：二〇一七年，邊縱貫台灣邊進行拍攝的作品。

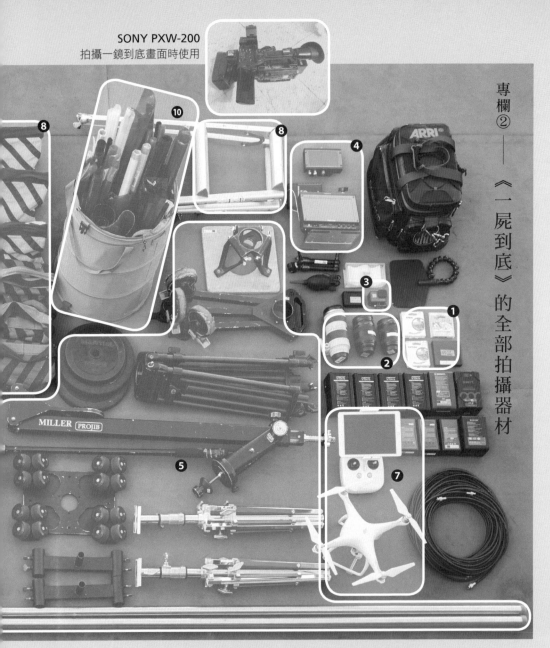

SONY PXW-200
拍攝一鏡到底畫面時使用

❸ GoPro 攝影機：在一鏡到底拍攝中，裝在導演頭頂上拍攝幕後花絮。除此之外，在正式拍攝中也裝在工作人員的頭上。

❹ 兩台監視器 TVlogic VFM-058W、Panazonic BT-LH910G：我用的監看螢幕和導演看的螢幕，導演看的螢幕也直接在劇中日暮拍攝重現劇時的畫面中出現。

❶ 調式 ND 減光鏡：裝在鏡頭上調整光亮的器材。TiFFEN Black Promist 1/2 套組：使用 TiFFEN 黑柔焦鏡後就可以讓畫面出現柔和效果。

❷ 各種 EF 鏡頭組：主要使用的鏡頭為三個伸縮鏡頭。16-35 毫米 F2.8L USM、24-70㎜ F2.8L USM、70-200 毫米 F2.8L USM。會依不同場面分開使用，但大多畫面只要使用 24-70 毫米能伸縮鏡頭，所以可以迅速拍攝。

90

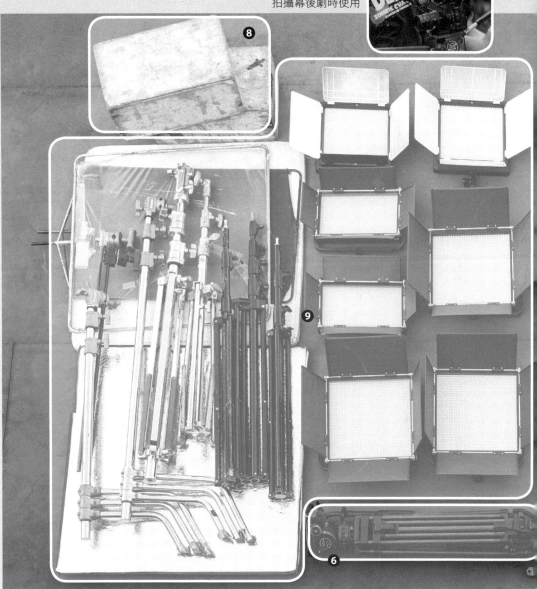

Canon EOS C300MK2
拍攝幕後劇時使用

❽ 砂袋×6、箱馬×2、梯子：很多場合會很方便
的道具。

❾ 各種LED燈總計七個、各種燈光用腳架、打光
版×4片、反光板、V-Mount電池×10個：燈
光主要使用電池式的，才可以迅速應對拍攝狀
況。

❿ 各種燈光用的濾紙、邊框×2：柔和燈光效果，
或是改變顏色時使用。

❺ 搖臂組、三公尺滑輪車軌道組：短距離移動拍
攝時使用。

❻ SachtlerVideo18PLUS、低角度三腳架：設置
攝影機時使用。

❼ 空拍機DJI Phatom 4 Pro、microSD記憶卡、
iPad：最後一幕使用空拍機拍攝，用iPad就能
簡單操作。

專欄③——中國製攝影器材的建議

攝影機本身有很多日本製的，其他許多器材都是直接在國外購買。國外種類豐富，而且在日本買國外製的商品很貴！（舉例來說，攝影用的棉質膠布及玻璃布膠帶，在日本販售的價格是美國的三、四倍）以美國為例，紐約的B&H，Adorama，加州伯本克的Filmtools'，倫敦的CVP，另外還有美國亞馬遜都有販售許多器材。

要買器材，我還推薦中國阿里巴巴集團營運的網購網站**淘寶與天貓**。那是類似日本亞馬遜、樂天的購物網站。攝影機配件、燈光以及特殊器材等東西，可以用**兩成到七成的價格買到和美製、日本製幾乎同等的商品**。有些東西甚至可能會更便宜，甚至讓人想進口來賣。難處就是需要用中文下訂單，但有許多店家願意寄送海外。支援日文的中國網購APP **AliExpress、WISH**也不錯，但這是提供海外顧客使用的東西，不只費用稍高，**販售的商品數也很少**，推薦給看不懂中文的人使用。向進口中國商品的業者買東西太浪費錢了！努力使用翻譯軟體或是翻譯網站，利用淘寶或天貓會更划算。

92

或許很多人覺得中國製的器材容易壞掉、不能信任，但ＤＪＩ的三軸穩定器及空拍機等等，正如許多人所知，近年中國的攝影器材有不錯的評價，他們能以他國不可能提供的價位提供同等高品質器材這一點，我覺得相當值得關注。要注意的就是，中國比日本還要隨便（？），偶爾會出現下訂單後不出貨的業者。但就我的經驗來說，只要客訴後就會寄送。因為非常便宜，也比較不會對品質感到後悔。

第三章

拍攝②

filming part 2

暴雨……在臨時變更預定行程中開拍

📢 **廢墟內下小雨！邊擦地板邊拍片**

二〇一七年六月二十一日，拍攝首日發出大雨預報！原本預定拍攝一鏡到底的部分，變更成拍攝對一鏡到底沒有直接影響的畫面。所以參與演出的演員和事前準備也在前一晚臨時變更，當天早上六點在新宿集合、出發。抵達水戶市的拍攝現場時，已經超過八點了。

由於拍攝時間有限，我們到達後便立刻開始做準備，在九點準備完成。

因為下大雨，**廢墟門口的地面一片泥濘**，濕濘到車子也沒辦法停好，搬運器材時也要多加注意（圖66）。廢墟內比我們場勘時**更加昏暗**，明明還不到早上九點，就已經像黃昏時刻了，這需要大量的燈光。而且廢墟天花板到處都有破洞，還**漏水了……**這些在場勘時都沒有發現。漏水的範圍很大，**地面濕滑危險**。大家首先從擦廢墟內的地板開始整理起。

從劇中節目播出前的畫面開始拍起！我們從日暮女兒真央和妻子晴美等人

67

66

從一樓往下看，準備拍攝狀況的模樣（圖67），這個和一鏡到底沒有直接關係的畫面開拍。**開鏡後花了不少時間討論演繹編排**，原本預定一小時要結束，結果才剛開拍就立刻拖延時間了。但是包含創造拍攝現場的氛圍在內，一開始最重要！只要這邊確實做好，後面的拍攝肯定會很順利。

拍完後，劇中劇男主角神谷等人先去做特殊造型。同時，這段時間則用來拍攝製作人古澤的單獨畫面，但這一幕戲在後面被剪掉了。這幕戲很快就拍完了，但之後就沒有其他戲份能拍，只能等特殊造型做好，明明時間已經拖延很多了……**才剛開拍，攝影機就停下來了。**

接著是劇中節目拍攝前，晴美穿好戲服登場的畫面（圖68）。這也是**埋下許多後續突發狀況伏筆的畫面**，因為雨天影響，地下室比一樓更昏暗，我們用了所有能用的燈光，從一樓往樓下照，巧妙地將劇中劇收音師的拉肚子演員山越、劇中劇攝影師的酒精成癮演員細田、腰痛攝影師谷口和攝影助理早希等人的畫面用一鏡到底來呈現（圖69、70、71），各自的位置與動作都是用一鏡到底拍攝的絕佳位置，因為導演希望**能用一鏡到底呈現的地方，都盡量要使用一鏡到底**。劇中，在導演日暮廣播後，大家各自四散去做準備（圖72）。在這邊，**真正的電影工作人員也穿著T恤參與演出**，上田導演自己也在其中。

69

68

吃完午餐後，終於開始拍攝節目現場直播的畫面（圖73）。都還沒有拍好一鏡到底的部分，就已經開始拍攝揭穿內幕的幕後劇了。以導演日暮為首，劇中的各位工作人員全體就定位。本片的設定是「一個電視節目團隊在拍『殭屍片拍攝途中遭遇殭屍』的故事」，真的有夠混亂！劇中劇中劇（？）的殭屍電影片名為《True Fear》（一鏡到底中，日暮飾演的電影導演拍攝的獨立電影片名，就寫在劇中的場記板上）。拍攝中常聽到「卡」，我聽到「卡」就會不自覺產生反應，常常搞不清楚到底是台詞的「卡」，還是真的要停下拍攝的「卡」，我也曾因為搞錯而差點停下拍攝，演員也差一點就要停止演戲。劇中劇中劇（真的有夠混亂！）已經**重拍四十二次**了！又不是史丹利‧庫柏力克，我還沒親眼看過真的重拍四十二次的導演。我曾遇過貓、狗等**動物的演技不順**，連續重拍三十次以上的狀況，即使如此也沒超過四十次，所有人都相當疲倦吧。

日暮飾演的電影導演暴怒的那一幕（圖74），因為才剛開鏡，我還沒有辦法想像作品完成時的樣子，還覺

72

70

73

71

得再怎麼樣，他也變臉變得太過頭了，會不會太誇張了啊？甚至覺得劇中劇女主角逢花和男主角神谷好可憐……實際上不讓人產生這種感覺就沒有效果，但分寸相當難抓。雖然我很擔心，但電影完成後，他大變臉的這一幕讓觀眾哄堂大笑，表示這麼做是正確的。這樣拍好的幕後劇畫面的演技，也要直接在一鏡到底中重現，**台詞與說話的時機要幾乎一致才可以**。腰痛攝影師谷口的動作，也是請他做出推測我在後續拍攝一鏡到底畫面時可能出現的動作（圖75）。

接著，拍攝場景來到廢墟一樓。在開始變得更加昏暗的狀況中，要拍攝在休息區聊天，聽見外面傳來聲響，以及發生突發狀況的畫面（圖76），得請腰痛攝影師谷口與攝影助理早希做出我預測會出現的拍攝動作。在這個場面中，天花板漏水嚴重，不停有水珠從天花板滴落！必須思考拍攝角度，避免拍到漏水，但不管怎樣，都還是會拍到濕淋淋的地板……每次一喊卡都要打掃地板，但**不管怎麼擦，都會被不停滴落的雨水給弄濕**。或許沒有人在意，但**可能會被專業攝影師發現吧**……？

下午五點過後，在雨天開拍的拍攝首日好不容易順利結束。隔天的天氣預報是晴天！終於要挑戰一鏡到底拍攝！大家一起前往青年旅館，好好休息。房間和澡堂都在一起，是**和樂融融的集訓形式**。

75

74

📢 一開始劇本上根本沒寫防身術「碰！」

在準備階段的劇本中，日暮妻子晴美的興趣，其實不是防身術而是草裙舞，因為在拍攝中發生突發狀況，要用即興演出來填補時間，所以開始跳起了草裙舞。那是個**在其他場景中，完全沒辦法活用「興趣是草裙舞」這個設定的劇本**。在幾週後完成的定稿劇本中，**草裙舞被修改成防身術「碰！」**，並巧妙地和幕後劇扯上了關係，在屋頂上一個接一個使出防身術的畫面，只能説太精采了！

📢 下雨也不能停拍！低成本電影的實際天氣狀況

《一屍到底》因為大雨而變更了演員的時間表，所以先從其他畫面開始拍起，但多數低成本電影，其實很難輕易做變更，因為幾乎都是在最極限的狀態中拍攝，根本**沒有準備拍攝預備日**。尤其如果是僅有幾小時能參與的忙碌演員，那麼在演出當天，不管發生什麼事情，都得在時間內拍完才可以，絕不可能因為下雨就變更行程，像電影《啄木鳥與雨》[31] 這種需要等雨的電影，是有時間才能辦到的。啊！那部電影也是描繪**拍攝殭屍電影模樣的內容**呢。

那麼，要是下雨了該怎麼辦？如果是拍不清楚的小雨就會繼續拍攝，邊

注意別讓戲服、頭髮和攝影機淋濕邊拍。那遇上大雨該怎麼辦呢？最快的方法，就是**變更設定**，把設定從「晴天」變更為「雨天」。如果那場戲已經拍到一半，那就變更成突然下大雨，或許需要另外準備雨傘等小道具，但還是能繼續拍，也可以乾脆將設定從「室外」變更成「室內」，也就是隨機應變地**更改劇本**。

也有怎樣都無法變更的狀況，像是預定要拍攝在晚上的公園放煙火的畫面，卻遇到傾盆大雨。煙火是無法割捨的重要場面，也無法變更在室內，是代表歡樂開心的戶外活動。

如果無法變更拍攝時間表，就得**要在大雨中拍攝放煙火的畫面才行**！應對方法就是在可能的範圍內架設自製帳篷，讓演員在狹窄的範圍內玩煙火，還要邊拿吹風機吹乾戲服和頭髮，攝影機的角度也極度受限。因為**很難把地面弄乾**，所以不能把地面拍進畫面中，背景也不能拍到被雨淋濕的建築物。這會讓畫面的角度變得很狹窄，利用鏡頭**將背景糊焦讓人看不出在下雨**。但雨天濕度也高，還會出現火點不著的問題⋯⋯總之，只能請他們努力到點著為止。

冬天也可能會遇到突然下大雪的情況。和雨水不同，**雪是白色固體，不管怎樣都會拍進畫面中**，只能**摸索不拍到雪的角度**，同時完全不拍到積雪的地面！在某部電影中，將設定變更為以某個場面為界，周遭變成一整片雪景。那是一部奇幻類作品，某種意義上來說，突然變成雪景能創造出很棒的效果（這是因為導演的正向思考所產生的效果！）另一方面，要拍攝設定為下雪的畫面卻拍不到雪時，大家就要一起搬雪繼續拍攝。

31 啄木鳥與雨（キツツキと雨）：二〇一一年，由沖田修一執導。從殭屍電影的電影導演與樵夫交流中誕生的故事。

我也好幾次在颱風直撲的情況下，在戶外繼續拍攝，也曾經在幾乎要有生命危險的等級中持續拍攝，有時也會覺得「製作人應該要判斷中斷拍攝吧」，畢竟要是發生意外的話就太遲了！二〇一九年十月，在颱風直撲當天，我也在千葉拍戲，真虧我能平安無事地回到家啊……還有工作人員連家都不見了……

也曾遇過拍攝因為颱風泡湯，大家全變成難民的狀態。二〇一一年八月，數十年才一次等級的大颱風直撲沖繩，所有工作人員、演員都被困在那霸。結束在沖繩的拍攝後，我們為了隔天在東京都內的拍攝工作而前往那霸機場時，往返那霸機場的班機居然全面停飛……無可奈何之下，只好取消了隔天的拍攝。那霸市內的飯店全部客滿，計程車招呼站大排長龍，我們什麼也不能做。那霸機場擠滿了前所未見的大量人潮，機場內的店家全部客滿進不去。也不知道是哪裡在分發，最後機場內開始鋪滿藍色塑膠布，機場瞬間變成了難民避難所！在場的所有人不得已只能在機場內過夜，那霸機場過去曾經遇過這等事態嗎……？

唯一可以稱得上好運的，就是我們有租車。拿攝影機的我決定要去拍機場內外的狀況，這應該是很珍貴的畫面吧？在以為自己要連同整台車被吹跑的恐懼中，紅綠燈、樹木，連電線桿也都被吹倒了，還遭遇了大規模停電，甚至親眼看見房子被吹垮。日本為什麼不把電線地下化呢？每次颱風來就停電又得修復，不覺得很浪費嗎？最後我在車裡過了一夜，兩天後才搭乘班機離開。

一鏡到底節目以前的畫面拍攝

六月二十六日，我們離開廢墟，花兩天時間在川口市的 SKIP City 周邊拍攝劇中節目開始前的畫面。電影裡關於電視台的畫面，完全是在配合這個地點所寫的劇本。

📣 劇中出現的小嬰兒其實是導演兒子？

早上和演出者碰面，從彩排劇中劇的畫面開始拍起（圖77）。把攝影機擺在四邊被桌子圍起來的正中央，拍攝介紹參與一鏡到底演出的所有演員的畫面。還另外拍攝了介紹每個人的紙張，剪輯時畫面分開了，但拍攝時是在一鏡到底中一口氣完美地介紹了所有人（圖78）。劇中劇女主角逢花和男主角神谷兩人的氛圍，和在一鏡到底中完全不同！**為什麼會選擇這麼特別的演員啊**？

人種問題到底是跑到哪裡去了啊（圖79）？這是誰選的啊？

接著，是因為嬰兒的哭聲而無法專注讀劇本的那一場戲。聽說這是上田導

78

77

103

演在執筆寫作本劇的劇本時，把實際上被自己寶寶影響的經驗運用在了電影中。現在電影中的小嬰兒（圖80）！零歲就在大熱賣電影中出道！將來是要成為男演員，還是⋯⋯？

導演兒子就是那個出現在電影中的小嬰兒（圖80）！零歲就在大熱賣電影中出道！將來是要成為男演員，還是⋯⋯？

79

80

◀ 哪個世界有拿機關槍的殭屍啊？

接著是戶外攝影的排戲（圖81），午餐後，我們移動到SKIP City外面的廣場。到戶外後，攝影機的位置也更不受限，可以趁這個機會使用遠距拍攝的鏡頭。表現劇中劇男主角神谷和女主角逢花等人麻煩的一面，就用**一鏡到底一口氣呈現出來**（圖82、83）。雖然對殭屍拿斧頭抱持疑問，但我個人認為，**殭屍拿機關槍應該會更有趣吧**！結果到拍攝之前，神谷真的接受了嗎？

這些**劇中劇彩排的畫面，全部都在幕後劇中變得鮮活起來**。導演日暮的「會不會想太多了啊？」這句台詞（圖84），會在後面與神谷變得完全無法思考

81

82

的那一幕相連結；劇中劇攝影師的酒精成癮演員細田在劇本上貼女兒照片的那一幕（圖85），會和日暮把讓女兒騎在肩膀上的照片夾在劇本中的畫面相連結；而讓孩子騎在肩膀上，則會與人體金字塔相連結。細田的照片成為讓導演想出人體金字塔這個點子的連結方法相當有趣。

📢 在廢墟中，流動廁所的租用費用是出乎意料外的支出……！

電影中有一幕，劇中劇收音師的拉肚子演員山越問廢墟有沒有洗手間（圖86），實際上，**拍攝地的廢墟裡沒有洗手間。不是要設置流動廁所，只能到車程十分鐘以外的超商去。**本作品的拍攝時間緊迫，而且殭屍和滿身鮮血的人去借廁所，只會帶給人家困擾，所以我們租了流動廁所，五天要價約十萬日圓的租金！可以免費使用廢墟，**沒想到卻在流動廁所上花了一大筆錢……**不僅如此，還有設

85

83

86

84

置費與抽水肥的費用，就低成本電影來說，這筆花費相當壓迫迫財務。

📢 電視台的大家看的那段影片其實是NG鏡頭？

接著，我們在SKIP City七樓的天台拍攝劇中劇男主角神谷的專訪畫面（圖87），那是在日暮家播出的電視節目。之後移動到SKIP City裡的攝影棚，拍攝大家在電視台內一起看現場直播的畫面（圖88）。

這個電視台的攝影棚是提供參觀的設施之一，**仔細觀察可以發現完全不是真正的電視台**，但已經足夠拿來拍戲。因為第一天的一鏡到底拍攝最後失敗，所以這時只能**播放NG的一鏡到底拍攝畫面**（圖89）。雖然沒人發現，但那是NG畫面。

這天最後，要拍攝製作人笹原（竹原芳子飾）向導演日暮提案一鏡到底企劃的畫面（圖90）。竹原芳子只有這天參與演出！戲份不多卻深具震撼。竹

89

87

90

88

力。如果不是由她來飾演，整部作品應該會給人完全不同的印象。我怎樣都想不出還有誰能表現出和她相同的感覺，明明只是工作坊電影，這選角也太精準了！剛開始拍攝時，她非常緊張，全身僵硬。上田導演替她按摩肩膀，給我留下了深刻的印象，那是在替她緩解緊張感。

📢 電視台的大家大中午就跑去喝酒？

電視台的場景需要許多臨時演員，所以許多真的電影工作人員也會參與演出。當時預定三十分鐘的殭屍頻道的節目，最後變成三十七分鐘，有點超時。

在那之後，節目工作人員在中午一點四十分左右跑去舉辦慶功宴（？）（圖91），讓人留下「還是大白天耶？」的疑問。因為是殭屍頻道開台紀念特例嗎？然後我也覺得設定在傍晚應該也可以吧，該不會是設定在週六吧？如果是週六，那大家一起去喝酒也不奇怪了。

91

廢墟中的休息室是在完全不同地點

◀ 好硬、好硬、好痛……!!

六月二十七日，拍攝廢墟內休息室的畫面（圖92）。地點同樣是在SKIP City內的辦公室，明明是完全不同的地點，看電影時卻覺得廢墟內好像真的有休息室一樣，真是不可思議。桌子上放的東西是實際上我們吃喝的飲料和零食。劇中劇收音師的拉肚子演員山越誤喝硬水，接著把水噴出來的那一幕會把戲服弄濕，所以得要一次成功（圖93）。山崎常做出預料外的動作，讓我拍到許多有趣的畫面！喝了硬水後，邊摸自己的嘴巴邊說「好硬、好硬、好痛……!!」大驚小怪的樣子引起大家哄堂大笑。「很硬」但是「很痛」嗎？但很遺憾，電影中在他說出這句台詞前就被剪掉了，實際上他幾乎沒有喝到多少硬水卻拉肚子，他的腸胃到底是有多不好啊……而且我們拍完之後才發現，使用的水其實也不是硬水而是軟水……

93

92

108

導演日暮確定要演出劇中劇導演一角而穿上戲服的那一幕（圖94），那句「別看我這樣，我以前也是○○」，是上田導演的電影中常出現的台詞。而得知日暮妻子晴美讀劇本超過一百次的那場戲，讓我驚呼**超過一百次「也太厲害了吧」**！（圖95）該不會是刻意說個介於可能和不可能之間的數字吧。如果《一屍到底》是一鏡到底的現場直播節目，真的發生了飾演日暮的濱津隆之無法到場的狀況呢？雖然形象不太一樣，也只能由上田導演親自上場了吧……另一方面，沒有人能代替演出日暮晴美一角。

📢 有很多導演完全不看畫面就說OK嗎？

接著移動到屋頂，拍攝導演日暮常拍攝的重現劇拍攝畫面（圖96）。劇中劇攝影師的酒精成癮演員細田飾演富翁草壁泰造，在完全不知道理由的情況下就拍攝流淚的畫面。雖然在意名利雙收的草壁泰造為什麼會哭泣，但聽見日暮家電視播出時的旁白，大概也能察覺其中理由。

本作品中有許多正在拍攝些什麼的畫面，**設定上這全部都在不同天、不同地點、由不同工作人員拍攝**。重現劇的導演是日暮，而V-cinema是在完全

95

94
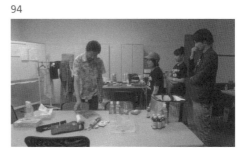

不同環境中，日暮女兒真央以工作人員身分參與製作的拍攝（圖97）。ＡＤ吉野美紀（吉田美紀飾）和劇中劇攝影師的酒精成癮演員細田大概設定為常和日暮一起工作的工作人員與演員吧。**參與這個重現劇拍攝畫面與 V-cinema 拍攝畫面演出的臨時演員，全是同一批人**，當然，是請他們扮成不同人來演出。劇中的攝影器材是拿實際使用的拍攝器材兼用，日暮看的監看螢幕就是拿實際用的攝影器材來用，收音器材也是直接向收音師古茂田借來用。**導演什麼也沒看就喊「ＯＫ」，也是實際上常常出現的狀況！**（圖98）導演在辛苦的拍攝過程中睡著，或是拍攝進度在導演手忙腳亂做其他事情時不斷推進，這種狀況相當常見。

📢 真央貼ＯＫ繃的理由是？

V-cinema 的拍攝畫面是在 SKIP City 入口的大樓梯前進行，日暮女兒**真央說她國中時是籃球社成**

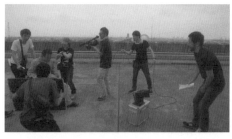

96

98

97

員，這不經意的一句台詞後面會活用在她丟頭顱的場面中。採用一鏡到底長鏡頭拍攝方法，真央和童星的母親以及V-cinema導演起爭執，日暮介入勸架的後半幾乎全是即興演出！（圖99）在那之後，從日暮向V-cinema導演道歉到真央跑走的片段，再次進行一鏡到底拍攝。**攝影機大概轉了兩百七十度**，這個片段是用小搖臂拍攝的。拍攝中，我也在攝影機旁邊轉了一圈，姿勢相當累人⋯⋯（圖100、101）

真央在這一幕中，臉上突然**出現OK繃**。這是真魚配合角色自行貼上去的，確實很像會出現在真央身上的東西，是被誰怎樣了嗎？還是自己橫衝直撞去撞到什麼了呢（圖102）？

📢 適合超高速拍攝的器材小搖臂的建議

無論是v-cinema還是只花兩、三天拍攝的長片電影，因為沒有太多時間，所以根本沒空把攝影機架設在三腳架上。**用三腳架固定攝影機的拍攝方法相當耗時！** 如果想要改變攝影機的高度或位置，就需要調整腳架高度或移動位置，而只是稍微調整也要花很多時間。正式拍攝時，演員的站位或臉的角度不太好的時候，常常需要稍微移動攝影機，三腳架沒辦法變更，會很花時間。

100

99

這種時候，手持攝影或是用小搖臂移動拍攝就非常方便，可以立刻細微調整。小搖臂就是迷你型搖臂，是一種使用搖臂，讓攝影機從高角度到低角度，都可以上下左右自由移動的器材，且和三腳架不同，想要做細微調整時，不需要重新設置，方便而不費工，很適合用在高速拍攝上，當一幕戲的時間越長，就越有效果。只要裝在滑輪車（放三腳架的底架）上，就能順暢地移動攝影機本身的位置。雖然搖臂的移動範圍有限，但大多數只需要稍微移動的狀況**鋪設軌道就足夠了**。就算演員的站位稍微偏移，也可以邊移動攝影機調整角度後繼續拍攝。

移動拍攝和三腳架固定不同，可以**配合演員的動作與感情移動攝影機**，這是很大的優點。三腳架是固定式的，可以拍出客觀且冷淡的感覺，而**移動拍攝會如同生物般動作，不會過於客觀，有時還能做出主觀表現**。兩、三天拍攝的V-cinema等作品可以全部都使用小搖臂拍攝，相當方便。但攝影機動個不停的畫面容易讓人看膩，所以在能**確保一定拍攝時間的作品中，還是會有希望好好用三腳架固定拍攝**的傾向。

用小搖臂當然也可以和三腳架一樣把攝影機固定在相同位置上，就算是所有畫面都需要固定角度拍攝的作品，用小搖臂也能節省設置時間。缺點就是體積比三腳架還大，拍攝時需要一定的空間，**不適合在套房等相當狹窄的地方使用**，小搖臂自己會變成拍攝障礙。

102

101

日暮家的畫面是在導演家拍的

📢 明明要拍早上的畫面，卻變成晚上了……

原本預計中午過後可以結束SKIP City的拍攝工作，回到東京內，但拍攝進度拖延許多，之後才前往日暮家拍攝現場的上田導演自宅。上田導演的家幾乎在他的每部電影中都會登場。

在我們做準備時，天黑了……日暮妻子晴美看防身術錄影帶時，日暮女兒真央出門的那一幕設定在早上，所以**完全不能拍到日落後的窗外**。房間在五樓，很難從窗外打光。電視正好擺在窗邊，就在電視後方的牆壁和隔壁房間（真央的房間）**設置了設定成戶外光線的燈光**。玄關門的那側很暗拍不進畫面中，但真央出門的那一瞬間卻有光射進客廳裡（圖103、104）。

在客廳裡看電視的畫面，那時才剛拍完要在電視上播放的重現劇與專訪畫面，所以請大家裝出在看電視的樣子，拍到電視畫面的地方會在剪輯時用合成貼上去（圖105）。上田導演家的主要拍攝地點是客廳，所以器材等東西就藏到

103

104

113

隔壁真央的房間及浴室裡去。劇中出現真央在自己房間準備搬家的畫面，其實攝影器材就混在她的行李當中（圖106）。

有一幕是日暮洗完澡後看著正在看劇本的真央，在此日暮稍微摸了一下鑰匙，這是沒寫在劇本上的動作，拍攝時，導演也只對飾演日暮的濱津說希望他做些什麼舉動，而演津身邊正好擺著鑰匙。這個**偶然創造出非常棒的演出效果**！這個鑰匙是真央隨身攜帶的自家鑰匙，但她再過不久就要搬出去自己住（圖107），不會再用這把鑰匙了。

拍攝到最後，連能不能趕上末班電車都不確定，因此只留下若干名工作人員繼續拍攝日暮房間的畫面。日暮看著真央小時候照片的那一幕，**拍攝時其實沒有這些照片，全都不存在。**（圖108、109）

107

105

108

106

就是因為有想琢磨、不願妥協的鏡頭，才要超高速拍攝！

因為日暮家白天的畫面變成晚上拍攝，攝影機的角度受限，拍攝時不能拍到任何一扇窗。好險是在室內拍攝，這要是室外場景的話該怎麼辦啊？準備取代太陽的燈光是極為困難的事情！室外場景得在日落前決勝負，就算在逐漸轉暗中努力繼續拍攝，只要街燈或是街上的霓虹燈開始點亮，再怎樣也不能繼續拍。越是沒有拍攝準備日的低成本電影，越需要與時間賽跑。**時間分配相當重要**！花太多時間在一大早的拍攝的結果，就是讓應該要慢慢琢磨不想妥協的傍晚場景得急忙拍攝，我看過太多這類例子了。為了不變成那樣，就需要在拍攝不重要畫面時貫徹高速拍攝，在有想要花時間琢磨的畫面時，更需要超高速拍攝。

該怎樣讓時間軋不上的演員看起來也在現場呢？

本作品是配合所有人的時間安排拍攝，但多數低成本電影**很難讓所有人的時間全配合上**。演出者越多，這個問題越明顯。只要有一個人不在，就**沒有辦法拍攝全員到齊的畫面**。得思考該怎麼樣才能讓不在場的演員看起來就在現場，改天再另外補拍該演員的畫面，剪輯時得巧妙地讓人覺得他也在場。時間

軋不上的演員的站位很重要，像是讓他在房間角落等**離其他登場人物有一段距離的地方**，這樣就能順利拍攝。除此之外，如果安排給他的位置背景在其他地方也能拍攝，還能用其他地點取代。

視情況也能用**髮型**、**背影相似的人的背影代替**，拍出全員到齊的畫面。代替的人大多都是哪個工作人員，只要本人另外實際拍攝露臉的畫面，就很少人會注意到這點。最有名的例子，就是在拍攝期間演員本人李小龍死亡，由好幾位演員代替他演出才拍完的**電影《死亡遊戲》**[32]。

32 死亡遊戲：一九七八年，香港電影。
由羅拔・高洛斯執導。因為李小龍驟
逝，另請演員接替演出後才完成。

在梅雨季中艱辛奮戰！

📢 下下停停的雨，不停流逝的時間

六月二十八日，再次前往主要場景的廢墟拍攝。這天上午要再次拍攝一鏡到底的戲份，也因此大幅變更時間表，幕後劇的拍攝量變得相當少。午餐後，從把器材搬進監控室的幕後劇畫面開始拍起（圖110）。我利用準備中的時間大量拍攝廢墟外觀的實景，工作人員穿梭其中的樣子，其實也是我偷拍真的工作人員。

準備好要開拍時，開始下雨了，但我們沒辦法中斷拍攝。劇中劇攝影師的酒精成癮演員細田在廢墟門前倒下的畫面，劇中劇收音師的拉肚子演員山越出現的畫面，都是我們找到小雨的時間好不容易拍好。但仔細觀察，可以明顯看見牆壁和地面都是濕的……（圖111）當雨勢再度變大時，大家就進廢墟內躲雨，為了隨時可以重新開拍，攝影機就在遮陽傘下待機（圖112）。導演日暮扶著細田的身體，嚇壞室內所有人的那一幕，日暮的手擺在這邊真的可以嗎？

111

110

邊想著這踩在維持和一鏡到底畫面的一致性絕妙的線上，但也心驚膽跳。（圖113、114）我們好不容易才拍攝完，在梅雨期間，連日下雨預報中拍攝低成本電影真的相當辛苦。

🔊 低成本該怎麼下人造雨？

電影拍攝有時會反過來，需要風或雨。實際上，如果可以等下雨最好，但對沒有時間的低成本電影來說很難辦到，也沒辦法請提供特殊器材服務的公司出動水車。

該怎樣用幾乎免費的方法表現下雨呢？最常用的方法非常簡單，就是**在水龍頭接水管朝上方噴水**，創造下雨的假象。**盡量侷限拍攝範圍越好**，要是拍攝範圍太大，就需要大量的水也需要很多水管。水管越多，工作人員之間的配合也變得更困難，但簡單的方法只要做得好，就能看起來像雨

112

114

113

景。要是看見太陽就會變成太陽雨，所以**最好是陰天或在陰影下**。

如果洽詢地方行政單位**得到消防署協助拍攝，就可以請消防車幫忙**。因為是真正的水車，水量也很大。不管是哪個方法，要讓人工噴水看起來像下雨很難，需要一點技巧。我朋友執導的電影中，還去問水電行，準備了可以從河川汲水的幫浦和水管，為了確保電源還租借發電機，用幫浦從相模川汲水上來創造雨景。**水源是河川，有無限免費的水**！但很不湊巧拍攝當天是晴天，就成了一個晴天下雨的不可思議畫面。

📢 你發現了嗎？一鏡到底與幕後劇之間的矛盾

移動到室內，日暮妻子晴美開始變樣的那一幕（圖115），導演日暮在拍不到劇中攝影師的地方下指令（圖116），獨臂副導演殭屍山之內就在門前準備……原本該是這樣的。我們之後確認時，才發現了矛盾：在一鏡到底的鏡頭中，晴美揮高斧頭的瞬間，沒有拍到任何人在門前，但在幕後戲畫面中，山之內就站在那邊。（圖117、118）拍攝一鏡到底時，我們盡量不想要拍到門，但還是拍到了。**許多人看完電影之後跟我們說兩邊沒有統一**……與之同時，我也很佩服大家有發現。

116

115

那天最後拍攝畫有五芒星的小屋的畫面。對拍一鏡到底的我來說，是**稍微可以調整呼吸休息的場所之一**。攝影助理早希在這邊不停奔跑，所以請她演出上氣不接下氣的樣子（圖119、120）。這一幕戲中也有殭屍出現，但沒有決定誰要演殭屍，**最後當場臨時起意讓化妝人員扮殭屍**。一鏡到底和幕後劇中，劇中劇女主角逢花藏身時看的東西有著不同的意義，讓充滿緊張感的畫面頓時變成爆笑場面。另外，殭屍手上拿的大字報上**不是寫「撿起斧頭」，而是「丟掉斧頭」**！為什麼拍攝時沒有任何人發現啊……？

在這一幕中，逢花腳上剝裂的假傷口，是為了拍重拍了四十二次的殭屍電影《True Fear》所做的特殊造型，她忘記那是特殊造型，還以為是被殭屍咬的。

119

117

120

118

室內和室外的明暗該怎麼處理？

六月二十九日，這天的時間表更加緊湊！**要拍攝的畫面相當多**，時間表以三十分鐘為單位，得要拍個不停才行。重拍一鏡到底這點嚴重壓迫時間表。

在喝醉酒的劇中劇攝影師的酒精成癮演員細田做好特效造型後，要走到外面去的那一幕（圖121、122），是由真正的**特效造型師下畑先指導化妝的方法**，再請劇中的特效造型師下畑先指導化妝的方師溫水（生見司織飾）重現。化妝室設於從廢墟地下室上一樓的樓梯旁，這也是劇組真的拿來當作化妝等待機用的房間。這邊離後門最近，後門旁就是從廢墟正面上屋頂的樓梯，這裡就在最短路徑旁，最適合用來待機，在

123

121

124

122

一鏡到底的拍攝中，我們也很常用這條路線先行上屋頂。劇中導演日暮説完「讓殭屍去停下來！」奔跑穿越的也是這個房間（圖123、124）。日暮原本打算先行上屋頂，卻和劇中劇女主角逢花與日暮妻子晴美在門前不期而遇。為了**掩飾這個錯誤，才會喊著「開拍！」然後拿好攝影機，但被晴美一腳踹飛**（圖125、126）。

在那之後，是跑到外面的細田醉倒在地上的那一幕。AD綾奈（合田純奈飾）發現了他之後，由日暮扶著他走，其實這邊有嚴重的光線反差，是拍攝條件很不好的地點！細田倒下的地方在樹蔭下相當昏暗，另一邊，日暮扶著細田離開的方向相當明亮。陰暗處即使補光後也沒辦法完全補強，所以在剪輯時用調色降低光線反差（圖127、128）。

喝醉酒的細田吐了獨臂副導演殭屍山之內一身的那一幕，是由日暮扶著細田的狀態。而在一鏡到底的鏡頭中，沒有人扶著細田，是他本人一個人在演戲。細田的這些動作要在幕後劇中重現相當困難，日暮的手和頭不可以出現在細田的上半身，接著再活用醉倒的細田上半身的動作。但話説回來，**醉倒的酒****鬼看起來像殭屍，是個全新的觀點呢**，真有趣！細田吐出來的嘔吐物，是稀**釋河豚稀飯**所做出來的東西。

126

125

122

比較各種稀飯後，河豚稀飯看起來最像嘔吐物（圖129）。在這邊，特效造型師溫水的動作也是重現了實際的動作。她追著朝門前進的副導演殭屍到最後一刻，把血沾上他手臂的畫面看起來很搞笑，但那不是刻意做出來的演技，現實真的就是這樣（圖130）。那一幕的最後，AD綾奈忘了對講機而跑回來拿，那也不是故意的！她顧著演戲，真的忘了對講機，這個時機太漂亮了（圖131）！

📢 攝影機裝上搖臂是一鍵拆裝式！

屋頂上升高搖臂，將五芒星拍進整個鏡頭中的畫面（圖132、133）。故事設定一鏡到底畫面一直用手持拍攝，只有最後裝在小搖臂上。我們認為，可以一鍵拆裝式的基座，能夠在一瞬間就把攝影機裝到搖臂上，這樣的器材比較好，所以準備了這款器材。腰痛攝影師谷口一開始所使用的攝影機肩托架，在要把攝影機裝上搖臂時會很礙事，雖然不是

129

127

130

128

刻意的，但攝影助理早希沒用肩托架這點幫了大忙。

利用搖臂拍攝需要**兩人協力合作才有辦法成立**，谷口倒下後，就需要日暮和早希合作操作搖臂。其實很少看見攝影助理像早希這樣積極地想要掌鏡（圖134），而且**日暮率領的節目工作團隊，女生比例也太高了吧**！雖然也有人會刻意挑選女性工作人員，但在大多數的拍攝現場，女生的比例其實很低。

劇中劇收音師的拉肚子演員山越要從廢墟走到外面的畫面，是幕後劇的片段，我們請他重現了一鏡到底拍攝時工作人員實際的動作（圖135）。其實當初在完全沒預料有任何狀況發生的劇本中，山越也會衝出廢墟，就算**他沒想要拉肚子，最後還是會變成殭屍**，結果都相同。但實際上，山越想要逃離什麼，再加上**日暮又喊著「不可以停下攝影機！」**（圖136），無庸置疑是個真的不知該如何是好的狀況！大家互相確認有沒有真的受傷來拖時間，或許就是最妥當的即興演出吧。

131

132

133

134

裂得正剛好的玻璃窗

在門附近看大字報的那一幕。大字報會從門上小窗玻璃破掉的地方露出來，玻璃也**破得太剛好了吧！**（圖137）我們拍攝的時機太棒了，因為一段時間後，我為了其他電影拍攝再次前往蘆山淨水廠時，**那片玻璃窗已經修好了。**玻璃窗破掉真的是湊巧，我們也沒有拜託他們先別修。如果那時已經修好了，不知道會變成怎樣啊……

利用燈光與調色來取得光線平衡

劇中劇收音師的拉肚子演員山越的頭被砍飛，一群人朝車子奔跑的畫面。這一幕要從室內往室外拍，室內外的光線亮度完全不同，要一口氣把這個場面拍下來相當困難。配合門前的明亮就會把室內拍得很暗，也會把大家跑出去的地方（攝影助理早希跌倒的地方）拍得非常亮。不得不說**攝影機能呈**

135

137

136

138

現的畫面表現真的有極限（圖138、圖139）。我們在室內用上所有照明，且開到最強。人在室內會覺得非常亮，但透過攝影機看還是很暗，因為放晴的室外太亮了。這邊也透過調色來減緩明暗反差，且讓室內再亮一點，減少大家跑出去的地方亮度來取得平衡。

📢 無法分辨哪個是電影正片、哪個是幕後花絮

在這場戲中，一鏡到底從室外拍攝室內一連串手忙腳亂的畫面，和片尾出現的真正幕後花絮，簡直一模一樣（圖140、圖141）。飾演腰痛攝影師的山口友和與我的動作相同，飾演特效造型師的生見司織也完全模仿特效造型師下畑的動作灑血漿。劇中擺放屍體的AD美紀和綾奈等工作人員也是相同的模式。把兩個影片擺在一起看，像到幾乎無法分辨哪個是哪個！AD美紀抱著頭顱跑過來的動作有加入一點效果，她在大開的門前踉蹌跌倒，拍攝當時，這超乎想像的有趣動作讓我讚嘆！實際上是因為她敲到頭，整個人昏昏沉沉的……簡直就像紀錄片一樣，因為她頭痛忘了把頭顱遞上去，劇中劇女主角逢花從室內向她要頭顱的畫面也變得相當逗趣。真的只能說是受傷了而歪打正著的成功呢！

140

139

126

在這場戲中，血漿到處噴飛，演員也會全身染血，要是失敗重拍會很麻煩，因此正式拍攝是只限一次的一決勝負。山越的頭顱和身體是特效造型師下畑事務所內現成的頭顱，不是為了這部電影製作的。那是顆偶然和演員山越頭型相似的頭顱，而為了**凸顯特徵，我們又在上面綁上了毛巾**（圖142）。

劇中出現的斧頭，是直接使用特效造型師下畑拍攝品川祐導演的電影《Z Island》時使用的東西（圖143），品川祐導演似乎是在試映會上才知道這件事。

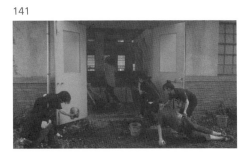

143

確認血噴到鏡頭上後，攝影助理早希想把試鏡布拿給腰痛攝影師谷口，因而摔倒了兩次。第一次是刻意表演出來的演技，但**跌第二次真的是預料之外！還是臉朝下跌倒的！**喊卡之後大家全擔心地湊上前去，接著**才知道那也是演戲**。大家都被她那讓人以為撞到臉的跌倒演技給騙到了！她似乎只有對山口說她會跌倒兩次。早希手上的劇本在她跌倒時掉落，讓導演日暮撿起來，也是因為**多了跌倒的表演才偶然出現的畫面**，真是太棒了（圖144）！

141

144

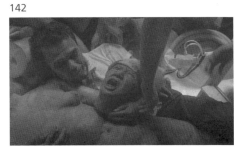

142

接著是逃進車裡，再次因為被殭屍攻擊而逃跑的那場戲（圖145）。實際拍攝一鏡到底時，我也爬進車裡，然後把車子的後門關上。但幕後劇中，如果把門關上，就很難拍到谷口苦於腰痛的扭曲表情和他的腰，也沒辦法拍到早希在車外用眼神對導演日暮示意的畫面。所以和實際一鏡到底時不同，幕後劇中**把後車門打開拍攝**，車內座位的狀況也可以直接拍下來。

而在導演日暮、日暮妻子晴美、劇中劇男主角神谷目送一行人朝下水道跑去的那一幕，日暮看起來像要把下水道的鏡頭全交給演員和工作人員。晴美看起來真的很害怕，但還是確實掌握神谷上場的時機，**所以可說很冷靜**？那之後開始不照劇本走，所以**這邊是喪失理智之前**？以及劇中劇女主角逢花速度極快地朝下水道前進，實際上神谷也該快一點才行。**他是打算對日暮抱怨後就要朝下水道前進嗎**（圖146）？

146

145

根本在拍紀錄片吧？

◀ 廁所衛生紙在哪啦？

六月三十日，廢墟拍攝工作終於到了最後一天！這天是從劇中劇收音師的拉肚子演員山越跑出廢墟被抓住（圖147），邊上廁所邊化妝的那一幕開始拍起。

天氣仍舊不穩定，雨下下停停。唯一慶幸的是，幸好不是傾盆大雨，是攝影機拍不出來的小雨，於是我們邊掩飾下雨邊繼續拍攝。上廁所那一幕**巧妙地利用草叢遮住山越的下半身**。實際拍攝時，我們所使用的流動廁所是設置在離拍攝現場有段距離的地方，所以導演日暮手上的**廁所衛生紙是剛好在附近嗎？**劇中特效造型師溫水的反應「什麼？」，實在是太精妙了！（圖148、149）

◀ 日暮妻子晴美綁髮帶的理由

廢墟的拍攝終於只剩屋頂上的畫面了。但**屋頂地面因雨濕成一片**，好險只是小雨，所以拍攝繼續！

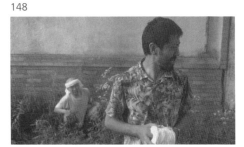

148

147

129

屋頂上，失控的日暮妻子晴美將劇中劇女主角逢花逼入絕境，大家一起制止她的畫面（圖150），防身術「碰！」真的巧妙地活用在這個制止場面上了！把興趣從當初的草裙舞改成防身術真的做對了，晴美在這一幕終於倒下（也太快失去意識了吧！），頭上還插著斧頭，她之所以戴髮帶就是為了這個。因為**得要用幾分鐘時間做特效造型，讓斧頭能插在頭上，所以才用髮帶遮住傷口**。只要不露出傷口就不需要細膩的特效造型，然後用戴髮箍的方式把斧頭裝上去就好（圖151）。而髮帶也在創造晴美的角色特徵上派上了用場！

149

150

📢 尖叫不會叫太久了嗎？

這段時間，劇中劇女主角逢花得不停尖叫（圖152），此時助理攝影師早希和導演日暮直接重現實際一鏡到底拍攝時的動作。這是刻意強調早希伸縮鏡頭的運鏡方法！一鏡到底拍攝時，特效造型比預期

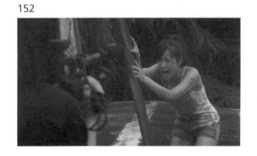

151

152

更快結束，**觀眾可能不會產生「逢花尖叫的畫面也太長了吧！」的感覺**。幕後劇中刻意拍得更長，剪輯時也讓人感覺她尖叫的時間很長。所以一鏡到底的畫面和幕後劇相比較，尖叫的長度不一樣。

📢 跌下去絕對會死的恐怖拍攝

搖臂掉下去的畫面中，搖臂當然沒有真的掉下去。讓大家看見拿搖臂的工作人員被撞飛後（圖153），我們就**把搖臂拆解放在地上，讓它看起來像壞掉了**。我要從屋頂上拍攝這個搖臂（圖154），屋頂上沒有圍欄沒任何防護，非常恐怖！有懼高症的人會很痛苦。雖然第一眼很難判斷這是搖臂還是其他東西，但之後導演日暮一句「搖臂不能用了」，得以補足了這部分。

工作人員在屋頂上疊羅漢，卻遲遲無法取得平衡，劇中劇女主角逢花尋找砍掉劇中劇男主角神谷

153

155

154

156

頭的時機的那一幕戲（圖155），沒拿好而掉下去的頭顱，由日暮女兒真央在千鈞一髮之際接住了！**真央國中時是籃球社**（圖156）。正式拍攝時，看見她在屋頂邊緣演出跌倒畫面時，我也心驚膽顫地怕她跌下去，但本人根本不害怕，那可是只要稍有差錯就會掉下去的耶⋯⋯實際上，我也有**在正式拍攝時莫名失去恐懼**的傾向。拍完後**再次上廢墟屋頂時可是怕得不得了**。一鏡到底最後一幕中，我要一邊拍攝逢花的臉（圖157），一邊後退，走向最後的五芒星，我至今仍不敢置信這竟然是在沒有任何人協助的情況下拍好的。

📢「就算不是一鏡到底也是一次決勝負！」的噴血鏡頭

疊人體金字塔時，第二層的AD綾奈一直掉下來，還只是第二層就失去平衡也太扯了吧！（圖158）劇中劇女主角逢花砍下劇中劇男主角神谷的頭的這一幕，時機其實相當難配合，因為斧頭往下砍的時機、頭掉下來的時機、血漿噴出來的時機、助理攝影師早希的動作，以上全部都得搭配上才可以。一鏡到底拍攝時運鏡也要完全配合上，神谷要在鏡頭外和特效道具交換位置，以上全部都得搭配上才可以。**配合斧頭往下砍的時機，鏡頭必須要拍到神谷的頭顱**（圖159）。

劇中特效造型師溫水在暗處朝逢花噴血漿的那一幕，也是直接重現特效造

158

157

型師下畑的動作（圖160）。這裡也是屋頂邊緣，非常

恐怖！攝影機拉近到極限，仔細用塑膠袋包起來，

讓血漿怎麼噴都沒關係，**距離極近的的我也穿上雨**

衣，漂亮地只讓我的雨衣沾滿血漿，攝影機則平安

無事。從管子噴出來的血漿就這樣往上飛，越過攝影

機從我的正上方落了下來。逢花身上的血比一鏡到底

時還要多，**簡直就像電影《魔女嘉莉》**[33]！她身上的

血漿多到已經沒辦法和一鏡到底拍攝的畫面統一，但

也讓我拍到了非常棒的畫面（圖161、162）！

📢 紀錄片般的拍攝現場景象

拍攝工作終於只剩下最後疊羅漢的人體金字塔
了。原本雨下下停停，此時雨雲也開始慢慢消失。
但雨停之後還發生了其他問題……附近的人在「**燒
東西**」，**讓廢墟周遭出現大量煙霧**，這太醒目了！
看見煙霧遲遲沒有消退跡象，飾演劇中劇攝影師的
酒精成癮演員細田的細井學，一身殭屍裝扮地跑去

161

159

162

160

拜託對方先別燒，才終於停止。我還真想看看他去拜託對方的那一幕呢！

我第一次讀劇本時，一直**不知道是否真的可以在屋頂上疊出人體金字塔**，在開拍前的**彩排中，人體金字塔一次也沒成功過**……不僅如此，天氣炎熱容易流汗，下雨過後濕滑的屋頂也很危險！這一幕在電影中是接近結局的揭穿手法場面，卻沒人保證絕對能辦到。最糟糕的狀況就是考慮將金字塔的上段、下段分開拍攝，然後再弄成看起來成功的樣子了。但和一鏡到底拍攝相同，大家心裡的想法都是想挑戰「毫無虛假的真實畫面」！

前一天晚上，我們**在青年旅館的停車場重複嘗試人體金字塔**。看在旁人眼裡應該覺得我們很詭異吧（圖163），進展也總是無法順利。讓女性工作人員疊在第二層，支撐上方的日暮父女，對她們來說太吃力了。看見這幅模樣，飾演劇中劇男主角神谷的長屋提議自己也加入金字塔行列。其實在這之前，

163

164

33 魔女嘉莉（Carrie）：一九七六年，美國電影。由布萊恩‧狄帕瑪（Brian De Palma）執導，改編自史蒂芬‧金（Stephen King）的同名小說。

神谷是屬於不參與金字塔的人，但仔細想想，神谷的頭被砍掉，他的位置已經被特殊道具取代，他加入金字塔行列也不奇怪，在劇中，他有很充分的時間可以加入。而且**神谷參與金字塔在表現上也會產生很好的效果**（圖164）。連至此不是很積極配合的人都加入組金字塔的行列，可以從中產生感動。此外，第二層的長屋和飾演製作人的大澤只把手放在第一層的人身上，腳伸長踏住地面，會更容易維持平衡（圖165）。即使如此，要讓父女以騎在肩膀上的方法往上疊，難度還是很高。練習時立刻失去平衡，還差點跌下來受傷。在此為了安全，旁邊有空的工作人員大家一起出手幫忙支撐，試了好多次之後，終於有一瞬間成功了，雖然只有幾秒鐘。正式拍攝時至少要撐五到十秒，要不然電影就無法成立，接下來只能**在正式拍攝時的潛力上賭一把**了。

拍攝當天，**豔陽下的屋頂狀況和停車場完全不同**，我們這才知道停車場有多安全。騎在肩膀上的日暮女兒真央得要拿起攝影機，時間已經接近日落，撤退時間不停逼近。現場充斥絕對得不成功的緊張感！攝影機準備好，絕對不能錯過任何畫面。換好電池，攝影機很早就開始運轉。為了要把組人體金字塔的所有人和劇中劇女主角逢花全部拍進畫面中，**攝影機得在沒有柵欄的屋頂上站到邊緣才行**，和人體金字塔的大家相比，這一點也不恐怖（圖166）。

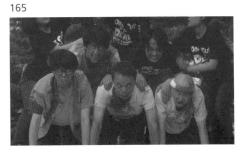

166

165

135

拍攝人體金字塔的這一幕，就彷彿在拍紀錄片。正式拍攝的潛力太不可思議了，明明比前一天在停車場測試更加困難，人體金字塔卻漂亮地維持了一段時間，成功了。**感覺時間都停止流動了。**組好金字塔維持平衡的時間似乎只有短短十五秒鐘，**卻讓人有三十秒到一分鐘的感覺！**就和一鏡到底拍攝成功時一樣的感覺！是在不知道會不會成功中嘗試到最後一刻才發生的奇蹟！（圖167、168）

人體金字塔成功後，就是真正的最後一幕。這邊拍到的畫面非常接近紀錄片（圖169），大家非常自然地流露出成功組出人體金字塔的表情。如果用分割拍攝的方法蒙混過去，結果肯定完全不同吧。拍攝工作一轉眼就結束了。

接著進入電影正片的最後一幕，是空拍機的拍攝畫面。上田導演以導演的身分，**實際的工作人員也全員集合一起演出了。**我自己也邊操作空拍機直接演出。空拍機從組完人體金字塔後倒下的演員們

167

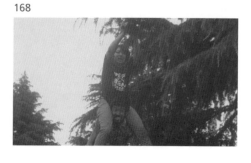

168

169

170

的正上方最低位置，螺旋槳掀起的風勢不會造成太大影響的最近距離開始拍攝。在空拍機高高升起中，大家開始進行撤退工作（圖170）。其中可看見**一個人快速地到處跑**，仔細一看那就是上田導演。空拍機的畫面慢慢加入掃描線（電視畫面上會出現的橫線），做出在看電視節目的效果，讓人感覺實際觀看電影的觀眾存在後畫下句點。

話說回來，綜觀一鏡到底拍攝的模樣後，我覺得演員、工作人員所有人都是**舞台劇的一部分**。那是**導演、我和大家都參與演出的舞台劇**。觀眾不是坐在觀眾席上看舞台劇，而是和演員所有人都在同一個空間中體驗，並展開劇情發展，這種舞台劇又稱作「**沉浸式劇場」（Immersive theatre）**，以馬克白為基礎創作的《Sleep No More》便是很有名的例子，希望《一屍到底》也能這樣做！**所有參與者都是殭屍，以廢墟這個世界為舞台展開的舞台劇**，每個觀眾都可以在舞台自由活動，要看什麼都因人決定。電影中攝影機一直追著逢花跑，但在這個舞台劇中，**觀眾要追誰、看誰都可以**。要看因為腰痛倒下的谷口攝影師那之後怎樣了，或是要一直看轉播室中的模樣也沒有關係。雖然會變成一場次只有三十七分鐘的舞台劇，但不管看幾次都有從不同角度觀賞的樂趣，肯定會有全新感覺的體驗。實現的話絕對會很有趣，請務必讓我參加！

137

📢 除了疊羅漢，也有很多方法可以從高處拍攝

本作品在劇中是用疊羅漢的方法成功從高處拍攝，但實際的一鏡到底畫面，是導演站在梯子上拍攝。事實上，低成本電影為了從高處拍攝，可是下了各式各樣的功夫，讓我在此向大家介紹幾種。

低成本電影很**常會租借工程用的高空工作臺**取代搖臂進行拍攝，如果拍攝地點是在屋頂就沒辦法使用。因為租借搖臂比較貴，所以會請工程業者來協助。高空工作臺上很晃，但如果只是要用固定角度拍攝，就沒有太大問題。

另外也可以用吊鋼索的方法，**租借工程用的大型起重機，用鋼索把攝影師吊上去拍攝**。雖然需要有人幫忙支撐鋼索，但只要使用大型起重機，就可以升上很高的位置，可以拍出很生動的畫面。但如果攝影師有懼高症，或許會變得很危險也不一定？另外，如果沒有工程用的起重機，只要有鋼索，就能**把鋼索掛上高處，讓好幾個人聯手將攝影師吊上去**，但需要慎重選擇掛鋼索的地方。攝影師落地的那一瞬間最危險，需要謹慎小心。因為需要掛鋼索的地方，因此這招也不能在屋頂上用。諸如此類，就算沒錢，也能拍出用大型起重機拍出來的畫面。

如果攝影機是單眼相機或是GoPro這類的小型攝影機，就有更簡單的方法從高處拍攝。只要**把攝影機裝在單眼相機或是長棒子的前端再舉高就好了**。如果有長燈架，就可以舉高。

上五到十公尺的高空。用平板或智慧型手機就能簡單確認影像、變更設定與錄影，只要直接移動腳架也能稍微移動拍攝，這是在屋頂上也能辦到的方法。

升機或是小型飛機拍攝

如果要從更高處空拍，租借拍攝用的直升機需要花費數十萬日圓，但**利用觀光用的直升機或是小型飛機拍攝**，就會變得很便宜。觀光用的直升機大約一萬到數萬日圓，東京以外還有許多地區，甚至全世界都有觀光用的直升機、小型飛機，可以搭乘這些工具空拍。不過，觀光用小飛機有固定的飛行路線與時間，所以很難拍攝在地面上演戲的演員，因此完全僅限於拍實景。另外，白天搭直升機空拍需要黑布！如果隔著玻璃拍攝，不管怎樣都會把玻璃反射拍進去，拍攝時要把鏡頭擺在盡量沒有刮傷的玻璃旁，接著用黑布覆蓋周遭避免反射，建議要兩個人一起搭上去拍攝。現在有空拍機，或許已經不需要用這個方法了，但在限制空拍機飛行的地方就能用這個方法輕鬆拍攝。而且不太能攜帶大型攝影機搭乘，所以帶單眼相機或是小型數位攝影機上去比較好。

我的朋友裡，有搭**滑翔機空拍**的攝影師。和空拍機不同，可以用自己的身體飛到想去的地方自由拍攝，和直升機不同，可以低空飛行。優點是拍攝時間長，且從高處到低處都能自由拍攝，也比租直升機空拍還便宜。問題在於起降時需要滑行跑道，所以很難在都會區飛行，這是僅限鄉下的方法。題外話，我曾經搭乘某位有機師執照的某公司社長的個人小飛機進行拍攝，個人小飛機可以相當自由拍攝，但就是震動明顯，容易手震也容易暈機，**還可以在空中翻轉，但立刻就噁心想吐，我再也不試第二次了……**

放空狀態（？）的拍攝最終日!?

◀ 廢墟內的直播監控室其實是在完全不同的地方拍攝

七月一日，終於到《一屍到底》拍攝的最後一天了！只剩下幕後劇的直播監控室畫面。當初原本預定要在廢墟內破破爛爛的倉庫拍監控室的畫面，劇中實際上也拍出AD美紀和音效師藤丸（藤村拓矢飾）把器材搬進小屋裡的畫面（圖171）。但廢墟的使用日程無法配合。另外，考慮從東京都內到水戶市的交通時間，倒不如在東京都內尋找適合的地方，於是決定找其他地方拍攝。有人提議**特效造型師下畑的工作室**應該很適合，就決定請他借我們拍攝。

前一天拍攝完後出現彷彿殺青的心情，加上集合時間偏晚，我覺得有些鬆懈了，收音師古茂田**不知道是不是睡過頭，打電話也沒人接……**前一天拍到一個段落，**今天彷彿像是要拍完全不同的作品**。

拍攝當天才首次造訪工作室，大小正好適合拿來當監控室，但**室內堆滿了**

172

171

特效道具。因為故事設定為殭屍節目，拍到幾個也沒有關係，但這個數量也太多了！我們沿著牆壁擺桌椅，放好直播監看螢幕、電腦等東西，把特效道具移往死角，攝影機幾乎只朝一個方向拍攝（圖172）。雖然全都從同一個角度拍，但每一幕都很短，應該沒問題吧。演員坐在攝影機正面的桌子旁，攝影機後方和左邊是成堆的特效道具，不可以拍到！室內監看螢幕播放實際的劇中劇影像，雖然狹窄也設置了兩公尺的簡易軌道與燈光。拍攝中我幾乎都在這個位置無法動彈，室內相當炎熱。要是發呆就會失去時間感，原本預定太陽下山前可以結束拍攝，真的拍完時已經天黑了。

製作人吉澤這個角色就是很常見的典型製作人。嘴上說得頭頭是道，實際上根本沒有掌握拍攝的內容！會異想天開提議不可能的事情！另一方面，偶爾也有比導演更積極指示表現、分鏡、剪輯等事情的製作人，狀況非常極端。

話說回來，我真希望擦鏡頭上血跡的那一幕，音效師藤丸等人可以吐個嘈之類的啊！

最後是拿攝影機慢慢靠近拍攝日暮女兒真央表情的夢幻畫面。「等等，現在可以自由活動的有多少人？」這句台詞的畫面，攝影機為了做出從稍微低的地方慢慢拉高到真央臉蛋的動作，我們把軌道鋪成斜坡。因為空間狹窄，需要大幅度變更攝影機與燈光的位置，所以擺

在這天的最後拍。雖然攝影機很輕，但要沿著軌道斜坡往上運鏡就會覺得有點重，同時我還得持續對焦。結果最後沒有用上那個畫面，與之成對的，近拍日暮臉的畫面就是用固定攝影機拍攝（圖173、174）。

就這樣，《一屍到底》殺青了！雖然只花了八天拍攝，但充實到感覺這八天長達數週甚至是一個月！對與導演共度工作坊時光的演員們來說，肯定更能感覺這段時間的漫長。

📢 每個人的想法都不同？到底要不要寫分鏡表

在一鏡到底拍攝以外的幕後劇畫面，和普通拍攝相同，是一幕一幕分開拍攝的。上田導演的電影**不常會提前製作場次清單或是分鏡圖**。他會在拍攝當天看演員們的動作，當場把感覺到的東西不斷加進戲劇中，也很積極採用大家提出來的點子。他屬於透過這種過程思考要怎樣拍攝的人，**不僅台詞會改變，動作也可能隨機應變**。不知道會變成怎樣，邊享受那個瞬間邊進行拍攝，上田導演的拍攝手法就跟他的人生一樣！

另一方面，其他低成本電影又是怎樣的呢？這就因導演而異。但我覺得

174

173

提前準備分鏡表或是分鏡圖的人應該是少數。幾乎都是當場決定演員的動作，當場討論怎麼切分鏡頭後就開始拍攝，再為每個鏡頭加上拍攝順序，演員不在也能拍的畫面，以及天黑後也能拍的畫面擺後頭。而完全不懂影像與剪輯的導演，很多人都會把**分鏡全部交給攝影師**。順帶一提，我自己當導演時也常不事先準備分鏡清單，**當場想到什麼鏡頭就依序拍攝**。

在我的經驗中，雖然是少數派（？），有導演就算完全沒時間，也會給出所有鏡頭的詳細分鏡清單。大多人都是用純文字寫分鏡清單，但也有人會畫分鏡圖。我也曾經參與漫畫家或設計師執導的作品，他們的**分鏡圖本身根本就是作品了啊**！還有人**把所有的分鏡圖著色**呢。這類分鏡圖的優點，是可以讓人輕易理解導演想要呈現的畫面，容易與所有工作人員共享。壞處就是會過度被分鏡圖束縛。在拍攝現場，會有很多物理性因素導致無法完全照著分鏡圖拍攝，那時就需要隨機應變。像是攝影機無法擺在要求的角度上，演出者無法做出分鏡圖上的動作等等。

有些作品會製作影像分鏡，影像分鏡就是把分鏡圖製作成動畫的影像，也有人請人實際拍攝後進行剪輯。時間極短的拍攝、只能拍一次的場面或是很危險的畫面，就會製作影像分鏡和所有工作人員共享後才拍攝。所有人都能掌握狀況，只在必要的範圍內做準備，這可以將無謂的浪費降到最低。

iPhone 真的是讓拍電影變得更加簡單的革命性工具，拿二〇一二年剛出的 **iPad mini 和 iPod touch 拍各種景色**的我，也把一部分影片用在自己的作品上。沒有用特別的 APP，只用**標準搭載的相機程式**。令人意外，畫質完全沒有問題，反而可說很漂亮！這是我感覺用 iPhone 拍攝的東西或許能直接用在電影上的瞬間。

我二〇一三年在洛杉磯製作的獨立電影《裂口女 in L.A.》[34] 中，同樣大量使用了 **iPad mini 和 iPod touch 拍的影片**，這部電影在影展中上映，之後又在電影院上映。之所以會這麼做，是因為我只想要用場勘時去過的地方以及去觀光過的地方的影片。在大螢幕上看也不特別覺得畫質不好，也沒有任何人指出這一點。甚至在我說是用手機拍時，大家還嚇一大跳！

之後，我在二〇一四年公開的**賓利汽車廣告《Intelligent Details》中認識了 Filmic Pro** 這個應用程式。Filmic Pro 可說是為了拍電影開發的應用程式也不為過！這個影片全部都用 iPhone 6 另外

加裝電影寬螢幕變形鏡頭（Anamorphic lens）後拍攝，但那品質之高嚇我一大跳。在車內的拍攝將iPhone的機動力發揮到極限。我也立刻裝了Filmic Pro，一用之下發現機能超高。色溫（光線色彩調整）、ISO（感光度）、快門速度（曝光時間）等等，手機標準搭載的相機程式無法變更的設定都可以自行設定，包括變更影格率、防手震、伽瑪校正等等，連拍攝電影必要的設定全部都有，還可以拍攝4K影片。在那之後，只要我遇見漂亮景色，拿出iPhone拍攝實景的時間也增加了。將來有一天可能會把這些實景用在電影片段上。只要好好調整顏色，應該沒有人會發現是用iPhone拍的吧？

在用iPhone 5s拍攝的電影《夜晚還年輕》 35 問世後，用iPhone製作的低成本電影的比例也開始增加，各大廠商紛紛推出智慧型手機用的鏡頭或是攝影托架（固定攝影機的器材）等拍攝電影用的配件。電影《正宗哥吉拉》 36 四處都有用iPhone拍攝的畫面，電影《麻雀放浪記2020》 37 全篇都以iPhone拍攝，連我也沒有看出來。看了蘋果公司在二〇二〇年發表的，全篇以iPhone 11拍攝的短片電影《女兒》 38 後，真的會對iPhone感到感動！

已經無法藉口說沒有攝影機所以沒有辦法拍電影了。希望拍電影的人能越變越多！現在這個時代真是太美好了！

34 裂口女 in L.A.（口裂け女 in L.A.）：二〇一六年，以日本人來拍美國 B 級電影的概念製作的獨立電影，製作費四百五十萬日圓，全片在美國洛杉磯拍攝。

35 夜晚還年輕（Tangerine）：二〇一五年，美國電影。由西恩・貝克（Sean Baker）執導，用三台 iPhone 5s 拍攝。

36 正宗哥吉拉（シン・ゴジラ）：二〇一六年，由庵野秀明擔任總導演兼編劇，樋口真嗣為導演與特效導演。

37 麻雀放浪記 2020：二〇一九年，由白石和彌執導，整部片用二十台 iPhone 拍攝而成。

38 女兒（Daughter）：二〇二〇年，蘋果公司製作的短片電影。由西奧多・梅爾菲（Theodore Melfi）執導，勞倫斯・謝爾（Lawrence Sher）拍攝。整部片用 iPhone 11 Pro 拍攝而成。

第四章

剪輯

post-production

部分鏡頭是在導演家追加拍攝的

📢 有人發現那是另外加拍的嗎？

《一屍到底》殺青不到一個月，上田導演聯絡我，說**影片剪輯幾乎都做完**了，接下來要把步調調整得更緊湊，他的**作業速度也太快了**！肯定是做得很開心吧。

其實還有一些未拍攝的畫面，像是日暮和女兒的舊照片（圖175），近拍劇本的畫面等等。飾演導演日暮的濱津隆之為了拍攝《一屍到底》而留鬍子，劇中的舊照是殺青後過了一段時間才補拍的。那之後，濱津再度把鬍子留長，開始在留鬍子也可以上班的**愛情旅館打工**（現在已經辭職了）。

這部分是導演自己在家拍攝，放照片的**日暮房間就是導演自己的房間**。

電影最後，日暮父女看的照片也是在導演家陽台拍的照片（畫面中的手是導演妻子福田美雪的手）。仔細觀察就可以發現，在廢墟屋頂上並沒有近拍照片畫面，當時拿出來的是完全不同的照片（圖176）。

176

175

📣 推薦哪些剪輯軟體？

上田導演將近七年的 **Mac** 進行剪輯，剪輯軟體使用蘋果 Final Cut Pro7。那是二〇〇九年發售的，是相當舊的版本。

Final Cut 這個剪輯軟體在二〇一一年推出新的版本 X，但那和先前版本的使用方法完全不同且不相容，所以評價很差。而且**現在的 Mac 作業系統不支援 7**，因此有很多人跳槽去使用 **Adobe 的剪輯軟體 Premiere**。另一方面，用 X 學會剪輯的人則表示 X 用起來相當便利。

我推薦的剪輯軟體是 Blackmagic Design 推出的 Davinci Resolve。這原本是很有名的調色軟體，在版本更新之後，剪輯功能也變得充實，現在甚至有凌駕於其他軟體之上的功能。對過去使用 Final Cut Pro7 的人來說，操作方法相當好用，簡直**就像 Final Cut Pro8**，我也跟著換成這個軟體。現在不只可以剪輯、調色，還搭載了製作字幕，名為 Fusion 的 CG／VFX 功能，以及 Fairlight 的聲音編輯功能。只要用這個軟體就能解決所有事情，而且還免費!! 使用者眾多的 **Adobe Premiere 每個月都要支付月費**，對像我這樣「**沒有錢但想要剪輯影片**」的人來說，我超推薦 Davinci Resolve！支付三萬多日圓就可以升級成付費版，能用的功能也會變多，但我認為**免費版**對大多數人來說就**已足夠**。

📢 剪輯中最重要的就是目標與期限

低成本電影的剪輯工作大多是獨立作業，所以相當**孤單**。如果是非工作也沒有期限的獨立電影，就會越拖越久。和會把許多人拖下水的拍攝工作不同，單獨作業的剪輯工作沒有伴隨義務，這或許是單獨作業的最大弱點吧。要**完成電影最重要的就是期限**。沒有完成期限而遲遲無法完成的作品不知有何其多！不管是影展還是相關者特映會都好，**現在立刻決定目標與完成期限比較好**。先決定會場並告訴大家吧。和誰一起共同編輯也不錯，多數在**有限時間**中拼命做出來的東西，品質都比拖拖拉拉浪費時間做出來的要好。

150

追加的畫面與遭砍的夢幻畫面

🔈 劇中攝影師換人的畫面

剪輯時，把好幾個畫面都**剪掉**了。在電影中，掌鏡的人不知何時從腰痛攝影師谷口變成了攝影助理早希，但拍攝時，其實有拍出換人的劇情。那是早希**超開心地接過攝影機**（圖177），導演日暮對倒下的谷口說待會兒會來接他的畫面

177

（早希超開心的畫面在電影開頭用了一小段）（圖178）。我想導演應該很煩惱要不要剪掉，但看到成品後覺得這樣很好。讓觀眾瞬間出現「發生什麼事了啊？」的想法，配合「**攝影師換人了？**」的台詞，拍到早希**小跳步的樣子**（圖179），從而產生節奏感！

178

大家有發現攝影師換人之後，器材也稍微改變了嗎？這一幕中有拍出劇中**攝影器材的變化**。谷口是把攝影機架在肩膀上拍攝，但早希沒有用這個器材，而是用**手持的方法**拿攝影機。小道具的變化創造出很棒的效果，可以表現出腰痛的谷口與主張「我擅長手持」的早希，這兩個角色的特色。谷口腰痛發

作後，到電影結束為止完全沒有出現，大概是**因為腰痛無法動彈**，就這樣被丟著不管了吧。把谷口倒下的樣子拍進最後一幕或許也很有趣，利用空拍機拍攝的畫面沒拍到那種細節。

拍攝中被砍的畫面

一開始的劇本中，有一幕是超隨便的製作人笹原在電話中對很隨便的製作人古澤再三強調，不管現場發生什麼事情，都不能中途停止節目的戲（圖180）。這是在拍攝首日拍的，但最後決定砍掉。因為導演認為，讓人不在拍攝現場的**笹原不知道現場到底發生什麼事情**，應該比較有趣吧？知道現場發生什麼事情的**很隨便的製作人古澤**，和完全不知道現場發生什麼事的**超隨便的製作人笹原**，就這樣凸顯出兩個角色的特性。

沒拍出來的一般觀眾的畫面

在撰寫劇本的階段，似乎也想要把**一般家庭客廳的模樣**寫進去。但那和電視台裡的畫面太相似，所以就刪掉了。電視台和監控室的畫面，也是遠離拍攝現場一步看節目的人的視點，但電視台裡的人**完全不知道拍攝內容**，從這點來

180

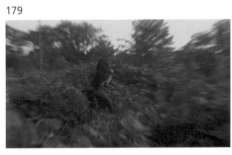

179

看幾乎和一般觀眾沒兩樣。坐在笹原旁邊觀看的電視台員工（曾我真臣飾）的反應（圖181），明顯地表現出了這點。而導演也設計出觀賞電影的一般觀眾和電視台的人體驗相同影片的感覺。如果笹原製作人是位更可靠的人（？），她或許會看完劇本掌握內容，但她應該完全沒過目吧。

🔊 會讀唇語的人或許發現了吧！

也有只有聲音被剪掉的畫面，是導演日暮表示自己要親自演出的那場戲。他換上劇中劇導演的服裝，說完「別看我這樣，我高中也是話劇社的」之後，仔細觀察可以看見他的嘴巴還在動（圖182）。他說了「我還演過桃太郎」，但在剪輯時把他的聲音剪掉了。應該沒人發現只有聲音被剪掉吧，完全不會不自然。順帶一提，上田導演自己高中時也是話劇社的！

🔊 追加 CG

本作品乍看之下完全沒有使用CG，但其實還是有用上幾個。一個就是嘔吐物。有一幕是劇中劇攝影師的酒精成癮演員細田朝劇中劇女主角逢花頭

182

181

上嘔吐的畫面，這裡用ＣＧ追加了嘔吐物的量（圖183），因為一鏡到底拍出來的嘔吐物量太少，看不太清楚。仔細看就可以發現，從他口中吐出了不自然的大量嘔吐物。另外一個就是逢花把**傷口的特效化妝從腳上撕下來**的畫面（圖184），因為拍攝中沒辦法順利撕下來，所以利用ＣＧ修正，這連我也沒有發現。

📢 一開始的劇本中，其實上田導演也打算參與演出？

拍攝當時的劇本中，最後一幕是拍到導演日暮和女兒真央的笑容後，**上田導演自己喊「卡！ＯＫ了」**的場面。那之後兩人恢復原本的模樣互相擊掌（圖185），表現出**這個作品本身就是電影拍攝**。但這一幕被刪掉，完成的電影在笑容後就是空拍攝。實際上，這個畫面已經足以表達一切，空拍畫面。空拍畫面中**俯瞰所有人像螞蟻**一樣到節奏也很棒。

185

183

186

184

處跑來跑去（圖186），特別有氣勢的那個人就是上田導演。我則是邊慢慢走邊操作空拍機。

📣 片尾的幕後花絮其實在意料之外？

片尾在劇本上寫著「心情超好的片尾！」，到底會變成怎樣的片尾呢？我在拍攝時完全無法想像。完成後，看到電影最後完成的片尾時，我也嚇了一大跳！

那是一鏡到底拍攝時的**拍攝花絮**。原來「心情超好」是指這個意思啊！使用這個拍攝花絮的效果超乎我的想像，還有很多人對我說「**最感動的部分就是片尾**」。

有人很佩服這個編排，意外的，有很多人對攝影師（我）**喝兩杯水休息**（圖187）與**跌倒的場面很感動**。對直接認識我的朋友來說，那似乎是很**常見的事情（？）**，反而是引人發笑的場面。

一鏡到底拍攝中，完全**不知道攝影機會轉向哪邊**，也沒有人手邊有空。

但是**真的沒辦法拍一鏡到底拍攝時真正的幕後畫面嗎**？於是我們準備好幾台GoPro，裝在導演以及工作人員頭上進行拍攝。拍攝中，導演一直追在拍攝一鏡到底畫面的攝影機後面跑。

187

155

◀ 該怎樣才能讓大家看片尾後的畫面呢？

很多人會在電影播放片尾時走出電影院（或是停止播放），但像本作品這樣的片尾就不太能離開。**一般來說，大家都對片尾的名單沒什麼興趣**，所以在片尾後還準備了片尾故事畫面的電影，就需要下功夫讓觀眾不會離席。有像《一屍到底》這樣同時播出幕後花絮的作品，也有**許多用正片精華片段、實景**，或是僅用照片幻燈片構成的片尾，也常見把要給大家看的影片弄成小畫面。片尾的清單是對演員、工作人員表示敬意、感謝的地方，所以會思考該怎樣呈現。以前我執導的**八十分鐘左右的電影，曾經只用五秒鐘播出寫上人員清單的一張畫**，而這果然被批評了⋯⋯

在那之後，為了讓大家看片尾清單而特別準備影片的比例也變高，參與超低成本電影製作的人非常少，所以只是稍微提供諮商的人，也會以協助的名義把他們的名字放上去，或者是寫上架空的別名，讓人看起來有很多工作人員參與電影製作。我自己也取了五個左右的別名，輪流使用。看見**參與製作的人多，就會覺得電影變得很豪華**，真是不可思議。

156

用在電影院觀劇的感覺調色

《一屍到底》完成後，在幾個影展中上映後的二〇一八年三月，進行了調色（Color grading）。完成當時，我有好幾個月的時間不在日本，所以沒有參與作品製作完成的過程，但之後看了在大螢幕上播放的感覺後，覺得**需要重新調色**。在那之前的上映與國外影展就這樣直接上映雖然很遺憾，但也沒辦法。調色後的版本是在四月之後的國內試映會中播映。

📢 調色軟體 Davinci Resolve

本片是使用 Blackmagic Design 推出的 Davinci Resolve 軟體調色（圖188）。

這個軟體有可以把剪輯**完成的影片資料依照每個鏡頭分割**的「鏡頭判別」功能，所以會先把每個鏡頭切分開來。劇中節目「ONE CUT OF THE DEAD」果然沒辦法被判別為一鏡到底。只要攝影機晃動或是大幅移動就會被切分成不同鏡頭，最後合計切割出五十個以上的鏡頭。另外一方面，幕後劇的部分會照著原本的每個鏡頭分割，但也不是百分百精準，如果剪輯時使用了溶接等效果，就會有點棘手，需要**手動把每個鏡頭漂亮切分開來**。

189

188

📢 《一屍到底》實際的調色

一鏡到底拍攝的畫面原本就很粗糙，但我又加進雜訊，故意讓畫質變得更糟。接著為了更強調廉價感（？），很明顯地刻意把畫面邊邊稍微弄暗創造出暈影效果。老實說或許很矬很不帥吧（？）但我認為本作品刻意弄成這樣才好。結果如何呢？只有噴到鏡頭上的血漿接近我理想中的顏色。一鏡到底的畫面，實際上切分得相當細之後，才進行調色。拍攝中利用可調式ND減光鏡微調整的地方又加上細微調整，每個場面切換的地方都會稍微變更顏色。最後再用溶接讓大家看不出個鏡頭剪接的地方。

幕後劇的戶外場面大多使用OSIRIS的LUTs[40]，效果程度設定為百分之三十到四十左右，多數LUTs的效果相當強烈，邊細微調整利用LUTs決定好方向的鏡頭邊調色。也大量使用外掛程式（追加功能），利用NeatVideo去除雜訊，併用MagicBullet Cosmo調整肌膚顏色。NeatVideo的去除雜訊功能比Davinci Resolve去除雜訊的功能更優秀，肌膚顏色調整只用在最後一幕部分演員的笑臉鏡頭上。也可以邊追蹤臉部邊調整肌膚顏色（圖189）。最後一幕以外大家都是滿身血漿，在那種緊迫狀態下也不需要讓肌膚看起來很漂亮。

低成本電影一般來說，很難有機會在剪輯工作室或是試映室裡確認影片，所以需要把調色用的電腦盡可能接近大螢幕的顏色感覺。影片會隨著觀賞環境的燈光產生不同的觀感，觀看影片的螢幕大小也會改變影片的印象。只能重複在各種不同的環境觀賞，來拉近那種感覺。

39 溶接（Dissolve）：將兩個畫面交疊（雙重曝光），來達到轉場效果的剪輯技巧。

40 LUTs：Look Up Table。在調色時，包含影像色彩調整資訊在內的資料。

專欄⑤ —— 超超超低成本的電影剪輯 —— 剪輯不花錢？

有預算的電影和沒有預算的電影，在剪輯方面有著**天壤之別的差距**。有預算的電影會花上大筆預算，獨立電影則會用將近零元的預算完成剪輯！在此以獨立電影為例，向大家介紹如何零元剪輯。沒有電腦？現在**用手機和平板也能剪輯影片**。蘋果的 iMovie 和 Adobe Premiere 就是代表性的影片剪輯軟體。**缺點**就是和電腦相比，**畫面太小了**。用 Filmic Pro 拍攝，用 iMovie 剪輯，**一支手機就能做完製作電影的所有步驟**，這可是幾年前無法想像的先進功能啊。

在這可以輕鬆做出高品質影片的時代，讓人無法藉口沒錢無法拍電影了。拍攝、剪輯以及其他方法，網路上到處都可以找到免費資訊。所以根本**不需要到專業學校**，我也**沒有去過電影學校**。你說**要花錢買手機**，所以不算零元？電費？網路費？說起來就沒完沒了了……**Bullshit**！

這種電影剪輯方法絕對需要後製配音（另外錄製台詞）。我最常用的方法就是**遠距後製配音**，請對方在安靜的地方用手機錄音，再請他把音檔寄給我。既不需要花錄音室的錢，也不用花工作人員的人事費、錄音器材費和**交通費**！我的電影每次都這樣錄音，也用這個聲音**在影展中或是電影院**

159

中上映。完全沒有人對我說「你這是用手機錄音的吧？」只要沒有人發現就沒問題，對吧？這是獨立電影才能有的機動性，我早已做過相當多次實證了！當然**也有很多壞處**。像是和影片完全搭配不上，也很常因為錄好的聲音中也錄進呼吸聲和雜音而重錄。不過最大的壞處可能是**給演員帶來不安與負擔**。很容易讓他們產生「這種收錄方法真的沒問題嗎？」的疑問，所以需要好好協助。

影像剪輯完成後需要剪輯聲音，台詞、環境聲、音響效果、加進音樂後混聲，進入調整成電影該有的**調音（MA）**作業的階段。大多人都會使用Protools，但也可以使用Davinci Resolve內建的軟體**Fairlight**。當然不用錢！而且可以幾乎完全消除雜音，取得平衡，調整成**電影看起來完全不會有不自然**的感覺。Fairlight可以直接與**剪輯、調色連結**，正可說是最適合獨自剪輯的軟體。大多低成本電影的剪輯工作會在影片剪輯全部結束後（Picture lock），再配合影片調色，加入音響效果，VFX、製作音樂，但零元剪輯電影**根本不需要Picture lock！各項作業可以自由來去**就是最大的優勢啊。

環境聲、音響效果可以用錄製台詞的要領，自己進行。如果電影中需要聲音，那就**自己做出取代的聲音**就好了。登場人物的腳步聲就自己實際邊走邊錄，衣物摩擦聲、碰撞什麼的聲音，類似的

聲音只要在安靜的房間下功夫就能做出來。這些穩健的方法總之很花時間，但這是音效師們實際做的事情。該怎麼做可以參考**《心情直播，不NG》**[41] 這部電影，非常有幫助。《一屍到底》肯定也深受它的影響。

如果有預算，最好可以在錄音室等**良好的聲音環境中確認整音完成的**狀況。但沒有預算的獨立電影沒辦法這樣做，我自己會盡量在各種環境中確認整音完成的聲音。多台電腦、電視、手機、平板，以及耳罩式耳機、入耳式耳機、內建喇叭、外接喇叭……等，喇叭種類不同聽起來的感覺也會完全不同，所以要在各種環境中**多重確認**。我會直接在影展或是電影院上映時確認，也有很多電影是**在大螢幕上才第一次好好確認聲音**，但沒出什麼特別的問題。聲音錄製需要特別進錄音室，只是想太多罷了。

41 心情直播，不NG（ラヂオの時間）：
一九九七年，三谷幸喜編劇和導演，是
將劇團 Tokyo Sunshine Boys 的舞台劇
改編成電影的作品。

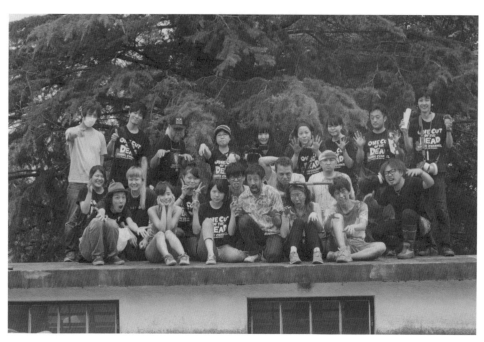

《一屍到底》的工作人員、演員合照

第五章

上映

release

到底是怎樣掀起空前熱潮的呢？

📢 **在中國邊與網路連線苦戰邊首次觀賞！**

拍完三個多月後，導演通知我**電影完成**了。他似乎是精雕細琢到最後一刻。總長九十六分鐘，劇本一百二十四頁。大多電影都是**一頁一分鐘**，所以這是部節奏很快的作品。

我們在新宿 K's cinema 為相關人士舉辦試映會，從十一月四日開始限定六天舉辦特映，之後預定參展各大影展。在日本，只要**上映超過七天就會被視為「電影院上映」**，會沒辦法參展部分影展。所以才會用六天「**特映**」的形式，來**避免變成電影院上映**作品。

只不過，即使是特映，那也是全球首映（**World Premiere**），參展影展時絕對會有上映條件（是否為首映），有很多影展只要不是在該地區首映，就沒有辦法報名競**賽**或是上映。全球首映、國外首映（International Premiere）、歐洲首映、北美首映、亞洲首映等等，**首映僅限一次**，所以得要邊思考何時在哪邊首映邊參加影展。本作品已經全球首映了，感覺似乎不利於參展影展了。

當時我在中國上海待超過三個月，完全沒辦法參加特映……《一屍到底》有透過網路募資（在網路上向不特定多數人募資的方法），我雖然身為團隊成員，也稍微出了一點錢，但**就算拿到特典的上映門票也沒辦法去**，於是請他們把網址傳給我線上收看。一般來說，中國限制 YouTube、Vimeo 等中國境外的網站，於是請他們把網址傳給我線上收看，也沒有辦法連結訪問。因此只能用 VPN[42] 來看，但**網速非常慢且畫質超差！畫面也常常停止……**只能不停重複看一下後放棄，隔一段時間後再繼續看。現在回想起來，**這是多麼浪費的觀看方法啊！**而且那還是我第一次觀影耶！

就是我最初的感想。

好不容易終於看到最後，接著看見我根本沒預期的拍攝花絮片尾。不知為何，**片尾最吸引我**。我看完後立刻再次重看了片尾，實在是太短了！**甚至想要看其他的花絮片段！**這影片後，才知道電影是怎麼活用一鏡到底的不自然，**血漿濺到鏡頭的那一瞬間**果然讓我覺得超興奮，我也再次重看了一鏡到底那部分。**音樂的效果**也很棒！讓我覺得很厲害的就是一鏡到底部分的音效品質。一鏡到底拍攝中，走出廢墟之後，除了屋頂的畫面以外都**只用攝影機**的麥克風收音，當然會有手拿攝影機手震和風聲等雜音，也預料到應該很難聽清楚台詞，結

不管是看完劇本還是拍攝結束後，我都沒辦法想像這部作品的完成狀態。我看了完成的

42 VPN：為了安全性將通訊加密的技術，
　　在中國如果不利用 VPN，就沒辦法使
　　用其他國家所發行的各種應用軟體。

果聲音超乎我想像的清晰！連我自己上氣不接下氣的聲音也聽不到！只不過，我只能一個人用小小的iPad畫面，在網速慢且畫質差的最糟糕環境中觀看，這真是太遺憾了。第一次看完時，我有了「這或許有辦法在獨立電影院中上映吧？」的感想，**根本沒預料到竟然會爆紅。**

📢 人在中國還是瘋狂搜尋特映感想！

一陣子後，十一月四日起在新宿K's cinema進行特映！我在社群網站上確認上映的狀況，聽說評價很好，每天都客滿，很難買到票。社群網站上還有大排長龍的照片，有非常多人說「**想看但是看不到**」！甚至還有人說是二〇一七年的最佳電影了。已經幾乎可以確定能在一般電影院上映了吧！實際上，此時已經決定隔年要在K's cinema正式上映，不僅如此，也確定要在池袋的Cinema Rosa上映。原本可能只能特映的本作品，終於達成在電影院上映的目標，而且還是**兩家電影院同時上映**，太驚人了！不僅如此，也決定了要在國外上映的代理商。如果可能的話，我真**想要喪失記憶之後再來看**，本作品就有這等魅力。

如果在沒有任何預備知識的情況下看本作品，會是什麼感覺呢？

📢 拍個中國版《一屍到底》或許很有趣！

我在中國看《一屍到底》後有個感想，**如果在中國翻拍，或許能拍出更異想天開的束**

西吧？會這樣說是因為當時的我在五十人左右的中國人團體中，不知為何只有我一個日本人參與拍攝，過著每天狀況不斷的生活。

車禍和攝影機故障是家常便飯，說兩天會發生一次也不為過。由此可知中國的日常維護有多隨便……只要發生意外就會開始吵架，拍攝進度也不斷拖延。拍攝也和日本不同，毫無計畫走一步算一步的感覺超明顯。完全沒事前決定要拍什麼，拍攝時間表是前一天深夜或當天早上才決定，劇本也是改寫個不停。演員和工作人員應對不及，老是在吵架。拍攝當天早上拿到時間表之後，場務工作人員會說「這個拍攝地點還沒有準備好」，臨時找到地方好不容易可以拍攝後，輪到美術、造型工作人員說「沒有準備這場戲需要的小道具、服裝」，到最後的結果是「話說回來，演出這場戲的演員今天根本不在……」聽起來像玩笑，但這是真的！**即使這樣，不知道為什麼拍攝還是能繼續進行**，劇本也不停地變更。

某天早上，我的**攝影助理突然人間蒸發**，一問之下才知道他回老家了。也有不知道多少位主要演員演到一半辭演，而該演員演出的戲分必須全部重拍。即使如此，每天還是有拍攝進度。但某天**司機罷工**時，再怎樣都只能停拍了。約五十人在早上的集合地點無法上車，超級頭大。這在日本是很少見的狀況，在中國，**只要對待遇不滿就會這樣抗議**。隔天，所有司機消失，又來了一批新的司機，似乎是把合作的車行整個換掉。日本也會發生工作人員因為太辛苦而突然不見的狀況，但沒中國嚴重。

就這樣，司機、場務工作人員、造型師、ＣＧ工作人員在這超過三個月的時間內全換了一批。某天早上，場務工作人員全部消失時也讓我們傷透腦筋，完全沒飯吃了……**造型師原本有七、八個人，某天就突然只剩一個**，似乎是因為不滿，**前一晚就離開飯店回去了。**這麼說來，我前一晚似乎看到造型師們帶著大行李箱走耶……接下來兩天，只剩一個人負責所有人的造型，拍攝進度也更加拖延。我覺得剩下的那個人真厲害，而他也在幾天後消失了。拍攝現場總負責人的執行製作也換了兩次，似乎是和製作公司大吵一架之後被開除了。也發生過要拍攝店家鏡頭時，到了拍攝現場卻什麼也沒有，那只是個廣場……導演和製作公司開始大吵，那天什麼也沒拍就結束了。待幾個月後也逐漸習慣，早就對這種狀況無動於衷，即使如此最後還是把作品拍完了。

拍攝中的景象也相當獨特（？），**正式拍攝時，大家各自玩遊戲或抽煙**，是在日本絕對會被罵的景象。**外遇和劈腿彷彿文化的一部分，三不五時就會看到工作人員或演員在拍攝期間帶情婦或劈腿對象來拍攝現場**，還有一個工作人員**有天帶情人來，另外一天帶劈腿對象來耶……**唔，這也是在日本無法想像的景象。《一屍到底》劇中原本要飾演劇中劇導演與造型師的演員外遇，大概就是日本的極限了吧？

設置攝影機，配合設置好的拍攝角度決定燈光、道具與演員的行動範圍。**比起演技，以攝**影角度為先。**在中國，會先**設置攝影機，配合設置好的拍攝角度決定燈光、道具與演員的行動範圍。在日本拍攝時，拍攝前會先進行各幕的演技彩排，但中國不會這樣做。

影機的畫面呈現為絕對優先，這也是在日本不太可能出現的想法。我個人最大的問題是完全不懂中文，每個人都有拿到劇本，但因為來不及翻譯成日文，只有我一個人不懂內容。

雖然有翻譯，但常常不見人影，他們也很隨便，只要有機會就偷懶。在這之中，我還會聽到「請設置攝影機！」的要求，但我根本不知道要拍什麼，這是家常便飯。翻譯也不懂攝影專業用語，技術性的對話完全雞同鴨講。每當我說了什麼或問了什麼問題，旁邊就開始騷動，我完全不知道他們在討論什麼。拍攝現場總是手忙腳亂相當匆忙，不知不覺中就會出現其他問題，完全不知道我的發言和問題到底上哪去了。

不可思議的是，就算是這種環境也有辦法習慣。聽不懂旁邊的人在說什麼，我說的話他們也聽不懂，成為了日常的一部分。**只有偶爾能聽懂自己的名字，**一開始還很在意他們在說什麼，但也漸漸變得不在意了。看不懂劇本，也不知道畫面規劃，即便如此還是能繼續拍攝。也有感到莫名自在的瞬間，大概是因為能從日本那種**隨時得要顧慮周遭的獨特概念中**解放，而**沒有日本特有的壓力**吧。日本劇本上出現的「⋯⋯」就是顧慮對方的獨特留白，像是「多謝你照顧了」、「（顧慮對方心情）我才要謝謝你」等這類台詞，其他國家就不會有，也沒必要說。看了他國劇本後，我才發覺「**日本人到底是在多顧慮其他人的狀況下活著啊**」。

每個國家都有自己的規矩，有自己的「拍攝常見狀況」，常常會發生和日本不同的獨特狀況。但客觀來看，這些狀況也有開心的要素，某種意義上很綜藝。所以說，要是**拍各**

國版的《一屍到底》，或許會相當有趣吧。

讚岐影展時才第一次在大螢幕上觀賞

二○一八年二月十一日的讚岐影展[43]，是本作品首次在影展中播映，也是我第一次在大螢幕上觀賞全片。上田導演的前一部作品《Take 8》[44]前一年也在讚岐影展中上映。其他還有我參與拍攝的殭屍電影《Living of the Living Dead》[45]上映，安達寬高導演和上田導演在此見面，特效造型師下畑其實前一年就和上田導演見過面等等，是個和我們緣分極深的影展。

因為我沒辦法參加特映，所以那是拍完後第一次和大家見面。令人意外的，有許多人參加，還有十位演員特地從東京過來。拍攝時還是學生、飾演AD綾奈的合田純奈在福岡工作，反而離這邊更近。也有人受到東京特映影響，特地從遠方前來。

在大螢幕播映後，我立刻對導演說我想要調色。因為我當時不在日本，調色這部分完全沒有動。播映後舞台致詞的主持人是深田晃司導演。他說電影工作坊能做出如此有趣的電影，會讓商業電影作品的製作變得很傷腦筋啊。這樣

190

說也沒錯，一般低成本電影想要模仿也很難做到，正因為是低成本工作坊才能完成這個作品。

📢 在夕張國際奇幻影展中奇蹟似地獲獎！

二〇一八年三月十八日，本作品在夕張國際奇幻影展[46]上映，曾在國內各影展上映短片電影的上田導演也是第一次參加夕張國際奇幻影展，反而讓人覺得在這之前為什麼沒被選上過。《一屍到底》入選夕張精選類別（順帶一提，我自己的作品《Ghost mask～傷～》[47]也報名了同一個類別）上映地點是最小的會場。最糟糕的是，上映時間和影展閉幕片時間重疊，是最後一天的晚上八點。為什麼會被排在這個時間上映啊？影展策展人真沒眼光，有夠難以置信！

儘管是如此惡劣的環境，上映會場還是有非常多人寧願站著也要看，是超超超客滿的狀態！在頒獎典禮上，還發生了榮獲夕張觀眾大獎的奇蹟（圖190）。影展上的獲獎對象只有主辦單位選出的競賽部門的作品，唯一的例外就是觀眾獎，這是觀眾投票選出的獎項。《一屍到底》能夠榮獲這個獎，證明了即使是在評審不會來看的惡劣環境下，也

43 讚岐影展：二〇〇六年起於香川縣高松市舉辦的影展。也舉辦劇本撰寫講座與競賽等培育影像從業人才的活動。

44 Take 8（テイク8）：二〇一五年，在八王子影展中上映的，上田慎一郎導演的短片電影。受到《一屍到底》爆紅影響，二〇一八年在電影院上映。

45 Living of the Living Dead（リビング・オブ・ザ・リビングデッド）：二〇一六年，由安達寬高執導。於讚岐影展中上映的短片電影，和喬治・安德魯・羅梅羅（George Andrew Romero）的《活死人之夜》（Night of the Living Dead）沒有關係。

46 一九九〇年起於北海道夕張舉辦的影展，以SF、奇幻、恐怖等奇幻類電影為主要對象。

47 Ghost mask～傷～（ゴーストマスク～傷～）：二〇一八年，全片幾乎全以韓文、在韓國拍攝，由日韓混合演員、工作人員拍攝的獨立電影。

能獲得觀眾極高的評價。獲獎這件事超乎預期，似乎是影展上映結束後，在導演準備搭上回程巴士時，臨時被工作人員喊住，這簡直就像演連續劇啊。

其實上田導演的短片電影《Last Wedding Dress》[48] 也有類似經歷，雖然因為觀眾超棒的反應而獲獎，但評審委員不是很喜歡，還是因為「使用動畫對戲劇電影來說是邪門歪道」這種莫名其妙的理由⋯⋯那昆汀塔倫提諾的電影也是邪門歪道囉？

另外，同一時期附近也在舉辦了夕張叛逆影展[49]，《一屍到底》也參加了。雖然不能和夕張奇幻影展一樣播映電影，但取而代之的（？）只放映了片頭的一鏡到底部分「ONE CUT OF THE DEAD」，這也獲得了最佳作品與特效獎。

我自己沒有親眼看見獲獎的瞬間，雖然從夕張奇幻影展開幕起就參加，但我在電影播映前先行回東京了，因為完全沒想到會得獎，聽到得獎了時，我超級後悔沒待到最後一刻。

192

191

📣 義大利首次上映！遠東國際影展的奇蹟

試片於四月開始舉辦，這是為了請各媒體與名人來看電影並寫成報導，或是給予影評的活動。接著在二〇一八年四月二十五日，本作品在義大利的遠東國際影展[50]中進行國外首映！雖然我也很想去，但因為碰上其他電影的拍攝工作，只好放棄。聽到獲獎消息時，我再度為自己不能去感到很不甘心。上映時間是深夜零點，但有約五百位觀眾前來。其實在尚未於國外放映的**四月初時，《一屍到底》就已經在歐洲引起很大的話題了**！明明完全還沒在國外上映耶……是國外代理商的宣傳能力太強了嗎？

義大利的觀眾比日本人笑得更明顯且更狂熱，播放到一鏡到底拍攝中拿布擦沾到鏡頭上的血跡那一幕時（圖191），他們已經在喊著「Bravo!」，掌聲雷動，一鏡到底的部分結束時，也彷彿電影演完了一般**起立鼓掌**！太驚人了。

這是日本看不見的景象，電影在那之後繼續播放，他們似乎很疑惑但也冷靜了下來，而**隨著劇情發展，觀眾的熱度再次加溫**！聽説播映結束後，觀眾**起立鼓掌長達五分鐘以上沒停歇**（圖192）。好羨慕去參加影展的大家啊！接著是榮獲第二名的壯舉！第一名是在韓國超過七百五十萬人入場觀賞的《1987：黎明到來的那一天》[51]，但兩者僅差了零點零零七分。

48 Last Wedding Dress：二〇一四年，在八王子影展中上映的，上田慎一郎導演的短片電影。受到《一屍到底》爆紅影響，二〇一八年在電影院上映。

49 夕張叛逆影展：為了對夕張國際奇幻影展的作法提出異議，與之對抗幾乎挑在同一時期舉辦的影展。

50 遠東國際影展：自一九一九年起於義大利烏迪內舉辦，以東亞、東南亞電影為對象舉辦的影展。

51 1987：黎明到來的那一天：二〇一七年，韓國電影。由張俊煥執導，描述韓國民主化鬥爭的過程，上映月餘觀影人數突破七百萬人。

於韓國富川國際奇幻影展中首次在國外觀賞

二〇一八年七月，《一屍到底》參加韓國的富川國際奇幻影展[52]。順帶一提，**我執導的電影沒有獲選**，所以心情有點複雜。在韓國也已經決定從八月開始在電影院上映，我相當期待**連韓國也被感染的那股狂熱模樣**。

主會場是富川市政府（圖193），開幕時似乎有鋪紅地毯，但我們去的時候已經撤掉了，什麼也沒有。住宿的飯店大廳櫃台就有影展志工常駐，完全被電影關係者包場了（圖194）。被招待的作品參加者都能拿到影展通行證，可以免費觀賞所有作品。整體來説，**比夕張國際奇幻影展還更豪華，待遇也更好**（夕張國際奇幻影展有規模逐年縮小的傾向）！

播映時，**從一開始就能聽到身邊有不少笑聲**，因為在國外，團隊的大家對**笑聲很敏感，反應也很大**，甚至會覺得一開始就笑的人該不會是回頭客吧。韓文字幕和日文的意思有點不同，舉例來説，映後座談時，觀眾積極地不停發問。韓文字幕和日文的意思有點不同，舉例來説，劇中劇收音師的拉肚子演員山越喝硬水就會拉肚子的劇情中，韓國人**不太能理解**「硬水」、「軟水」，所以變成了完全不同的意思。

194 193

在那之後，我們得知了其實《一屍到底》本來有可能無法入選富川奇幻影展這衝擊性的事實⋯⋯這是怎麼一回事？**夕張奇幻影展和富川奇幻影展是姊妹影展**，所以並不是受到在夕張奇幻影展得獎的影響。聽說能在富川奇幻影展上映的原因，其實是因為義大利的遠東影展。《一屍到底》和**韓國熱映電影《1987：黎明到來的那一天》**以極小差距爭奪冠軍的事實，讓人覺得「為什麼不讓評價這麼高的電影入選？」，是入選富川奇幻影展的真正理由。和夕張奇幻影展一樣，富川奇幻影展的策展人或許也沒眼光吧⋯⋯寫出這種話，我大概再也無法參加這兩個影展了吧。

◀◀ 國內開始上映！是怎樣掀起熱潮的？

在**遠東影展獲獎**後，《一屍到底》在日本的話題性也跟著水漲船高。原本還有空位的試映會出現了站著看的觀眾，名人撰寫的電影感想、影評也一口氣開始增加。水道橋博士大為讚賞，町山智浩、品川浩、宇多丸率先開始提及這部電影也是這個時候。看完試映後讚不絕口的發文不斷在社群網站上轉發，內容是「雖然不能說出電影內容，但總之就去看吧！」這反而讓人無比在意啊。**完全沒有提及電影內容，只有好評不停擴散**的狀態，反而讓大家期待值不斷升高。

二〇一八年六月二十三日，電影開始在東京兩家電影院上映！新宿K's cinema連續八十二天客滿，上映後讓**「不爆雷的讚聲影評」**現象加速，令人意外的，客滿不是因為年輕

52 富川國際奇幻影展：一九九七年起於韓國富川市舉辦，以奇幻作品為主要對象的影展。

人，而是因為**看了新聞前來的老人家**，年輕人完全擠不進戲院的現象持續，「想看卻看不到」的口耳相傳，讓口碑加速發酵。現在已經很少人會在**電影院笑出聲來**，聽老人家說，看本作品有**回想起以前看電影**的懷念感。社群網站上的留言已經多到根本來不及追，在這之中，齊藤工、生田斗真、伊集院光、指原莉乃竟然都發表了個人感想。小栗旬還在宣傳自己的主演電影《銀魂2：規矩是為了被打破而存在的》時，說是「**繼《一屍到底》之後第二有趣**」，居然可以在宣傳時推薦其他電影嗎？影迷也自主創作許多《一屍到底》的圖畫，看見他們一個接一個發表的東西真的只有驚訝。品質和量都可以做成《一屍到底》博物館了吧！T恤和電影手冊也接連傳出售罄的消息，還發生宛如影迷們也同心協力地在幫忙宣傳一樣。**在網拍上高價轉售**的問題。「什麼！」這現象讓人驚聲連連，客觀來看真的相當有趣。

上映不到一週，已經決定在全日本十個左右的電影院擴大上映。在我們開玩笑說著**「真希望可以在四十七都道府縣全部上映呢！」**時，Asmik Ace 的人**不經意來看了電影**，隔天立刻來商量用共同發行的形式在全國上映。

二○一八年七月十四日，上映電影院稍微增加，但各地區的人還沒有辦法看到，一開始只在兩家電影院上映的狀況，**點燃了許多人想看的慾望，發揮了絕佳的宣傳效果效果。**

如果一開始就全國同步上映的話，應該就無法有這樣的效果了，地區電影院應該會在空蕩蕩的狀態下立刻下檔吧。當時的知名度也還沒大到有辦法一口氣全國上映。

如果那個人當時沒有來看電影，如果沒有人寫感想，如果沒有客滿的年長觀眾，如果沒有在義大利得獎……或許就不可能創造出票房佳績，真的是一連**串奇蹟!!**

七月下旬，決定要在全國四十家電影院上映。許多電視節目多次介紹，**八月三日起在包含東寶電影院七家分館在內的電影院擴大上映**。我們在東寶電影院日比谷館的五百位觀眾面前上台致詞（圖195、196），全場起立鼓掌！我親眼看見日本電影院的映後座談不曾見過的景象。

電影票在幾分鐘內賣光，甚至還有人在網拍上高價轉售。八月下旬，還出現了自稱是**電影原案的舞台劇原作騷動**，那反而成為電影的宣傳，也不知道到底是好還是壞（現在已經和解）。氣勢無法停止，最後十月時已經擴大到全國**三百五十三家電影院上映**。隨著上映天數增加，上映電影院也跟著增加，排行榜名次也跟著上升，跟一般電影完全相反。從榜外→上映第四週，迷你電影院排行榜（三十家以下電影院上映的排行榜）第三名→第五週榮獲第一名！→第七週，票房收入第十名→第九週第八名→第十週爬到第六名。在這段時間裡也陸續在國外得獎，也確定代理發行。面對這一連串的好消息，最驚訝的就是我們所有關係者吧。

196

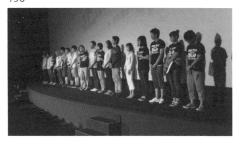

195

上映期間，導演和演員們同心協力持續宣傳，像是發傳單、在社群網站上宣傳、大家一起倒數計時、上映後舉辦映後座談。沒有宣傳費，就只能**腳踏實地宣傳**，和其他獨立電影不同的是，《一屍到底》的新聞量多得驚人，因為連戲迷也陸續加入幫忙宣傳行列，人數壓倒性地多。上映過一百天，還是連日舉辦映後座談！飾演電視台員工的曾我真臣甚至**連續一百三十九天都在映後座談時登台了。**

發表《一屍到底》的DVD要在十二月發行的消息後，東寶電影院也宣布即將下檔。想到**如果DVD再晚一點發行**，或許會上映更久，就覺得相當可惜……根本沒有人預料到會上映這麼久啊！但在DVD發行之後，還是有很多電影院持續放映。



📢 走上東京國際影展的紅地毯！

二〇一八年十月，我也參加了**東京國際影展**[53]**的開幕式**。東京國際影展選片總監的矢田部吉彥先生在Cinema Rosa上映時以來賓身分參與對談，也為我們寫了影評，讓我們產生了「或許有可能喔」的期待，最終也得以實現。《一屍到底》半年前也報名參加東京國際影展，但很可惜沒有入選。而在爆紅後，



198

197





以 Japan Now 類別這不同於公開受理報名的類別受邀參展。

我好幾次以媒體身分參加東京國際影展，但這是我第一次**走上紅地毯**（圖197）。我比自己想像的還要興奮，真實體認到與其他電影相比，本作品受到了高度關注，因為各媒體對我們和其他作品的反應明顯不同，採訪時間相當長！《一屍到底》團隊被**媒體採訪擠得水洩不通**（圖198）。其他電影團隊都比我們先一步離開了。特別是飾演導演日暮的濱津隆之和上田導演接連受訪，**完全動彈不得**（圖199）。

進入報社工作，飾演 AD 綾奈的合田純奈小姐還特地從福岡來參加影展，還兼要**把自己參加影展這件事情寫成報導**，她在福岡也參與了**追訪她當記者一天的紀錄片節目**，非常有趣。

影展後的派對中（圖200），只把**以各種形式與**

199

200

53 東京國際影展：由 UNI JAPAN
主辦，自一九八五年起於東京舉
辦，為獲得國際電影製片人協會
（FIAPF）公認的影展。

《一屍到底》有關的人聚集起來，但人數相當驚人！竟然有這麼多人與這部電影有關且支持著我們，這件事情讓我相當開心和驚訝。

📣 《一屍到底》之後的電影界

電影上映之後，我到新宿 K's cinema、Cinema Rosa、東寶電影院觀賞本作品，還參加國內外五個影展，實際感受大家的反應。我很少觀賞自己參與製作的作品這麼多次，**能給我這種體驗的電影在我的一生中也很難遇到吧**。本作品不只停留在擴大上映，還推出各種週邊商品與公式集，舉辦各種活動，衍生出藝術、漫畫與音樂，不僅帶給表現者，也帶給一般民眾影響。還在 Zepp DiverCity 舉辦**影迷見面會**，在全國的 PARCO 舉辦名為「**一屍到底展！**」的展覽（圖201），甚至還舉辦**聖地巡禮之旅**（圖202）。在「**週五劇院**」中播出時，身為攝影師的我上了談話節目，和 NHK 的特別節目，不知為何還拿到業界雜誌的優秀執筆獎。

在這發生什麼事情都已不奇怪的事態下，擁有改變日本電影歷史，和大家對電影想法的力量，甚至產生電影史可分為《**一屍到底**》**前和後**的想法。三百萬日圓製作費，三十一億日圓票房，一千倍的差距。把 DVD、線上影音平

202

201

台、電視播出二次使用，電影手冊、T恤等週邊商品也列入考慮之後，那收益相當驚人。也希望務必做出《一屍到底》的VR遊戲！

本作品也給了低成本電影界一個希望。證明了就算沒有知名原著和演員，也能做出好作品，只要好好宣傳，就能讓許多人開心觀賞。看見獲得超越許多大作的好評，甚至讓我感到很爽快。真希望多數只想要追求知名原著和演員的製作公司、製作人可以看看這個狀況。拿出電影企劃時，希望許多人關注在「為什麼要拍這部電影」，而不是在意「誰來演」、「原著是什麼」，這個風潮不只電影人，其實連觀眾也相同，很少人會因為企劃內容來看電影。對誰是導演和影展也沒興趣。大多數的人都因為「誰演的」、「原著是什麼」而進電影院。看見本作品的狀況後，應該可以有更多人來挑戰新企劃吧？產出更多類似本作的作品，不僅電影界，讓整個創作圈變得更加活絡的未來也很棒。希望可以增加更多支持者，讓創作環境可以有所改變。

🔊 榮獲前所未聞的多數獎項！

《一屍到底》除了在海外影展拿到許多獎項，在國內也榮獲許多獎。甚至讓人覺得「竟然得這麼多獎嗎？」輕輕鬆鬆就超過了五十個。我也在每日電影獎獲得了攝影獎提名，上田導演則榮獲導演獎。前一年，上田導演的妻子福田美雪獲得動畫電影大獎的同一

181

個獎項。**夫妻兩人都獲獎**，不覺得很厲害嗎？

📢 聽到日本電影學院獎的事情後回國，變更拍攝日程

二〇一九年一月上旬，我接到**獲得了日本電影學院獎攝影獎提名的通知**。從秋天之後，周遭開始傳出或許會獲得日本電影學院獎提名的謠言，但實際上這相當困難。日本電影學院獎是由約**四千名的日本電影學院獎協會的會員投票選出的獎**。會員多由製作公司、發行公司、經紀公司、過去的電影學院獎得獎者所組成，有**三分之一的會員是大型電影製作公司的員工**。所以票數自然會集中在大型製作公司拍的電影上，那些作品也比較容易得獎。與《一屍到底》有關的人，幾乎都不是協會成員。即使票房這麼好，廣受一般觀眾支持，**但協會以外的人無法投票**（話題獎除外），所以很困難。我也覺得這是一部分人選出的內部獎，沒有太大興趣。

一月，我從上田導演那邊得到提名的通知，說**沒有興趣根本是假的**，實際接到通知果然超興奮！日本電影學院獎協會會員每個人可以在各部門選三個作品，十二月下旬截止投票，一月中旬發表結果。當然，大多會員都會投票給與自己有關的作品，但這表示他們的三票中，有一票可能會**投給沒有利害關係的《一屍到底》**。雖然我先從上田導演口中得知提名的消息，但實際上會由發行的 Asmik Ace 寄送提名通知。上田導演對我說：「你先當作

不知道獲得提名了。」咦？原來這還不是正式通知啊……而我接到通知時人在印度，剛好去看如電影般的階梯井「月亮井」。我在印度遇到**一群人聯手的誇張詐欺事件**，而且還遇**到兩次小偷**，這是悲慘日子中的好消息，讓我的心情處於**不知所措與開心之間**……

日本學院獎頒獎典禮預定在二〇一九年三月一日舉辦。同一個時期要到香港準備拍攝新作品的我，還以為很可惜地無法參加頒獎典禮了……但我後來接到通知，**如果無法出席頒獎典禮就無法領獎**？缺席似乎視同辭退，連獎金也拿不到。獲提名獎金有二十萬日圓，獲獎獎金有五十萬日圓……那只能參加了吧！我要**把獎金直接用在香港的電影製作費上**！為製作費頭痛的我配合頒獎典禮編排行程，決定短暫地回國待上兩天一夜。

📢 日本電影學院獎頒獎典禮當天

《一屍到底》獲得作品獎、導演獎、劇本獎、男主角獎、攝影獎、剪輯獎、音效獎與話題獎等八項提名。每位獲提名者可以邀請五位朋友或關係者參加。雖然是邀請，但也需要花一萬五千日圓，**一般觀賞門票要四萬日圓**。如果只獲一項提名只能有五個人參加，但幸好獲得多項提名，所以能讓《一屍到底》團隊想參加的人都參加！獲音效獎提名的古茂田還用邀請名額帶家人參加。

頒獎典禮當天，當我在攝影獎、燈光獎的桌次就座後，旁邊全是資深的攝影師、燈光技師。坐我旁邊的是木村大作[54]。總覺得我走錯地方了……低成本電影可以參加日本電影學院獎，是件相當少見的事。電影《百元之戀》[55]以數千萬日圓的低成本製作，創造出約一億日圓票房收入，獲得第三十九屆日本電影學院獎五項提名，我聽說就連他們也覺得自己和會場格格不入，不知是否為其他作品對他們的羨慕還是什麼的……《一屍到底》是以等級更加不同的狀態，來到日本電影學院獎頒獎典禮的啊。

典禮開始，我們移動到舞台旁，在介紹的同時走上紅地毯（圖203、204）。

人潮洶湧中，我看見《一屍到底》的演員們，在每個作品的桌子坐下後我才終於解除緊張感。最佳男主角發表前，役所廣司不停向濱津隆之提問的那一幕也太有趣了，彷彿實現濱津與役所的夢幻對談。典禮途中也有飲料和餐點端上桌，但根本不知道能不能吃。**會乾杯之類的嗎？**餐點就在沒人開動的情況下被撤下，換上甜點了。**剛剛的餐點到底能不能吃啊……完全搞不清楚狀況……**

結果，幾乎所有獎項都被《小偷家族》[56]拿走，到了**只能選一個最佳得獎者的階段**，每個會員果然都會全力支持自己的作品，讓我感覺有大型製作公司支持的作品還是佔了優勢。最終，我們獲得了最佳剪輯獎！因為覺得其他多

項獎項也有競爭實力，因此真的很不甘心。《小偷家族》囊括八項大獎，《一屍到底》只拿到一個，**有種完全慘敗的感覺**，同時也讓我產生了想要再次來到這裡的想法。當初覺得不參加頒獎典禮也沒關係的自己，實際來到會場後變得相當熱血，真是不可思議。

獲獎名單由前一年的獲獎者公佈，發表《小偷家族》為最佳影片獎得獎者的是前一年最佳影片《第三次殺人》[57] 的是枝裕和導演自己，**自己公佈自己得獎**還真是有趣的畫面呢。是枝導演在得獎感言時提議**日本電影學院獎可以增設服裝獎**，確實如他所說，為什麼沒有服裝獎呢？美國奧斯卡金像獎有服裝設計獎，還有化妝獎。希望他們務必增設服裝獎！

另外一個疑問，就是日本電影學院獎把攝影獎和燈光獎綁在一起，獲得最佳攝影獎的作品同時也會獲得最佳燈光獎。《一屍到底》沒有燈光師，**沒人能獲燈光獎提名**。這個系統相當奇妙，如果事前知道這件事，在燈光師的名字**寫上哪個人或是架空的名字**就好了。果然還是把攝影獎和燈光獎分開來比較好吧？

54 木村大作：攝影導演、電影導演。執導、拍攝《劍岳～點之記》（ 岳点の記）、《椿花散落》（散り椿）等作品。

55 百元之戀（百円の恋）：二〇一四年，由武正晴執導。代表日本角逐奧斯卡金像獎最佳外語片。

56 小偷家族（万引き家族）：二〇一八年，由是枝裕和執導、編劇。榮獲坎城影展金棕櫚獎。拍攝時的片名為「喊出聲來叫我」（声に出して呼んで）。

57 第三次殺人（三度目の殺人）：二〇一七年，由是枝裕和執導、編劇。威尼斯國際影展競賽片。

◀ 電影院完全免費入場？

日本電影學院獎的獲提名者，**會自動成為協會成員**，所以我也成為了會員，如此一來，我也有電影學院獎的投票權了。原本想要成為日本電影學院獎協會成員需要推薦函，松竹、東寶、東映、角川的員工，贊助法人的員工最容易成為會員，人數也很多，而自由演員想成為會員的難度相當高。有成績也被協會認可後，才終於能成為會員。年會費兩萬日圓，但**成為會員也有好處**，特約電影院可以完全免費入場！一年只要看十幾部電影就回本了，光看這一點，成為會員就有很大的意義了吧。另外，住在特約電影院較少地區的人，我推薦大家可以**加入日本電影電視技術協會這個團體**！沒有特別的入會條件，年費一萬五千日圓（學生只要五千日圓！），幾乎所有國內電影院都可用均一價千圓看電影，還可以訂購業界月刊，**一個月看三次以上電影的人入會很划算**。

親眼所見在國外爆紅！

📢 倫敦上映時的電影票幾分鐘就賣光了！

二〇一八年八月二十五日，《一屍到底》在**倫敦 FrightFest**[58] 這個以恐怖類電影為中心的影展中，首次在英國上映。上映地點是位於倫敦市中心的 THE PRINCE CHARELES CINEMA（圖205）。我自己的作品也獲邀參展，我也去了倫敦。

二〇一八年四月上旬，在《一屍到底》上映之前，該影展的策展人與電影評論家直接寄給我充滿熱情的郵件。除了對我作品的感想外，知道我是《一屍到底》的攝影師後，也對《一屍到底》讚不絕口。他們說《一屍到底》上映前已經在歐洲擁有極高評價，影展相關人士都知道這部片，所以很多人都會來 FrightFest 影展，明明還完全沒有在國外上映過耶！！

正如傳言，《一屍到底》在倫敦 FrightFest 影展中的上映門票賣光客滿了！很不湊巧，我在倫敦也沒朋友，完全沒有宣傳。可能和《一屍到底》隔天我的作品上映的日子下雨，我在雨天前來吧？有十個人就不錯了吧⋯⋯我這樣想著，來到了電影不同，完全沒有觀眾願意在

58 倫敦 FrightFest：自二〇〇〇年起於倫敦舉辦，以恐怖電影為主要對象的影展。

影院，結果發現**觀眾席幾乎客滿**！我還想著這是怎麼一回事，之後知道大概

（？）是因為影展的宣傳。我的電影介紹上寫著《**一屍到底**》**攝影導演的執導作品**，或許因為這樣而有許多觀眾產生興趣吧。上映前的致詞也這樣介紹我，上映中也聽到很大的笑聲。沒想到《一屍到底》的評價也會影響到我執導的電影呢！！

另一方面，《一屍到底》也確定再次於影展中上映，而**重映的電影票幾分鐘就賣光了！**一個作品在影展中各有一次上映機會，**重映本身似乎是特例**，但因為太受歡迎，甚至發展成無關乎影展，又舉辦了第三次的放映。在義大利影展中的評價也傳到倫敦，上映門票販售處大排長龍！**我在倫敦看見了日本剛上映時相同的景象。**電影票幾分鐘就賣光的樣子，就和**東寶電影院日比谷館的映後座談**相同！我感覺電影必然會在英國正式上映，接著從二〇一九年一月起，真的在英國的電影院上映了。簡直是完全不同次元啊！可以親眼看見在英國的盛況，這是相當寶貴的經驗。

206

205

📢 理所當然販售盜版 DVD 的香港

二○一八年十月二十五日起，《一屍到底》在香港上映，正好在那時前往香港的我親眼見證了。

貼上《一屍到底》廣告的雙層巴士在香港街頭行駛的事情引起了很大的話題，上映幾天，就已經有絕佳的票房成績。我在當地見到的人，不管是不是電影業界人士都早已知道《一屍到底》。待在香港期間我去了四家電影院（圖206），不管哪家電影院都有播映《一屍到底》。我還小看了，以為頂多只有兩、三家電影院會上映，實際上四處的電影院都有上映，很常在車站內看見廣告，也曾看見街頭大螢幕播放香港版的預告。濱津隆之在香港已經變成知名人物了吧。聽說在香港，就算是好萊塢熱片也幾乎只會上映一到兩週，《一屍到底》上映了將近兩個月！排行榜第四、五名，票房成績突破一億日圓。在電影票便宜，人口只有七百萬人左右的香港是少見的爆紅！換算熱門程度的話，甚至比在比日本還紅。但和日本不同的是，不管上哪都沒有販售T恤，應該有限定香港販售的《一屍到底》托特包才對，到底是在哪裡賣的啊？倒是看見可以拍露臉紀念照的看板擺在那邊（圖207）！

208

207

在香港，**盜版商品的販售很理所當然**，已經看見有人在賣《一屍到底》的盜版DVD和藍光光碟（圖208）。價格也很便宜，DVD只要四百五十日圓，藍光只要五百日圓。盜版商店尋常可見是很誇張的事情，但這也是受歡迎才會有的現象。而且日本都還沒發行DVD，為什麼香港會有呢？我之前待在中國時，幾乎所有日本電影都在**日本上映一週左右後就能看見有中文字幕的版本**。只能懷疑資料從哪家DCP外洩，但這到底是怎麼一回事啊……？真不可思議，雖然心情很複雜，我還是買了盜版的香港版藍光作紀念。我直接帶回日本了，這樣算是犯罪嗎？我只是購買做個人使用，不構成法律上「**散佈目的**」的要件，應該不會被逮捕！

📢 《一屍到底》的驚人影響力～在香港引起大騷動……

我是為了替自己執導的電影《二人小町》[59]而到香港做準備，多虧《一屍到底》爆紅，**我不需要特別介紹自己**，太輕鬆了。一般來說在國外拍電影需要耗費很大的力氣，超越國度也有這麼多人認識我，讓我感覺電影的力量實在是太偉大了。

好幾個香港人要求和我拍照或握手，以前有過這種事嗎？連攝影師的我都是這種狀況，**導演和演員們要是來香港，肯定會引起大騷動**。去場勘時拍攝地點的人、去吃飯時店

190

家的店長，都因為是《一屍到底》的影迷，而把我當成貴賓招待，我聽不懂廣東話，他們到底是怎樣介紹我的啊？

在當地舉辦的電影選秀會原本以為頂多只會有二十個人左右報名，但前一天晚上突然超多人報名，**報名信件沒有停過**！報名表幾乎全是廣東話，我看不懂，只能靠照片和影片來判斷。當我終於看完將近兩百封報名信時，又有新的報名信寄來⋯⋯到底發生什麼事情了啊？似乎是只寄送給一家演員經紀公司的選秀資料被誰上傳到社群網站上，**接著被香港媒體報導**，他們擅自使用《一屍到底》的照片和不知從哪找來的我的照片，製作成**有點誇張的報導**。

到了選秀當天還有人繼續報名！我只能找空檔審核書面資料，最後有**將近四百五十人報名**，兩天合計見了八十一個人。還有抱著「請和我拍照」這個擾亂（？）目的而來的人。《一屍到底》的影響力太恐怖了。但託電影的福，我的選秀會非常成功！還有兩個人在**自我介紹時表演防身術「碰！」**。據當地人表示，其中也有許多知名的演員。「Ben Sir」這位在香港無人不知無人不曉的人現身選秀會場的瞬間，有威嚴到在場所有人紛紛起身向他打招呼。實際上他的演技也很棒，所以我也拜託他參與演出。

59 二人小町：改編自芥川龍之介同名小說，用獨立製作體制，全片於香港，以廣東話拍攝。預定於二〇二〇年上映。

📢 澳門賭王的女兒是《一屍到底》的超級粉絲

在這之中，我又和另外兩位名人取得聯繫。一位是**何超儀**[60]，人稱**澳門賭王**的何鴻燊[61]的女兒，聽說**在香港沒人不認識她**。她是《一屍到底》的超級粉絲。她找我到超高級飯店的貴賓室，從頭到尾都在說《一屍到底》的事情，似乎非常喜歡。她也立刻明白我拍的電影也是低成本電影，她說會自己準備化妝師、造型師，也不需要替她準備門票和飯店。如果我邀請她，**她或許會坐頭等艙來吧……**她在拍攝中是一位相當隨和的人，但經紀人和製作人等身邊的人自始至終都很小心翼翼，無法解除緊張感。根據香港工作人員所說，要是一個不小心可能無法活著回來日本，**永遠被埋在澳門賭場底下**，她似乎是真的有這種勢力的人。我可以**平安活著回來真是太好了**，今後也會和她繼續往來，希望不要發生恐怖的事情……另一位來找我的人是香港銀色夫妻趙雅芝和黃錦燊的兒子黃愷傑。才一見面，又是一連串關於《一屍到底》的提問！他似乎是為了這個，而專程從北京來香港，接著我就直接請他演出我的電影了。這全部都是受到《一屍到底》的影響，關注度超級高。

另外，在《一屍到底》裡飾演導演日暮的濱津隆之也在這部電影中稍微演出一點，但濱津**變成了超級當紅人物，完全沒有空檔！**原本想在拍攝前後帶他悠閒觀光香港，沒想到他專程為了拍攝來香港，**待了一晚就立刻回日本。**濱津一到拍攝現場，**立刻有好幾家香港**

媒體來採訪。電視節目也提到這件事，還刊載在香港隔天的媒體上。濱津一看臉就能立刻被認出來，經過附近的人都相當驚訝。

我們在香港的夜市拍攝時，以那一帶為地盤的黑道（？）般的人物出現，我曾經聽過「**在香港的夜市拍攝要小心黑道！**」的傳言，我們在十字路口拍攝，本來就會聚集很多看熱鬧的人，黑道（？）一出現**周遭立刻鴉雀無聲，現場充滿緊張感！**到底該怎麼闖過這個難關呢……。雖然我們有申請道路使用許可，但這再怎麼樣也需要中斷拍攝了吧……。翻譯替我們說明狀況，介紹我是誰後，黑道（？）的**態度突然一百八十度大轉變**，說我們可以在這一帶自由拍攝。《**一屍到底**》的力量竟然還能影響香港的黑道（？）耶！

60 何超儀：香港出生的歌手、女演員。澳門知名富
　　豪何鴻燊的女兒。

61 何鴻燊：於香港、澳門發展眾多事業的實業家，
　　被稱為「賭王」，世界富豪榜排名五十九名。

做完獨立電影後的發展？

📢 拍完電影就滿足了嗎？

電影不是拍完就結束，拍完後肯定想要上映，讓更多人看到作品。影展、電影院上映、線上平台上架、DVD等等，明明有各種方法，但很可惜有太多電影拍完就結束了。不少人拍完後就滿足，也有很多人沒有思考拍完後的事情，或是不知道該怎麼做。要好好思考獨立製作的作品要怎麼參加影展與自主發佈，希望可以讓更多人觀賞獨立電影。**不可以讓這些作品沉睡！**要好好思考獨立製作的作品要怎麼參加影展與自主發佈，希望**可以讓更多人觀賞獨立電影**。

📢 報名影展！字幕翻譯該怎麼辦？

如果覺得待在國內就夠了，那這一段可以跳過。但參加國內的國際影展（像是夕張奇幻影展及東京國際影展），或是想在國外上映，就需要**翻譯與製作字幕（上字幕時間軸）**。

如果是商業電影，就會由國外負責發行的公司來做，但獨立電影必須自己來。

根據電影翻譯者協會的資料，將外文翻譯為日文的翻譯費用為一分鐘三千五百日圓，

194

一百分鐘的電影就要三十五萬日圓。這是包含翻譯與上時間軸（利用製作字幕的軟體製作字幕）的費用。而且這只是外文翻譯成日文，一般來說從日文翻成外文更貴。低成本電影應該會先從身邊有沒有人可以幫忙翻譯找起吧。

一般來說最好可以找熟悉影片翻譯的人，一般的翻譯與影片翻譯完全不同。如果是一般翻譯，幾乎都會變成長篇大論。需要拋棄原本台詞的意思，配合影片來翻譯。橫書字幕一般為一行十三到十四字最多兩行，直書字幕為一行十字最多兩行。不管是英文還是日文，顯示時間**大概一秒三到四個字**。因為不容易找到專門翻譯影片的譯者，都是對一般譯者說明這個字數限制後再請對方照這個原則翻譯。

如果找不到熟人幫忙，可以在線上發案的群眾外包網站中找人，以代表性的LANCERS,INC. 及CrowdWorks為例，**十萬日圓以下就能找到人翻譯長片電影**。但每個人的語意理解都不同，翻譯後最好可以找其他**母語人士確認**，有沒有做這件事可能改變語意。

📢 **該怎麼製作字幕？**

翻譯完成後，就要把翻譯製作成字幕放到影片上。以前製作字幕一般會使用CANVASs的SST或是Faith的BABEL這些字幕軟體。以影片翻譯為業的人會用這些軟體製作字

幕。邊看波型邊配合聲音決定字幕從哪開始到哪結束，接著輸入文字製作字幕，可以輸出字幕獨有的SRT檔案。SRT檔是有時間資訊，**在哪個時間點顯示哪個字幕數位化**的東西。大部分影展，以及販售給海外發行公司時，他們都會要求SRT檔案。只要有SRT檔案，就能簡單加上其他語言的字幕。把SRT檔案用筆記本等文書軟體開啟，只要更換語言，一瞬間就能做好其他語言的字幕。根本不需要在影像編輯軟體的時間軸上一句一句放上台詞這種超級麻煩的步驟。

現在不管用**Premiere還是Davinci Resolve都可以製作字幕**，以前得要花時間追加每個文字效果，現在可以直接在編輯畫面上追加字幕時間軸，還可以輸出字幕的SRT檔案。影像編輯的文字效果和合成效果沒兩樣，會讓整個檔案變得非常大，但**製作字幕的功能完全不會讓檔案變大**。除此之外還可以製作複數字幕時間軸，也能對應多種語言。當然也可以在影片中內置字幕並輸出，不只語言，也能一併變更字幕字體與位置。現在的**長片電影大約花五、六個小時就能上完字幕**，不需要委託業者，也不需要使用昂貴的專用軟體。

◀ 為了要報名海外影展的平台

影展參展的作品大多還是商業電影，老實說全部都有裙帶關係。可能是大型製作公司的推薦，因為知名導演或知名演員演出等因素輕易決定要不要上映，這是大多影展的常

態。連世界三大影展（坎城、威尼斯、柏林）都是這樣。這對沒有裙帶關係的人來說真的超級不甘心啊……不是選擇去找裙帶關係，就是正面出擊報名參展了。大多無名低成本電影只能用正面出擊報名參展的方法。

想要報名參加海外影展可以利用FilmFreeway、festhome等平台。（由Amazon營運，還兼有IMDb[62]登錄功能的Withoutabox這個平台在二〇一九年關閉了）把電影概要、劇情簡介、團隊人員等文字資訊、視覺圖，以及加密的電影正片影片上傳後，**只要登錄一次就可以簡單報名世界各影展**的服務。不需要那麼麻煩，還特地去查詢每個影展，在影展官方網站上輸入資料。日舞影展[63]及錫切斯影展[64]等影展也可以透過這些平台報名。另一方面，大多知名影展都沒辦法從這些平台報名，需要個別登錄報名。坎城、威尼斯、柏林、盧卡諾、上海、聖賽巴斯提安等等的都是這樣。進入各影展的官方網站後登錄會員，遵照網站指示替電影報名參展，每個影展一般都是這樣做。

有個提供代為報名服務的網站GALACOLLECTION，適合**看不懂英文，就算花錢找人代辦也沒關係的人**。代為報名的費用一個影展竟然要一萬日圓！這樣一來就**很難報名很多個影展**……我剛剛介紹的國外平台幾乎不需要花錢，還有很多成為會員之後就可以便宜報名的影展，只要**選擇報名費便宜的影展，就能報名一百到兩百個**

62 IMDb：由 Amazon 所提供的，以電影、演員、ＴＶ等為中心的線上資料庫。

63 日舞影展：自一九七八年起在美國猶他州舉辦的影展。

64 錫切斯影展：自一九六八年起，在西班牙錫切斯舉辦，國際電影製片人協會認證的影展。以奇幻類電影為主要對象。

影展。可以去找懂英文的人來幫忙報名。

報名影展時得要注意首映條件（首映規定），許多大型影展會把全球首映或是國外首映列為必要條件。**最一開始先報名以限定全球首映**的影展，接下來依國外首映、各大洲、國家、地區首映的順序報名。

📣 影展入選後該怎麼辦？

可喜可賀地入選後，接著是考慮要不要去！每個影展的待遇都不同，多數影展提供飯店、餐點、當地接送等服務，但旅費除了知名影展的競賽片外幾乎不可能支付，幾乎所有影展都要自己準備造型與服裝。商業電影可能會由製作公司或是發行公司支付，但獨立電影基本上全部自費！

以我參加過的影展為例，上海國際影展[65]提供四天份的住宿費與餐點，但不支付旅費。蒙特婁世界影展完全不負擔任何費用（此影展現在因為財政困難停辦，似乎會在二〇二〇年重辦？）另一方面，也有默默無名，但支付旅費、住宿費、所有餐點以及接送等所支出的待遇超好的影展。

都已經入選了還不幫忙付旅費啊⋯⋯或許你會這樣想，影展是想去就去的東西，**對作品來說這是宣傳活動的一環**，只要從去參展到底會不會有宣傳效果來判斷就好了。**也可以當作是旅行的一環**，所以要是去參加影展，就要狂拍照片和影片。

放映素材的繳交形式也依各影展不同，可能是DCP、檔案、藍光等常見的形式。也需要海報和傳單，最好要事先**確認當地舞台致詞時有沒有翻譯**。周到的影展會準備翻譯，但有很多影展完全沒有懂日文的人。遇到沒有翻譯卻提供演出者造型服務的影展，就只能完全交給對方擺弄，這有點恐怖。參加語言不通的國家影展時使用翻譯軟體也可以，但最後幾乎都只能靠肢體語言來解決。

▼ UNIJAPAN 提供參與國外影展的補助

參加影展可以去**申請公益財團法人UNIJAPAN提供的國外影展參展支援事業**。只要在影展舉辦前申請，繳交文件就能獲得參加影展時的旅費、住宿費補助，對我們這些沒有預算的獨立電影製作者來說是令人相當高興的服務！除了申請書、各種經費明細表之外，參加影展後也會被要求繳交影展手冊及詳細的相片資料。申請後數個月有面試審查，在那一個月後才能領到補助金。以我的經驗，如果時間無法配合，面試審查也可以用書面報告替代。但UNIJAPAN參與影展的補助制度**從二〇一九年更改了**，補助金額與補助的影展變得相

65 上海國際影展：自一九九三年起於中國上海舉辦，國際電影製片人協會公認的影展。

當少。我正好在二〇一九年要參加上海國際影展時想要申請，連上海都不在補助名單上。

這樣一來，對我們這些**獨立電影製作者來說**，參加國外影展變成一件門檻極高的事情……

讓我們越來越沒有機會走出國外了啊……

📢 該怎樣才能用超低成本讓獨立電影在電影院上映……

獨立電影該怎樣才能在電影院上映？租借電影院是一個方法，但大多採取找發行公司，**或是直接去找電影院洽談**這兩個方法。

要事前準備電影的企劃概要、傳單、預告篇以及電影正片。如果直接認識或是有其他人介紹，事情就好辦了，如果沒有，就狠下覺悟打電話或寄郵件吧。但若沒有專人負責，直接寄信給電影院大多都會被忽略，這裡要先打電話**問出負責人的名字，如此就能提高對方願意和你商談電影上映的可能性**，把各種資料和試看連結寄給負責編排的人。即使如此，獨立電影還是很常會被拒絕或被忽略。低成本電影大多會去找獨立經營的電影院洽談，但還是可以朝全國上映為目標！簽約的利益分配條件大多為百分之四十到百分之六十，根據入場觀眾的人數決定，有些電影院還會**要求支付最低保證金，作為觀眾人數太少時的保險**。當然，只要觀眾人數夠多的話，就會退還保證金。

找發行公司洽談的方法基本相同，好處是可以請他們與全國電影院洽談，**不需要自**己一個一個去找電影院談，也比自己去談更容易順利上映。發行手續費大抵落在百分之二十，但會出現其他宣傳該怎麼辦的問題，這點和直接找電影院洽談相同。

獨立電影很難找到連宣傳費都願意幫忙支付的發行或宣傳公司，根本不知道能不能賺錢，當然不可能幫忙出錢。**廣告式曝光、海報、傳單、官方網站、社群網站、舞台致詞活動為必要條件**，除此之外還得思考些許費用找宣傳公司，或是完全不花錢，以宣傳手續費百分之二十起跳的價格，尋找可能接案的自由工作者負責宣傳。你問我怎麼找？如果你已經找發行公司或電影院洽談了，請他們幫忙介紹也能找到人！

📣 DCP 要去哪裡做，又該怎麼做？

DCP（Digital Cinema Package）是幾乎所有電影院使用的上映素材檔案的形式。想要在電影院或影展中上映，大部分都會**被要求繳交 DCP**。雖然也**可能使用藍光上映**，但偶爾會出錯，還是避免比較好。藍光可能會因為各電影院的**播放機相容問題**而指定廠牌。

關於 DCP 的製作方法，首先在剪輯軟體（哪個軟體都可以）上將影像個別輸出為

JPEG2000這個影像連續序號檔案，將聲音檔案輸出為 WAV 檔。利用 OpenDCP 等製作 DCP 的軟體（免費）製作出 MXF 這個資料檔案後就完成了。可以線上繳交，但大多電影院需要儲存於 USB 隨身碟或 HDD（硬碟）當中。不知是否為機器性能問題，長片電影轉檔不僅會花很多時間，**還很常出錯**，也可能遇到**不承認品質不好的 DCP** 而被拒絕。

如果想把 DCP 製作外包，在國內，長片電影最便宜大約八到十二萬日圓，國外只要七到八萬日圓就能做，如果**只需要線上繳交 DCP 檔案**，還有五萬日圓以下就能接案的業者，可以降低成本。考慮到可能出錯的不安要素後，這點小錢外包會比較好吧，但只要再過幾年，肯定任何人都能做出沒有錯誤的 DCP。日本現在還是習慣把 DCP 儲存在硬碟中，但總有一天，電影院或是影展線上繳交 DCP 檔案會變成理所當然。

📢 不通過映倫審查也沒關係？

映倫[66] 屬於**自主審查**，再加上映倫標章並非義務，沒有也能直接在電影院上映。但實際上，沒有映倫標章會**被很多電影院拒絕上映**也是事實。除了部分電影院以外，幾乎都要映倫標章。只不過，這個**映倫審查費用相當昂貴**，獨立電影要做映倫審查，**審查費用就會佔製作費的很大比例**。一般的映倫審查費用為一分鐘兩千四百六十日圓，長片電影就要花二十萬以上！雖然也有限制上映電影院數，只能上映一百次以內的映倫區分，但這也要一

202

分鐘九百日圓（最多八萬一千日圓）！對獨立電影來說，這是筆壓迫財政的開銷。

以我的獨立電影為例，我有沒有加上映倫標章，在全國超過十家電影院上映的例子。雖然有人驚訝沒有映倫標章，但根本沒有必要放。雖然在很多電影院不能上映，沒辦法以全國規模上映為目標，但要擠出審查費用更加困難。意外的有很多電影院不把映倫標章當必要條件，**大多獨立經營的電影院都不需要映倫標章**。如果不以全國數十家、數百家規模上映為目標，不做映倫審查在獨立電影院上映比較好吧。映倫那個一分鐘九百日圓的**特別審查費區分到底有什麼意義啊**，如果真有意義，應該就是不以全國上映為目標，但想要在大型影城東寶電影院一館特映之類的狀況吧？

📣 不想為了宣傳設計、花錢，那該怎麼做？

以獨立電影為首的低成本電影，官方網站、傳單設計大多都是製作人、導演、其他演員、工作人員自主製作。《一屍到底》的官方網站也是製作人和上田導演自己做的，傳單和電影手冊還是上田導演的妻子福田美雪設計的。在群眾外包網站發案也是個方法，但需要花點錢。和翻譯不同，**製作網站和設計比較容易學**，感覺請哪位工作人員或演員去學也可以。現在這個時代，就算**不去學校**，也能透過網路或 **YouTube 等管道免費學會**。許多人拿來製作網站的 WordPress 這個免費網站架設系統，老實說，只要一天就能做出簡單的

66 映倫：映畫倫理的簡稱，是日本針對所有國內公開放映的電影進行內容審查及分級之機構，由日本電影業者自主組成

網站。完全不懂以前常用的程式語言（html、JavaScript）或專業知識也能辦到，**覺得困難的人只是有先入為主的印象或覺得麻煩**。某種意義上來說，熟練操作智慧型手機反而更困難。WordPress只要願意在小螢幕上努力也能用手機更新，外出時如果碰到需要緊急更新網頁的時候，也能立刻處理。要是外包，就沒辦法應付緊急狀況。學好基礎後，再來只能靠天分了，老實說，只要**做幾週到幾個月，應該就能在群眾外包網站上接案了**。近幾年，比起在網站上花錢，努力經營社群網站更加重要。低成本電影就該迅速做好網站，接著把時間全花在社群上！

許多人會用Photoshop或是Illustrator來設計海報、傳單，不過用免費試用一週的版本是無法學習和完成的，這再快也要用一個月內的方案來完成。這和學習使用智慧型手機時在摸索中越來越熟練一樣，只要去摸索各種功能就會越來越熟練。關於實際要怎麼做，首先可以去看看各種電影的海報與傳單設計，然後把你覺得好的地方活用在自己的設計上。

當然不能全部抄襲，但把各種設計互相組合，多方嘗試後，肯定能完成有模有樣的東西！

總之，最快的方法就是**去看各種設計，找到自己喜歡的東西**。完全不需要從零原創，在某種程度的嘗試後，就能做出及格的東西。要花錢，就等到你對自己的天分感到極限，還有想**在設計上花更多錢時**再花就好。

📢 獨立電影的廣告式曝光其實是自導自演？

如果想要完全不花錢做宣傳，首先是廣告式曝光，也就是思考該怎麼發新聞稿。**各媒體絕對不可能自行替獨立電影寫報導**（《一屍到底》曾出現只要有人在推特上寫了什麼，就會有人報導的現象，但那是很難以想像的事情）。如果沒辦法花錢請宣傳公司或宣傳負責人，就只能自己寫新聞稿。**廣告式曝光是種自己來做就完全免費**的宣傳方法。

做法是，首先要撰寫報導，邊參考其他報導與新聞稿的寫法，**模仿記者採訪、寫稿的方法自己寫報導**。因為是宣傳，當然也要寫上電影概要、演員與工作人員、刊載照片與視覺圖、網站和預告篇。**最重要的應該是標題與照片吧**。可以想見各媒體每天都會收到大量新聞稿，標題與照片能不能引人注意，是獲得刊載的關鍵。

寫好報導後，就把新聞稿寄給各媒體，各媒體的網站上都會寫著新聞稿送信箱或是聯絡信箱。如果有感覺願意專訪的媒體，也可以洽詢是否能來採訪。映画.com、CINEMATODAY、電影 natalie 等網站的報導**會轉載到 YAHOO!** 上，效果十足！電影只要決定了電影院上映日，有視覺圖和網站後，應該就能在其中一個媒體上刊載了。Filmarks 也是只要傳送新聞稿，就會立刻刊登、更新資訊。有很多網路媒體專門刊載電影、娛樂類新聞，肯定可以找到願意刊登的媒體。最終手段就是利用提供發佈新聞稿服務的公司 Value

Press的免費方案，用PR Times的pressrelease-zero服務發佈新聞稿，只是這樣就肯定會有幾家媒體刊登。如果有認識的記者，可以問問看能不能直接刊載，但大家大概都沒有認識的人吧。委託宣傳公司的好處就在這邊，他們會直接與記者聯絡。最重要的是時機。首先要讓記者看見，接著在資訊解禁時，**盡量不要和其他娛樂新聞撞稿**。

基本上，資訊一旦公開過，就不可能二次刊登。第二次之後就要**加入很多值得當新聞的新資訊**。如果已經說過上映資訊，接下來就可以把還沒刊載過的影展資訊、各種訪談、映後座談活動等新資訊拿出來。可以自己寫「專訪導演、演員」之類的報導，附上自己拍的照片寄給媒體，也就是說，**獨立電影的新聞稿全部都是自導自演**。如果沒有名人，很難能讓媒體主動寫報導，只能自己努力找材料寫。特地自費去參加國外影展，也是因為這是新聞稿的好材料。

如果在電影院上映第一天要舉辦映後座談活動，就再次將活動詳情與採訪邀請寄送給各媒體。為了盡量讓媒體願意來採訪，也可以請名人來當活動嘉賓。總之，**獨立電影的訴求力很弱**，能讓幾十家媒體來採訪《一屍到底》這件事真的很厲害。另外，低成本電影很難有餘力舉辦試映會（試映會會場需要花兩、三萬日圓），相反的，可以採取製作線上收看的連結，或**邀請哪位名人給予影評**這類的方法。

📢 該不該詢問需要付 VPF（Virtual Print Fee）的電影院？

VPF（Virtual Print Fee） 就是電影院數位上映系統使用費，不管是什麼作品，要在電影院上映一律要繳九萬日圓（或是四萬五千日圓）。想要獲得九萬純利得要動員多少觀眾啊……剛上映時或許不錯，但觀眾會逐漸減少，上映之後也只是收支打平，**甚至還會出現上映次數越多越虧**的狀況，風險極高。獨立電影想要上映，最好避開需要繳交 VPF 的電影院（不過，東京池袋的 Cinema Rosa 為了支持獨立電影製作者上映，VPF 費用超級便宜！）如果想**找不用繳交 VPF**，也不需要映倫審查的電影院，那數量會變得極少，所以低成本的獨立電影自然很難在全國上映，也很難出現超受歡迎的作品。

在此，首先可以在不需要花太多費用的一、兩家電影院中創造出連日客滿的狀況，只要真的熱賣，肯定會有大型發行公司上門。從上映首日開始計算，只要上映的時間越長，放映電影院數越多，VPF 費用就會越便宜，有些電影院可以等變便宜後才去洽談。只要電影越紅，就越不需要擔心 VPF 費用。

📢 獨立電影線上平台上架、製作成 DVD 的方法

該怎樣才能將獨立電影在平台上架、發行 DVD 呢？個人可以詢問販售軟體的公司，

DVD一定會由哪家製造商發售、販售，直接打電話或寫信聯絡這些公司，讓他們看過作品之後確定發行，這是一般的流程，和詢問電影院的方法差不多。發行時間大多都在電影院上映後半年左右，這是潛規則之類的禮儀。要選哪家販售公司，可以看網站以及過去發售的DVD背面比較之後考慮。**根據作品不同，可能會以MG（Minimum Guarantee，最低門檻金額）的形式要求最低保證簽約金**，但獨立電影不會要求太多。另外，就算得以簽約了，也需要高額費用（DVD製造費、上架費、宣傳費），或是對方收取高額手續費但負擔所有的製造費、上架費，所以不太能獲利。

獨立電影建議自己包辦包裝設計、印刷到DVD製造等所有工作。發售（DVD的製造到出貨）全部自己來，以百分之二十到百分之三十的手續費，委託販售公司在流通面上幫忙，是最好的方法。製造DVD費工也花錢，如果把所有工作委託販售公司，手續費可能會高達百分之六十到百分之九十（根據條件甚至可能百分之百，也就是分利為零），對販售公司來說，他也想要避免產生多餘的工作與費用。

看文章可能不好理解，但我大致解說一下DVD從自主製作到委託販售的流程。

DVD發售前約三到四個月，要將作品企劃概要透過販售公司發送到各處。在發行月的一個月前，各出租店、銷售店會下訂單，確定舖貨數量。接著把影片轉換成DVD用的檔案（轉檔），製作DVD選單畫面（Authoring，編輯系統），製作DVD母片，接著委託

販售流通用的DVD壓片工廠製造。**DVD壓片委託日本工廠會很貴，所以大多會委託台灣、韓國**（盤面會印上「Pressed in Taiwan」等文字），同時設計DVD封面，委託印刷廠印製。出租用的不需要準備DVD外殼，以DVD裸片的狀態交貨。大多都在發行日的前兩、三週交貨，販售用的需要外殼包裝。獨立電影的情況，有人會因為販售用的DVD銷售量不好**只做出租用**的DVD，另一方面，可以親手販售讓眾多影迷購買的作品，**只做販售用的DVD**不做出租用的比較好。根據作品不同，可能選擇出租或是販售，視個案而定。另外，如果委託國外工廠製造，**DVD製造加上封面印刷，總計需花費約十五萬日圓左右的費用**（兩千到三千張DVD）。

以上步驟若全部自己來，就只需要花販售手續費，即可鋪貨到各出租店以及銷售店。

如果用三百五十日圓在出租店出租，出租店百分之五十（一百七十五日元）→販售公司百分之二十（三十五日元）→發售者會收到剩餘的一百四十日圓。如果有一萬人租了那部影片，就有一百四十萬日圓的收入。但店鋪也可以設定DVD的費用，租金一百日圓，用Amazon的金額打八折便宜銷售等狀況也很多，此時的分利就會變少。獨立電影想要獲利相當困難。而出租店基本上第二年之後就完全沒有分利，也就是説，在出租店的分利一年就會結束了。第二年之後百分之百歸出租店，想要把DVD特價售出，還是要丟掉，都是店鋪的自由。雖然這結構有點難以想像，但實際上應該是不管哪個作品，在第二年後都不會有收益吧。

在線上平台上架，有出租（TVOD）、訂閱（SVOD）、下載販售（EST）等各種形式，電影院上映半年後，提供訂閱收看要預訂在其一年之後是潛規則，也是常見的流程。根據影音平台不同，很多契約會支付MG，但不支付版稅。Amazon Video只要**利用Amazon Video Direct這項服務，每個人都可以立刻上架影片**，如果還想在其他平台上架，透過幫忙彙整所有影音平台的公司（Aggregation）更有效率。和DVD不同，線上平台的好處是**幾乎不需要上架費**（部分平台需要支付一點轉檔費用），只要傳送影片及視覺圖資料，與文字資訊後就能上架，只要有作品，和DVD相比**幾乎沒有風險**也不需要管理庫存。Amazon這種自己上架發行的好處，是可以**全盤掌握收視數據**，電影院上映的票房及觀影人數可以透過興行通信社的統計資料得知，但一般來說，平台沒辦法透過數字知道有多少人收看。每個影音平台都會**統計觀眾的人數、國家與地區、收視環境、平均收視時間等資料**，但很少會讓導演、編劇得知這些資料。另一方面，每個人都可以在Amazon Video上架，所以可以全盤掌握這些資料，對製作者來說有能提升動力的好處。只不過，Amazon Video的SVOD大約六十分鐘只能分利六塊半日圓，觀眾看了一百二十分鐘的電影，只會有十三日圓，可知和剛剛的DVD相比少得驚人。如果透過代理商或是發行公司在Amazon上架又會變得更便宜。就媒體內容來説，YouTube這類創作者做出來的影片也比電影的營收更高，低成本電影製作者到底有沒有未來呢⋯⋯？

專欄⑥ ── 該怎麼把電影賣到國外去？

如果已經準備好英文字幕，那可以與國內同時考慮把電影賣到國外去。有國外發行公司會透過社群網站直接聯繫，但幾乎都是來談VOD，所以首先去參加電影市場展。聖莫尼卡的美國電影市場展、柏林國際影展併設的歐洲電影市場展、香港國際影展併設的香港電影市場展、坎城影展併設的坎城電影市場展等等，這是以販售電影為目的的人聚集展示樣本的市集（圖209）。在特別會場中上映作品，或是讓人在線上觀賞，只要順利就能談到簽約。簽約模式有很多，有最低保證金＋版稅的形式，也有買斷的。**不太有人願意買舊作品，所以製作年份非常重要！**需要先在國內電影院上映，低成本電影還**可能靠販售國外版權就回收製作費！**也可以在市場中設攤位，但租金不便宜，所以委託國外銷售專員幫忙展出、**銷售**比較好，手續費大概是百分之二十到三十。

209

會來市場展的不只採購員，也有許多公司及個人單位的業務員前來推銷自己公司的作品或電影企劃。我的某位電影導演朋友就**隻身闖入了美國電影市場展中**，對四百五十家左右的公司說「**請給我一分鐘**」，四處去兜售他用一百萬日圓拍出來的獨立電影！雖然幾乎沒有好回應，但有一間公司態度積極，甚至還談到要資助他下一部電影。這證實了**個人也能在電影市場展上推銷自己**。我自己的作品也參加了各種電影市場展的展出，但市場展的熱度逐年下降，造訪人數也減少了，不過，或許也反而成了有時間好好推銷自己的機會？

第六章

延伸作品
企劃

spin-off

短篇企劃《白晝夢 OF THE DEAD》

當《一屍到底》在火熱上映中時，富士電視台的《白晝夢》這個節目來商談要在節目內用一鏡到底拍攝殭屍片的事情。這是伊藤正幸和NGT48的中井莉加所主持的節目，上田導演是節目來賓。劇名為《白晝夢OF THE DEAD》，演出者除了伊藤正幸和中井莉加外，還加上《一屍到底》的演員濱津隆之、真魚、竹原芳子。工作人員同樣是上田導演、我、收音師古茂田、特效造型師下畑。

二〇一八年八月二十九日拍攝，劇本似乎也是在最後一刻才寫完，當天看完拍攝地點後才思考該怎麼拍攝。攝影機使用SONY HXR-NX5J，沒有三腳架、沒有燈光。

早上七點，我們在拍攝地的廢墟大樓集合，大家開始製作戲服。因為是殭屍片，所以要把衣服弄得破爛、塗上血漿。攝影棚得在下午一點撤退才行。雖然是一鏡到底的短片，但這是沒有彩排，也沒什麼拍攝時間的狀況！劇本的舞台是大樓屋頂，最後一幕會有人從屋頂上掉下來，這副模樣全部要用一鏡到底拍攝。讓我想起電影《意外》67 中的手持一鏡到底鏡頭。但拍攝地的屋頂圍了整面的柵欄，別說人了，連東西也沒辦法弄掉。不變更最後屋頂上方的柵欄。

214

一幕，這部戲就無法成立！得在開始拍攝前的幾小時內想出結局。

十點開始拍攝，從**節目錄影開始**。沒錯，這原本是邀請導演當嘉賓的談話節目。也就是要在談話中拍個短片。談話結束後十一點半，已經是撤退的一個半小時前。收拾東西也要花時間，甚至**連彩排都還沒彩排**……在時間分秒逼近中，我們開始討論拍攝規劃。這是殭屍片，有武打場面，也有血漿噴飛的畫面。一鏡到底拍攝中攝影機會到處轉，工作人員也得到處跑，避免被拍到。完全和《一屍到底》相同！我們也檢視了要把血漿從哪邊怎樣噴出去。四十分鐘就這樣過去了，剩不到一小時就要撤收，**不開始拍攝就糟糕了**！沒時間拍兩次，且染血的戲服只準備了一套。不管怎樣都要一次決勝負。雖然是短片，但**完全只能拍一次的緊張感更甚《一屍到底》**。

正式開拍後，剛開拍不久，血漿噴飛的狀況超乎想像，漂亮地噴上了鏡頭！**一次就成功噴上鏡頭讓我超興奮，噴血漿的技巧變好了嗎？**人一個接一個死掉變成殭屍，血漿也跟著噴了好幾次。還有**應該死掉的殭屍在幾分鐘內變回普通人類**的內容，特效造型師下畑應該很辛苦吧。還發生了真央弄掉殭屍用隱形眼鏡而慌張的突發狀況！這段時間大家用即興演出來撐時間，雖然有武打畫面，但因為並沒有決定動作，因此那更接近紀錄片的即興武打！**攝影機三百六十度到處轉！！**鏡頭前方有非常多工作人員，但我把攝影機對著演員的背移動，或是用低角度來避開。拍攝結束！因為是**一次定勝負，也只能喊OK了**。還剩下

67 意外（Three Billboards Outside Ebbing, Missouri）：
二〇一七年，美國電影。由馬丁・麥多（Martin McDonagh）納執導、編劇。榮獲奧斯卡金像獎兩項大獎。

三十分鐘可以撤退。雖然感覺拍了非常久，但實際上只過了八分鐘。拍攝中的體感時間與實際的差距令人驚訝。雖然只有僅僅八分鐘，不過緊張感超越《一屍到底》，拍完後的成就感也很大。

調色最重視血漿顏色，血漿飛到人或牆壁上面的畫面，以及攝影機貼著地面拍攝的畫面，應該是讓血漿顏色鮮活起來的有趣畫面。染血的真央就像《魔女嘉莉》一樣！那是在《一屍到底》裡絕對看不見的樣子。

延伸網路劇《好萊塢大作戰》

🔊 企劃都啟動了，導演竟然沒有空？

二〇一八年年底，我聽到《一屍到底》延伸作品的企劃。三月初要在AbemaTV播出，劇中會插入兩次廣告，內容未定。是個將《一屍到底》演員群再次集結起來的企劃。

問題出在上田導演的時程，他正在籌備新作品《特約經紀公司》[68]，非常忙碌，他有辦法擠出時間寫劇本，但似乎沒有辦法執導。談到讓《一屍到底》的副導演中泉裕矢執導如何，但中泉也要忙到一月底。我們就在時間緊迫中開始準備，上田導演只花兩天就寫完大綱，一月下旬場勘後，劇本在二月一日定稿，那已經是開拍前六天了。

🔊 這次要在好萊塢《一屍到底》？

因為這次是延伸劇，認為**別繼續讓導演日暮當主角比較好**，於是主角變成了日暮女兒真央（圖210）。故事內容是「提出拍攝在好萊塢現場直播的一鏡到底殭屍片的企劃，硬要把

68 特約經紀公司（スペシャルアクターズ）：二〇一九年，上田慎一郎導演拍攝的第二部電影長片。主演的大澤數人和《寄生上流》的崔宇植長得很像，這也沒辦法。

日本拍得像好萊塢而絞盡腦汁」（圖211）。**本作品的結構和《一屍到底》幾乎相同**，也就是說，從一開始就知道會有怎樣的結局。但本作品四處塞進了看完《一屍到底》才會理解的有趣，劇中劇女主角逢花在這次的作品中不是找到斧頭而是**找到劍**，日暮妻子晴美的防身術「碰！」進化成「翻轉碰！」登場。劇中會出現類似的台詞，每個登場人物引發的**突發狀況也幾乎相同，這點反而讓人感到有趣**，是影迷會很喜歡的作品。連最後一幕的空拍機畫面，用拍攝花絮構成的片尾都有，滿滿都是給影迷的驚喜！

這次的主舞台為位於好萊塢的餐廳，這家餐廳可以居高臨下看見好萊塢標誌，但**好萊塢根本沒有這種餐廳**！最後決定的拍攝地點是位於埼玉指扇的餐廳，好萊塢**標誌就設在餐廳後門的堤防上**（圖212）。劇中拍到將純和風的餐廳裝飾成好萊塢風格餐廳的畫面（圖213），但只是把大量和風小道具搬進店裡創造出和風感而已。幾乎所有畫面都在餐廳裡拍攝，也直

212

210

213

211

接用餐廳裡的空房間當作節目直播室（圖214）。

◀ 拍攝時間只有六天！一鏡到底的新課題與突發狀況

二○一九年二月七日，《好萊塢大作戰》開拍！

這次也是在第一天先拍攝一鏡到底鏡頭，之後再拍攝幕後劇畫面。這一次**完全沒辦法花時間彩排⋯⋯**只在兩天前稍微彩排就迎接拍攝當天，相當匆忙！

但除了新角色之外，其他角色早在前作中完成人設，演員可以直接演繹，省去了說明的部分。

一鏡到底鏡頭在開拍後就是相當手忙腳亂的拍攝，這一幕拍到了戶外停車場（圖215），但幾秒後就要切換到餐廳內的畫面（圖216）。這邊**需要瞬間變換非常多格式設定**，在我拉遠鏡頭調整畫面角度的同時，要從戶外聚焦到室內，那一瞬間要切換成自動光圈，感覺調整成室內的亮度後才切換成手動，

214

216

215

接著再轉動減光鏡微調整。其實這次作品一鏡到底**最難拍攝**的部分，就是開頭稀鬆平常的這幾秒。

攝影機中途會從餐廳的大廳拍進廚房（圖217），從這個瞬間開始，**已經無法停止攝影機拍攝了**！因為幾分鐘後，大廳裡的所有人都換好殭屍裝了。為了創造這個殭屍現場，所有人都手忙腳亂（圖218）。

在亮度完全不同的室內到室外移動時，要暫時將攝影機切換成自動光圈後，再切換成手動，利用ND減光鏡細微調整，這些都和拍攝《一屍到底》時相同。故事設定為走出餐廳後，街上到處都是殭屍。但實際上餐廳旁就是大馬路，是汽車和平通行的住宅區。真央男朋友喬（De・Lencquesaing望飾）邊口吐電影**《疤面煞星》**[69] 裡的台詞，邊開槍掃射（槍口光線用CG合成），**擺出電影《前進高棉》**[70] **裡的姿勢**時，我一邊把攝影機朝天空拍攝邊跑過去，這是為了不把馬路和住宅區拍進畫面中（圖219）。

219

217

220

218

在《好萊塢大作戰》中，也發生了許多一鏡到底才有的預料外突發狀況，最嚴重的就是殭屍的假髮掉了（圖220）！「糟糕！」我立刻把鏡頭移開，但不管怎麼看都太清楚了吧……結果最後直接活用這一幕，在幕後劇中也提到了這件事。製作人古澤和腰痛攝影師谷口還在監控室裡硬拗「不，沒有問題」、「沒被發現、沒被發現」（圖221）。

一鏡到底的最後，英文會話老師湯姆（Charles Glover飾）還即興說出「I know 插花！」這句台詞（圖222）。**插花是……？** 搞不懂他在說什麼!! 既然都說出口了，就只能活用在幕後劇上面，於是他的設定就變成英文會話老師兼插花老師。據他表示，他似乎是想對殭屍說：**「我可是懂空手道呢！」**，但不知為何把「空手道」講成「插花」了……兩者之間的共通點只有「日本」耶。

221

222

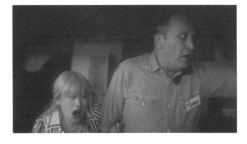

69 疤面煞星（Scarface）：一九八三年，美國電影。由布萊恩·狄帕瑪執導，本片為一九三二年的電影《疤面》重拍版。

70 前進高棉（Platoon）：一九八六年，美國電影。由奧立佛·史東（ ）執導、編劇。榮獲奧斯卡金像獎四項大獎。

一鏡到底拍了三次，第三次終於成功了。最後一次是在夕陽西下前一刻拍完的，算是滑壘成功。

拍攝《好萊塢大作戰》，彷彿讓人想起拍攝《一屍到底》時的開心，有種開同學會的感覺。接下來繼續拍續集、延伸劇、電視劇應該也很有趣吧？然後真的到好萊塢去拍攝，拍出真的好萊塢大作戰也很棒，夢想不停地膨脹。

◀ 維持好萊塢標誌的一致性是最大的課題

拍攝中最大的困難點就是好萊塢標誌，因為需要在劇末才讓大家知道，這個**好萊塢標誌其實是人體擺出來的文字**。一鏡到底的畫面和幕後劇的人體排字看起來相同，真的可以辦到這種一致性嗎？餐廳後方的堤防距離太近也是個問題，如果遠一點還能蒙混過去，但那就在面前。

好萊塢標誌有**大、小兩種尺寸，除此之外，尺寸小的「O」、「L」、「W」、「D」還另外做了奇形怪狀的文字**。一鏡到底開頭畫面餐廳窗外看到的好萊塢標誌（圖223）使用大尺寸，另一方面，在餐廳後方的畫面中使用小尺寸的板子（圖224）。堤防就在眼前，所以需要**盡量弄小，讓大家看不出來那很粗糙**。再怎麼說，那都是設定成人體排出來的文字

222

啊！不僅如此，還想出了在一鏡到底的最後把血漿噴上鏡頭，讓人更看不出來的方法。血漿多到都要讓人懷疑**攝影機會不會壞掉了**，但畫面上的血沒那麼多，**最後是用CG讓畫面染滿鮮血**。即使如此，還是能明顯看出好萊塢標誌不是人排出來的。是不是該染上更多血才好呢……？

在幕後劇中描述文字是演員們沾上麵粉後排出來的，但一開始是打算用油漆的，因為故事設定上，餐廳有一部分在重新粉刷。用油漆肯定可以染得更白，但**用油漆的風險太大**，把油漆從頭淋到腳不僅沒辦法輕易清除，要是堤防的草地染上油漆，就沒辦法繼續拍攝了。於是才會變成麵粉，但想**用麵粉把身體弄成全白相當困難**！其中還有人穿黑衣服，就又更困難了。**幕後劇中排出來的文字**，怎麼看都是人排出來的，是不是沒有辦法和一鏡到底統一啊……？雖然盡全力了，但要怎麼做才能做到能夠認同的統一性呢？真是煩惱。順代一提，麵粉被設定成特殊造型所使用的材料。

📢 在《好萊塢大作戰》中播廣告？

這次的網路劇中途會插播廣告，還以為會收到兩極評價，結果意外地廣受好評。大概因為是由相同的演員演出廣告，沒有破壞作品的世界觀，讓人覺

224

223

得**包含廣告在內都是作品的一部分吧**。廣告中的咖啡機也有出現在劇中。既然如此，那不如徹底狂提咖啡機來增加娛樂性，還提議過要不要乾脆加入「為了要兼顧替贊助商宣傳，大家得要一起喝這個咖啡才行」這種很故意的台詞。在電影院上映時還把廣告直接保留了下來，**直接在電影院上映插播廣告的作品，而且還不破壞作品世界觀**，應該相當罕見吧！

別停下你的攝影機！

結語 ── 在喜極而泣與不甘的淚水之間

《在喜極而泣與不甘的淚水之間》（嬉し淚と悔し淚のまんなか），這是上田導演所指導的短片的標題，大概因為我自己也是獨立電影的導演，在《一屍到底》爆紅之後，產生了在其他作品中不曾感受過的感情。那就是開心的同時也很不甘心、很羨慕，乍看之下相反的情緒融為一體，相當不可思議。《一屍到底》接連在國外影展上映及獲獎的同時，我的執導作品也接連落選。在紐約與倫敦的影展中，我的電影因為被介紹成《一屍到底》攝影導演的執導作品而客滿！我當然很開心，但心情也很複雜。今後我也會一直背負著「《一屍到底》攝影師」的名字嗎？我將來有天能夠超越嗎？不甘心的衝動讓我想製作下一部作品的想法更加強烈。是否能做出什麼有趣東西的意識比以前更強。這不僅限於電影，盡可能去做想做的事情吧！包含我在內，《一屍到底》影響了非常多的創作者。

我重新回顧自己至今參與過的電影作品後，發現有多達三百部以上。每部作品都有很充實的時光，回想起來都彷彿昨天才發生一樣，我想這是因為每部作品都有很多突發狀況，有很多故事，也充滿了大家的夢想。老實說，其中沒有像《一屍到底》這樣受歡迎的作品。有很多作品在電影院上映後結果慘淡，也有許多花好幾個月完成卻沒有上映的作品。

226

品，但沒有辦法停止拍電影！無法抑止自己想要創作更多作品的心情。

📢 只要能獨立製作、發展，就不需要過低成本的製作公司了

我是從二○一○年開始拍獨立電影，沒有誰或是製作公司委託，而是自費拍電影。但我的電影不是拍完就結束，是包含後續上映、發售等發展在內的獨立製作。

這麼做的契機，是因為我覺得這個業界過度壓榨個人。雖然把電影當工作，但有許多人是抱著「不是為了錢，而是為了要讓作品問世」的動力在拍電影，而這也是導致壓榨的原因。拍好的作品版稅也將近趨近於零，作品版權歸製作公司，不歸導演。低成本電影理所當然領不到版稅，到處都有不付薪水的人。這不僅限於電影業界，我至今遇過八家公司沒付薪水，其中還有四家鬧上法院。把個人委託列入計算就更多了，雖然大多都得以回收，但也遇過製作人行蹤不明，還遇過某天突然人去樓空的公司。多數工作人員、演員經紀公司、相關公司都只能忍氣吞聲。嘴上說「要提告」，實際上有九成以上的人不會提告，這又讓壓榨者的人數增加。

那麼就獨立製作吧！自己負責拍作品，擁有作品的版權。不僅減少收不到薪水的風險，還能拿版稅與分利收入。如果電影沒有完成或沒有獲利，損失的是自己。作品受歡迎，

後獲利的也是自己！日本的導演版稅很低，是ＤＶＤ及影音平台上架等二次使用費的百分之一點七五，電影院票房收入的版稅通常為零！《一屍到底》因為前所未見的爆紅，不僅導演，連主要演員、工作人員都拿到追加薪水。

與其依賴低成本電影的版稅，倒不如自己也**出資，列入分紅的名單中**。出資不僅限於現金，**勞動等現物出資**也包含在內。如果預算真的太低，那不是選擇全部自己製作，就是不收酬勞改簽訂符合勞動代價的分紅契約，成為出資人之一比較好吧？

全額自費拍攝作品，**版權百分之百歸自己！版權為半永久**。我自己在韓國拍的電影《Ghost mask～傷～》等等作品的版權百分之百歸我所有（製作費遠比《一屍到底》還低……）。目前，我製作出資擁有版權的電影約有三十部左右，雖然不多，但也能收到一點點版稅分利。但很遺憾，**從沒出現過《一屍到底》這樣大受歡迎的作品……這世界不需要成本過低的電影製作公司**，與其被壓榨，不如獨立製作！

📢 只因為是獨立電影就幾乎不被當一回事……

雖然志氣十足喊著「來拍獨立電影吧！」，但我每天都痛切地感受到，實際上根本沒有人願意理會。部分人士完全無法理解自費製作電影這件事，感覺他們對沒有資金感到驚

訝或瞧不起。

對演員，只是說出預算就會接到慎重回絕，連劇本也不願多看一眼。許多經紀公司甚至只會告訴經紀人，**演員本人根本沒聽說**。一知道是獨立電影，就會收到「**我們沒空陪你扮家家酒**」的回應……獨立電影可說是前途多舛。

至於工作人員，間接拒絕還算好，但果然還是在聽到實際預算後，態度就會一百八十度大轉變。許多人似乎以為低成本電影＝製作費數千萬日圓，看來對他們來說，獨立電影似乎是超乎想像的低成本，不管到哪去大抵都會聽到相同回應，像是「製作費兩百萬日圓？**那是我的薪水嗎？**」、「**就連學生電影都有好幾倍預算耶**」等等，為什麼都覺得辦不到？由此可知有「或許能辦到吧？」的想法，願意談一談的人有多麼少了。

無法理解獨立電影的人常見的傾向就是**故意誇大其詞**，我是採取自導自拍的形式，但也很難獲得理解，他們總說需要很多攝影助理，或是需要燈光車輛。就算我拿出過去的作品為例，他們也會說「**這次沒辦法用這種做法**」。如果總製作費只有一百萬日圓，明明想要思考該怎樣才能用一百萬日圓拍電影，為什麼他們老是要說辦不到的事情呢？一般商業電影或許是這樣沒錯，但換成獨立電影就完全無法獲得

71 殺手悲歌（El Mariachi）：一九九二年，美國電影。由勞勃・羅里葛茲（Robert Rodríguez）執導，以七千美元的低成本製作。

72 追隨（Following）：一九九八年，英國電影。是克里斯多福・諾蘭（Christopher Nolan）執導的長片出道作品，以六千美元的低成本製作。

理解。他們在業界，卻不明白獨立電影嗎？《殺手悲歌》[71] 和《追隨》[72] 可都是製作費低於一百萬日圓的作品。全憑你下多少功夫！只能談論金額少一位數、兩位數的電影人，應該是怠慢了在沒錢中下功夫的努力，已經停止思考的人吧？

📢 沒辦法靠電影活下去？在沒有夢想和希望的世界中懷抱希望！

說起沒有夢想、沒有希望的話題，日本的電影與電視劇工作的低成本現象相當嚴重。

這樣根本**沒辦法靠這行活下去**。不僅是我，日本有很大比例的電影人主要都以電影以外的**工作維生**。有辦法靠電影維生的只有一小部分參與預算充足作品工作的人。邊從事容易商量的工作，**沒有儲蓄就沒辦法拍電影**的人很多。在《一屍到底》爆紅之後，連我也還是用完全不同的工作存錢，然後繼續拍電影。

我希望能拋磚引玉，讓更多人知道業界低成本的現狀，所以舉出實例。舉例來說，某人氣原著漫畫要改編成電影，包含攝影和燈光在內的酬勞為一天一萬七千日圓。這是攝影師（我）和燈光師、三位助理（包含司機）共五個人一天的酬勞。攝影所需的器材全部都要在這個預算內準備，眼前已經出現**壓榨金字塔**了。金字塔的頂端是誰？順帶一提，這部電影的導演酬勞為零，也有許多**總製作費低於一百萬日圓**的「商業電影」。

230

接下來的例子是某電視台一集三十分鐘，總共十二集的連續劇。**攝影和燈光的預算為一天一萬兩千日圓**，這是攝影師（我）和兩位助理，攝影、燈光器材也全部自備的一天酬勞。這部**電視劇十二集的總製作費為兩百四十萬日圓**。當然是在全國播出，還推出DVD，也在影音平台上架。低成本電影連租借器材的費用也沒有，攝影師**得要自備大量器材**。

只會不停遇到類似的工作。

無限循環，甚至還會出現收不到微薄報酬或是延後付款的結果。如果**不改變身處的環境**，這是很客觀的意見。當事者想要從事電影工作的心情被加以利用，而陷入這類壓榨熱情的能輕易想像，這種狀況當然無以維生。那**為什麼要接下這種工作呢**？拒絕不就好了嗎……

在此我當然要說一句，並非所有作品都是這種狀況，但就算不是影視業界的人應該也

改變環境的其中一個手段，我認為就是獨立製作。如果沒有錢，那至少要擁有作品的責任與版權。**老是被壓榨絕對沒有未來**。日本許多導演、演員以及其他創作者不擅長處理金錢問題，過去**有不可以想錢的文化**，而這又更加深了現在的狀況。日本應該要和國外，特別是美國的創作者一樣，更加積極思考、主張金錢問題！創作者自己應該要思考金錢問題，以及最起碼的製作。

不管怎樣，我確實希望今後能增加更多電影製作者，對電影產業的發展寄予厚望。本書以《一屍到底》的製作切入，告訴大家**我自己用低成本拍電影的方法**，另一方面也有系統地**把問題寫出來**，希望多少能幫上誰！現在是誰都可以**拿一台手機拍電影創造利益**的時代，我就覺得**現場直播的戲劇**很有趣，這是個可以創造出既有媒體所沒有的全新事物的開心時代。要是能遇見一起創造新事物的人就太棒了～～碰!!

📢 人工智慧不停進化的電影未來世紀○○○

最後說個離題的話題，我想在更遙遠的將來，影像製作應該會幾乎全被人工智慧所取代，這不是五到十年後，而是數十年後的事情。

我們在創作故事時，都會無意識地受到**過去哪部作品的影響**。實際上完成的，是基於過去的作品，再加上時代性與個人經驗，只是變更了主角、題材而已。如果這可以被稱為創作品，那麼人工智慧**只要有至今作品的龐大資料以及劇本理論**，那在改編、重新組合過去的作品，以及變更時代設定、登場人物後，就能**自動產出有一定程度的作品了**。有一派說法認為，有趣的故事早已沒有全新的模式，如果沒有獨特的原創性，那根本就**不需要人類編劇**了。比利時的人工智慧企業 ScriptBook 早已開發出分析劇本來預測評價、票房的系統，且命中率極高。

二〇一八年時，由人工智慧執導的電影《Zone Out》[73]成為話題。老實說，現在雖然還差得很遠，但今後在**精緻度的上升**，也只是時間的問題。如此一來，一半以上的創作者都會被捨棄，被人工智慧所取代，能存活的應該只剩下能做出獨創性的人了吧。**導演的工作內容也會出現改變，獨立電影也會更進化**，至今需要很多工作人員，但之後可以幾乎全靠人工智慧來完成。

要是至今認為沒有長年經驗的專家就做不到的技術，被人工智慧取代了會怎麼樣？首先，技術面上的**剪輯、ＣＧ**被人工智慧所取代，預告篇及廣告等各種構成編輯、宣傳文案，只要有哪種內容受各時代、各觀眾群歡迎的過去資料，**人工智慧就能做出某種程度可能會受歡迎的東西**。人類的工作只有對人工智慧下指令，或是創造從過去的重新組合中無法做出的突出且有個性的剪輯。不管怎樣，只需要**導演和人工智慧**就能剪輯了。

與之同時，字幕製作隨著人工智慧發展而改變，也只是時間的問題。翻譯精準度提升或許還需要很多年，但利用人工智慧的聲音辨識系統，指定輸入字幕的時間點、自動計算字幕顯示的字數與秒數，就可以製作出字幕，完全**不需要字幕製作者**。隨著人工智慧翻譯的精準度上升，未來也只有一部分可以賦予作品深度的譯者能夠生存。

73 Zone Out：二〇一八年，美國電影，由人工智慧「Benjamin」執導、編劇，花費四十八小時做出來的電影。

攝影師這類的專業技術人員會一口氣減少，確實決定好每個鏡頭的**電影拍攝**，應該就能利用人工智慧自動化吧。就和用ＶＦＸ技術運鏡相同，事先將人類運鏡的動作寫進程式中後，就能用人工智慧自動拍攝。雖然拍攝的對象大多是人類，但些微動作與位置偏移也能自動修正。還在發展中的空拍拍攝，**自動追蹤功能，障礙物偵測，臉孔辨識，以及其他攝影機的自動功能精準度更加提升，有飛躍性進化後**，那是很容易可以想像出的未來。現在已經是空拍機可以透過人工智慧安全宅配的時代了。利用攝影機穩定器、搖臂、軌道等，順暢且已經完全確定好的運鏡工作，對人工智慧來說應該更簡單。人工智慧也能對焦、伸縮鏡頭、操作搖臂。人類能做的只有決定整體的大方向。就連電視劇的**分鏡，都可能由人工智慧自動生成各種模式的畫面。**

另一方面，我也認為人工智慧還要很久才有辦法處理突發性的動作，**即興演出較多的電視劇和紀錄片拍攝，應該還是會由人類拍攝。**人工智慧已經有辦法駕駛汽車，但還不擅長應付突發狀況。如果**發生大地震或是海嘯，**似乎**完全無法應付**，現在也還持續進行包含這些事情在內的程式設計與驗證。和車子相比，攝影機自動拍攝簡單多了吧。

收音應該已經有辦法讓人工智慧來做了吧？電視劇這類確定好台詞的收音根本不需要費工吧，**麥克風應該有辦法和運鏡搭配，自動收音。**配合攝影機拍攝畫面，麥克風也會自動移動，所以不會出現拍到麥克風的失誤。而該怎麼混音，可說與剪輯技術相同，人工智慧

利用過去所有電影的收音資料、混音模式，判斷最適當的東西後進行混音。只不過如果是紀錄片，會很難判斷該選擇什麼聲音。

而導演的工作就包含統籌、決定方向。人類演員演出的電影、電視劇，就算人工智慧**再怎麼發達，還是需要導演和演員溝通、指導演技**。

於其中。就和我們十年多前，根本無法想像光靠智慧型手機就能做這麼多事情一樣。可以遠距設置攝影機、器材，也可以調整、設置裝設於各處的燈光。十年前要靠助理完成的工作，現在全部都能靠手機完成。

如果將來出現取代智慧型手機的終端裝置，這些**與影像有關的技術或許能全部集結**

這類人工智慧技術的**業務與日常生活中的引入，日本的發展遠比其他國家落後**。是日本人太保守了嗎？電子支付推廣速度極慢，自動結帳櫃檯太少，運輸系統、計程車和單車缺乏共享等服務，真要舉例根本舉不完，日本真的很難引入新的服務。

場勘的方法也會改變，只要利用VR技術，讓人工智慧儲存龐大拍攝地點的資料，那就不需要介紹拍攝地點的地點協調師了。另外，利用VR技術後，配合實際的視線移動，可以等比例實際掌握該地點的空間，許多場勘工作都能用VR做完。在不動產業界中，包

235

含**房間大小、天花板高度**等所有的距離感在內，已經能利用ＶＲ帶顧客參觀，實際在空間內步行了，這可以節省很多時間與金錢。現階段**只要拍一張場勘照片，就能進行三百六十度確認**，要是畫質提升了就能擴大確認細節。無法實際感受的大概只剩實際碰觸空間牆壁與地板的觸感而已了吧。連國外地點也能場勘，只要自動翻譯精確度上升，**拍攝的國度藩籬將會消失！**

我對在影像業界中只專精一項工作，感受到了極大的風險，因為技術可能會在某天被人工智慧所取代。「將來我們可能會被創作界捨棄吧？」當我提到這件事情時都會被取笑……這件事或許對年長資深的前輩沒有關係，但對接下來出現的新世代來說，可能代表將來夢想的職業會消失。但不需要悲觀。**獨立電影的世界充滿希望！**如果將來會迎接一個能獨自在短時間內，製作過去需要眾多擁有專業知識的工作人員才能做出來的東西……那豈不是很棒嗎？

電影登場人物對照表

日暮隆之（濱津隆之飾）：劇中電影的導演。

日暮真央（真魚飾）：日暮導演的女兒。

日暮晴美（主濱晴美飾）：日暮導演的妻子。

松本逢花（秋山柚稀飾）：演員，在劇中電影飾演女主角。

神谷和明（長屋和彰飾）：演員，在劇中電影飾演男主角。

細田學（細井學飾）：酒精成癮演員，在劇中電影飾演攝影師。

山之內洋（市原洋飾）：演員，在劇中電影飾演助理導演。

山越俊助（山崎駿太郎飾）：演員，在劇中電影飾演錄音師。

古澤真一郎（古澤真一郎飾）：劇中電影的製作人。

笹原芳子（竹原芳子飾）：劇中電影的製作人。

吉野美紀（吉田美紀飾）：劇中電影的 AD。

栗原綾奈（合田純奈飾）：劇中電影的 AD。

松浦早希（淺森咲希奈飾）：劇中電影的攝影助理。

谷口智和（山口友和飾）：劇中電影的攝影師，有腰痛的毛病。

藤丸拓哉（藤村拓矢飾）：劇中電影的音效師。

溫水栞（生見司織飾）：劇中電影的特效造型師。

低成本拍出賣座神片《一屍到底》電影製作關鍵創意與技術

低予算の超・映画制作術─『カメラを止めるな！』はこうして撮られた

作　　　　者	曽根剛
譯　　　　者	林于棹
責 任 編 輯	張之寧
內 頁 設 計	江麗姿
封 面 設 計	任宥騰

行 銷 企 畫	辛政遠、楊惠潔
總 編 輯	姚蜀芸
副 社 長	黃錫鉉

總 經 理	吳濱伶
發 行 人	何飛鵬
出　　　　版	創意市集
發　　　　行	英屬蓋曼群島商家庭傳媒股份有限公司 城邦分公司

香港發行所	城邦（香港）出版集團有限公司 香港灣仔駱克道193號東超商業中心1樓 電話：(852) 25086231 傳真：(852) 25789337 E-mail：hkcite@biznetvigator.com

馬新發行所	城邦（馬新）出版集團 Cite (M) SdnBhd 41, JalanRadinAnum, Bandar Baru Sri Petaling,57000 Kuala Lumpur,Malaysia. 電話：(603) 90578822 傳真：(603) 90576622 E-mail：cite@cite.com.my

展 售 門 市	台北市民生東路二段141號7樓
製 版 印 刷	凱林彩印股份有限公司
初 版 一 刷	2021年7月
I S B N	978-986-5534-67-7
定　　　　價	450元

客戶服務中心

地址：10483 台北市中山區民生東路二段141號B1

服務電話：（02）2500-7718、（02）2500-7719

服務時間：週一至週五 9：30 ～ 18：00

24小時傳真專線：（02）2500-1990 ～ 3

E-mail：service@readingclub.com.tw

TEIYOSAN NO CHO EIGA SEISAKUJUTSU by Takeshi Sone

Copyright © 2020 Takeshi Sone

All rights reserved.

Original Japanese edition published by GENKOSHA Co., Ltd.

This Traditional Chinese language edition is published by arrangement with GENKOSHA Co., Ltd., Tokyo in care of Tuttle-Mori Agency, Inc., Tokyo through LEE's Literary Agency, Taipei.

國家圖書館出版品預行編目 (CIP) 資料

低成本拍出賣座神片：《一屍到底》電影製作關鍵創意與技術 / 曽根剛著；林于棹譯. -- 初版. -- 臺北市：創意市集出版：英屬蓋曼群島商家庭傳媒股份有限公司城邦分公司發行, 2021.07

　面；　公分

譯自：低予算の超 映画制作術：『カメラを止めるな！』はこうして撮られた

ISBN 978-986-5534-67-7(平裝)

1. 電影製作 2. 電影攝影

987.4　　　　　　　　　　　　　　　110006000